THE ART OF Disney
모아나

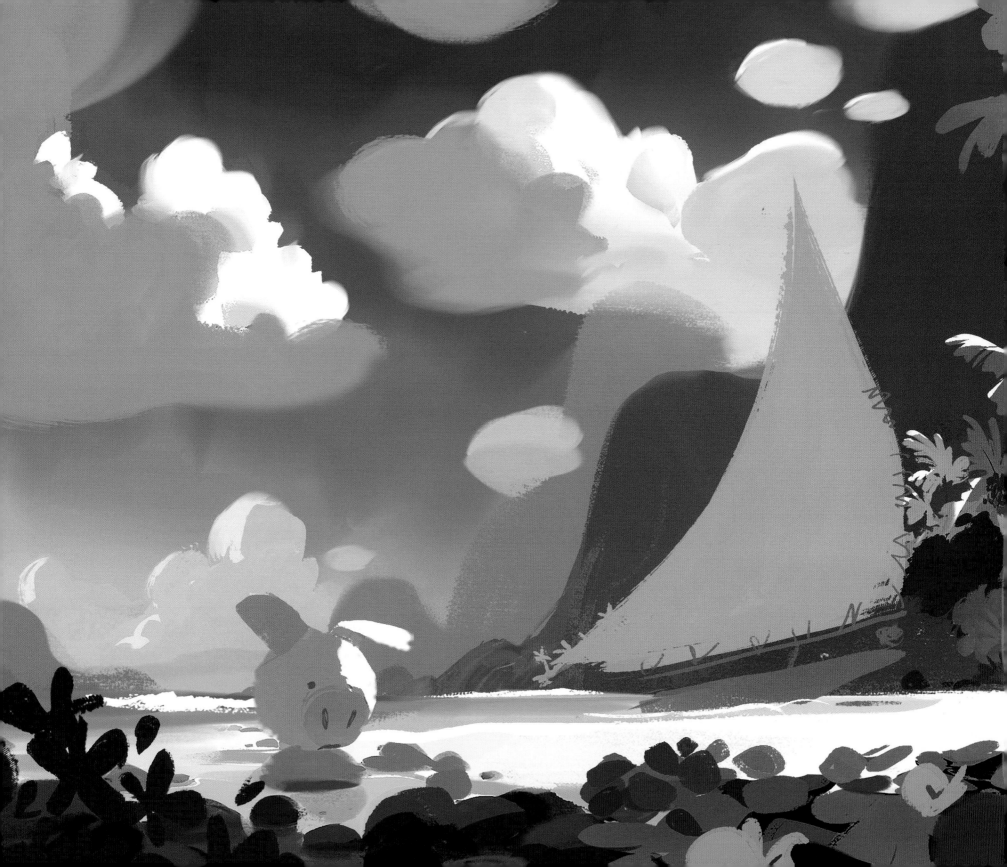

THE ART OF Disney

모아나

글 제시카 줄리어스 & 매기 말론
추천사 존 래시터
여는글 론 클레멘츠 & 존 머스커

𝒜
ART NOUVEAU

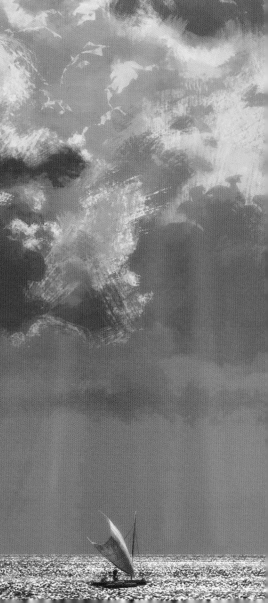

월트 디즈니의 애니메이션은 오랜 공동 작업과 고도의 예술성이 집약된 결과물입니다. <모아나>의 아름다운 이미지들을 전 세계에 선보일 수 있었던 것은 이 책에 실린 많은 콘셉트 아트를 창조해낸, 다음 아티스트들의 뛰어난 재능 덕분입니다.

DIRECTORS
론 클레멘츠 Ron Clements & 존 머스커 John Musker

CO-DIRECTORS
돈 홀 Don Hall & 크리스 윌리엄스 Chris Williams

숀 애브셔 Sean Absher • 에런 애덤스 Aaron Adams • 앨릭스 앨바라도 Alex Alvarado • 브렛 보그스 Brett Boggs • 마크 브라이언트 Marc Bryant • 코리 버틀러 Corey Butler • 이언 버터필드 Ian Butterfield • 사라 쳄발리스티 Sara Cembalisty • 조지 세리조 프레즈 Jorge Cereijo-Perez • 이케르 데 로스 모호스 안톤 Iker de los Mozos Anton • 브렌트 홈먼 Brent Homman • 벤저민 민 황 Benjamin Min Huang • 데이비드 허친스 David Hutchins • 이바 이치브스카 Iva Itchevska • 케이트 커비 오코넬 Kate Kirby-O'Connell • 닉키 멀 Nikki Mull • 마이크 나바로 Mike Navarro • 크리스 피더슨 Chris Pedersen • 에이미 패핑거 Amy Pfaffinger • 개릿 레인 Garrett Raine • 데이브 랜드 Dave Rand • 팀 리처즈 Tim Richards • 미첼 스내리 Mitchell Snary • 마이클 W. 스티버 Michael W Stieber • 메리 투히그 Mary Twohig • 리처드 밴 클리브 Richard Van Cleave • 딜런 밴워머 Dylan VanWormer • 호세 벨라스케스 Jose Velasquez • 월트 요더 Walt Yoder • 제니퍼 유 Jennifer Yu

DEPARTMENT LEADERSHIP
카를로스 카브롤 Carlos Cabral • 제프 드레헤임 Jeff Draheim • 로버트 드레슬 Robert Dressel • 행크 드리스킬 Hank Driskill • 콜린 엑카트 Colin Eckart • 마크 엠페이 Mark Empey • 크리스토퍼 에버트 Christopher Evart • 잭 풀머 Jack Fulmer • 이언 구딩 Ian Gooding • 애덤 그린 Adam Green • 제니퍼 헤이거 Jennifer Hager • 야서 해머드 Yasser Hamed • 앤디 하크니스 Andy Harkness • 브라이언 하인드먼 Brien Hindman • 맥 카블란 Mack Kablan • 대니얼 클루그 Daniel Klug • 아돌프 루신스키 Adolph Lusinsky • 데일 마예다 Dale Mayeda • 로버트 뉴먼 Robert Neuman • 카일 오더맷 Kyle Odermatt • 하이럼 오스먼드 Hyrum Osmond • 맬콘 피어스 Malcon Pierce • 데이비드 피멘텔 David Pimentel • 존 리파 John Ripa • 매튜 실러 Matthew Schiller • 빌 샵 Bill Schwab • 에이미 스미드 Amy Smeed • 채드 스터블필드 Chad Stubblefield • 마이클 탈라리코 Michael Talarico • 마크 싱 Marc Thyng • 말론 웨스트 Marlon West • 래리 우 Larry Wu

THE ART OF 모아나: 디즈니 모아나 아트북

1판 1쇄 펴냄 2017년 1월 19일
1판 3쇄 펴냄 2019년 5월 27일

글 제시카 줄리어스 Jessica Julius & 매기 말론 Maggie Malone 추천사 존 래시터 John Lasseter
여는 글 론 클레멘츠 Ron Clements & 존 머스커 John Musker
번역 정미우 펴낸이 하진석 펴낸곳 ART NOUVEAU 주소 서울시 마포구 독막로3길 51
전화 02-518-3919 팩스 0505-318-3919 이메일 book@charmdol.com
신고번호 제313-2011-157호 신고일자 2011년 5월 30일
ISBN 979-11-958318-6-9 06600

※ 도서, 영화 등의 작품이 처음 언급된 경우에는 한국어판 제목과 원제를 함께, 그 이후에는 한국어판 제목만 표기했습니다.

앞뒤 표지: 앤디 하크니스 | 디지털, 앞 날개: 빌 샵 | 디지털, 먼지: 네사 보베 | 디지털
1p: 아네트 마르나 | 디지털, 2~3p: 닉 오로시 | 디지털
4~5p: 이언 구딩 | 디지털, 104~109p: 멜다드 이스반디 | 흑연

추천사

나는 민간설화를 다룬 월트 디즈니의 애니메이션을 참 좋아한다. 그래서 2006년 에드윈 캣멀과 함께 월트 디즈니 애니메이션 스튜디오의 인수 제안을 받았을 때, 함께 민간설화를 다루는 월트 디즈니의 고전적인 스토리텔링을 부활시키자고 결심했다. 내가 관심이 있는 건 유럽이 아닌 다른 문화권의 설화와 신화다. 세계 곳곳에는 저마다 놀라운 신화와 전설 들이 있기 때문이다. 그래서 세계의 위대한 이야기들을 열심히 발굴해내 애니메이션으로 만들어서 오래도록 전해지게 하는 게 내 목표였다.

나와 에드윈은 재능이 뛰어난 론 클레멘츠, 존 머스커와 함께 일할 수 있어서 무척 기뻤다. 유머 감각과 스토리텔링이 뛰어난 론과 존은 월트 디즈니 역사상 가장 훌륭한 애니메이션 몇 편을 만들어낸 경험이 있었다. 그렇기에 두 사람이 태평양 군도의 전설에 기초한 애니메이션을 만들겠다며 아이디어를 제안했을 때, 엄청난 작품이 탄생하리란 걸 예감했다.

론과 존은 자신들의 팀과 함께 태평양 군도를 조사해나갔다. 곧 그곳으로 답사 여행을 가야 한다는 게 분명해졌다. 물론 처음에 이런 생각은 많은 놀림을 받았다. 타히티로 답사 여행을 가다니, 얼마나 귀찮고 소모적인 일인가! 그러나 그렇지 않았다. 이들 팀은 남태평양의 각 지역 지도자와 장로, 역사가, 교사, 어부 그리고 일반인 들을 만났다. 그렇게 만난 사람들에게 깊은 흥미를 갖게 되었고, 그들의 문화와 이야기에 흠뻑 빠져들었다. 그들이 답사 여행을 통해 알게 된 것들을 이야기할 때, 나는 사람이 경험을 통해 그렇게 크게 변화한 모습을 처음 보았다.

그들이 이 답사에서 알게 된 것 중 하나는 바다가 사람들을 분리하는 것이 아니라, 하나로 통합해준다는 태평양 섬사람들의 믿음이다. 사람들은 흔히 태평양 군도라고 하면 광활한 바다에 작은 섬들이 떠 있는 모습을 연상하지만, 태평양 섬사람들은 그들의 섬이 바다와 연결되어 하나의 거대한 '오세아니아'를 형성하고 있다고 생각한다. 〈모아나〉의 음악 작업에 참여한, 테 바카(Te Vaka: 1955년에 결성된 그룹으로 오세아니아의 전통음악을 토대로 한 음악으로 유명함)의 뛰어난 음악가 오페타이아 포아이를 비롯해 론과 존이 만난 많은 사람은 그러한 믿음이 조상에 대한 자부심에서 비롯되었다고 설명했다. 그들의 조상은 '바닷길잡이(Wayfinders)'라 불리는 인류 역사상 가장 위대한 항해자다. 섬사람들이 그들의 전통문화에 느끼는 자부심과 바다에 대한 일체감 그리고 바다에 의한 연결성은 우리 애니메이션 스토리의 주축이 되었다. 그런 이유에서 애니메이션의 제목이자 주인공의 이름을 〈모아나〉로 결정했다. 대다수 폴리네시아어에서 '모아나'는 바다를 뜻하기 때문이다.

론과 존은 컴퓨터 애니메이션 작업 경험이 있긴 했지만, 완전한 컴퓨터 애니메이션을 제작한 것은 〈모아나〉가 처음이었다. 사실 이들은 손으로 그린 애니메이션을 좋아하지만 〈모아나〉는 컴퓨터 애니메이션이 어울렸다. 그래서 둘은 3D 세계와 빛(Lighting)·비주얼(Visual)·색(Color) 등이 어우러진 작업에서 성심성의껏 창의력을 발휘했고, 결국 놀라운 결과를 얻게 되었다. 컴퓨터 작업은 완벽하게 이 애니메이션을 위한 것이었다.

태평양 군도의 자연미는 세상 그 어디에도 비길 데가 없다. 아티스트들은 아름다운 풍광부터 섬의 예술 작품과 공예품의 놀랍도록 독특한 디자인에 이르기까지, 이곳 섬들의 모든 것에서 느껴지는 풍부한 색감과 질감으로부터 엄청난 영감을 얻었다. 〈모아나〉의 세계를 실감 나게 제대로 잘 만들어내는 것은 스토리, 아트, 디자인 부분부터 기술 전반에 걸쳐서 스튜디오의 한계를 넘어선 것이었다. 예를 들어서, 제작진이 상상한 대로 바닷물을 묘사하려면 엄청난 연구 조사와 실험이 필요했다. 그러나 그러한 종류의 도전은 오히려 스튜디오에 더 큰 열정의 불을 지폈다. 특히나 아티스트들은 〈모아나〉와 같은 감동이 있는 영화에서는 더더욱 도전을 즐기니 말이다.

제작진은 〈모아나〉의 세계, 캐릭터, 음악을 통해서 태평양 군도의 아름다움과 풍요로움, 깊이를 표현하기 위해서 최선을 다했다. 그러나 이들에게 가장 큰 영감을 준 것은 그곳에서 만난 사람들과 그들이 보여준 공동체, 섬, 문화에 대한 사랑이다. 우리는 전 세계 사람들이 우리만큼이나 태평양 군도와 사랑에 빠지기를 바란다.

―존 래시터

여는 글

우리가 해변을 걸을 때 번개가 바닷물 위에서 춤을 추듯 내리쳤다. 태평양 군도로 답사 여행을 떠난 첫날 해 질 녘이었다. 고대 폴리네시아를 배경으로 한 애니메이션을 만들어보자는 우리의 '아이디어'에 매력을 느낀 제작책임자 존 래시터는 우리가 이곳 문화에 심취하는 것이 참으로 가치 있는 일임을 확신했다. 그래서 우리가 마침내 그곳으로 가게 된 거다. 우린 새로 구매한 라바라바(Lavalava: 남녀 구분 없이 허리에 두르는 형형색색의 천)를 허리에 두르고 피지의 가장 큰 섬인 비티레부의 남부 해안에 위치한 작은 마을 코로바로 향했다.

우리는 족장과 장로들의 환대를 받으며 그들과 함께 팔레(Fale: 원두막 같은 야외 구조물)에 자리 잡았다. 그들은 우리의 세부세부(Sevusevu: 전통적으로 손님이 주인에게 주는 선물)를 정중하게 받았다. 선물은 후추나무의 뿌리였는데 행사나 의식이 있을 때 마시는 카바(Kava)의 주재료로, 우리는 그들과 함께 카바를 마시는 영광도 누렸다. 그곳에서 우리는 많은 이모·고모가 아이들을 공동으로 키우는 모습을 보면서 대가족의 중요성을 느꼈다. 또 코로바 마을 사람들이 "가진 것은 많지 않지만 우리가 가진 것을 모두 당신들과 나눌 것입니다"라며, 우리를 마치 가족의 일원인 양 환대해주는 것을 보면서 후한 인심도 느꼈다. 그들은 진정으로 함께 나누기를 실천했고, 그 덕에 우리는 마을 사람들이 준비한 맛있는 저녁뿐만 아니라 그들의 힘과 열정이 녹아든 감동적인 노래와 이야기도 즐길 수 있었다.

며칠 후 마을 사람들은 우리를 카마카우(Camacau: 풍력을 동력으로 하는 전통적인 태평양식 카누)에 태우고 바다 여행에 나섰다. 피지인 선장 앤젤은 카누를 저으면서 "바다에게는 부드럽게 말해야만 한다"고 귀띔했다. 그들은 바다를 엄청난 경의를 가지고 대해야만 하는, 감정과 기분을 느끼는 살아 있는 존재로 보았다.

그렇게 우리는 아름다운 세상으로 항해를 시작했다. 그들은 인류 역사상 가장 위대한 항해자라는 문화적 자부심을 가지고 그네들의 이야기를 들려주었다. 그 이야기를 통해 우리는 그들이 어떻게 어떠한 도구의 도움도 없이, 오직 별과 해류에 대한 오랜 지식에만 의존해서 망망대해를 가로질러 새로운 섬들로 향하는 길을 찾을 수 있었는지 알게 되었다. 사모아와 타히티로 계속 항해하는 동안, 우리는 아이들과 놀고, 교회에서 들려오는 감동적인 찬송가의 노랫가락을 들었으며, 최근 발생한 쓰나미 피해자들을 기리는 춤을 보고 감동했다. 특히 무용수들 머리의 군함조 같은 붉은 장식이 인상적이었다. 그리고 이곳 사람들의 "너의 산에 대해 알라"는 말에 담긴 중요한 의미가 무엇인지를 알게 되었는데, 여기서 '산'이라 함은 나보다 앞서 존재한 모든 사람과 그들의 경험을 전부 지칭한다. 또 모오레아 섬에서 온, 우리의 문화 컨설턴트 중 한 사람인 히나노에게서 놀라운 이야기들을 들었다. 석호에서 낚시를 하던 히나노의 어머니가 어떻게 바다에서 그녀를 낳게 되었는지도 그중 하나다. 우리는 언어학자, 고고학자, 항해사, 교육자 들과 이야기를 나누었고, 영화의 형태를 완성해가는 과정에서 그들의 전문 지식에 도움을 많이 받았다.

우리는 여행 일지에 메모하고, 사진으로 찍고, 스케치북에 그린 변화무쌍한 수많은 이미지를 안고 미국의 스튜디오로 돌아왔다. 이 답사로 태평양 군도의 문화적 풍요로움을 더 많이 알게 되었을 뿐만 아니라 더 강렬한 무언가를 지니게 되었다. 그 감정은 우리를 내면 깊은 곳에서부터 바꿨다. 우리가 만난 세상은 사람과 자연, 땅과 바다, 조상과 후손, 가족과 마을이 서로서로 연결되어 만들어진 곳이었다. 만나고 경험했던 모든 것들에 의해서 얼마나 많이 바뀌었는지 스스로 느낄 수 있었다.

우리가 본 모든 것, 모든 소리, 봤던 모든 얼굴, 나누었던 모든 대화가 하늘의 별처럼 이 영화를 만드는 이정표가 되었다. 상황이 암울했을 때, 스토리에 대한 걱정과 소소한 문제에 사로잡혀 있을 때, 우리는 이 여행에서 얻은 이미지와 감정과 생각 들을 다시 떠올렸다. 그러면 그것들은 우리의 나침반이 되었고, 이는 우리가 만난 잊을 수 없는 사람들의 선물이었다. 그들은 그 매력적인 세상을 직접 보고 느끼기 위해 찾아갔던 우리의 뛰어난 아티스트들에게 엄청난 영감을 주었다. 그리고 그 영감들은 고스란히 훌륭한 스케치와 그림이 되어 이 책에 담겼다. 우리의 여행과 태평양 섬사람들의 항해 역사가 만들어낸 〈모아나〉를 통해 오세아니아의 세계와 문화, 사람들이 얼마나 경이로운지 널리 알려지길 바란다.

─론 클레멘츠 & 존 머스커

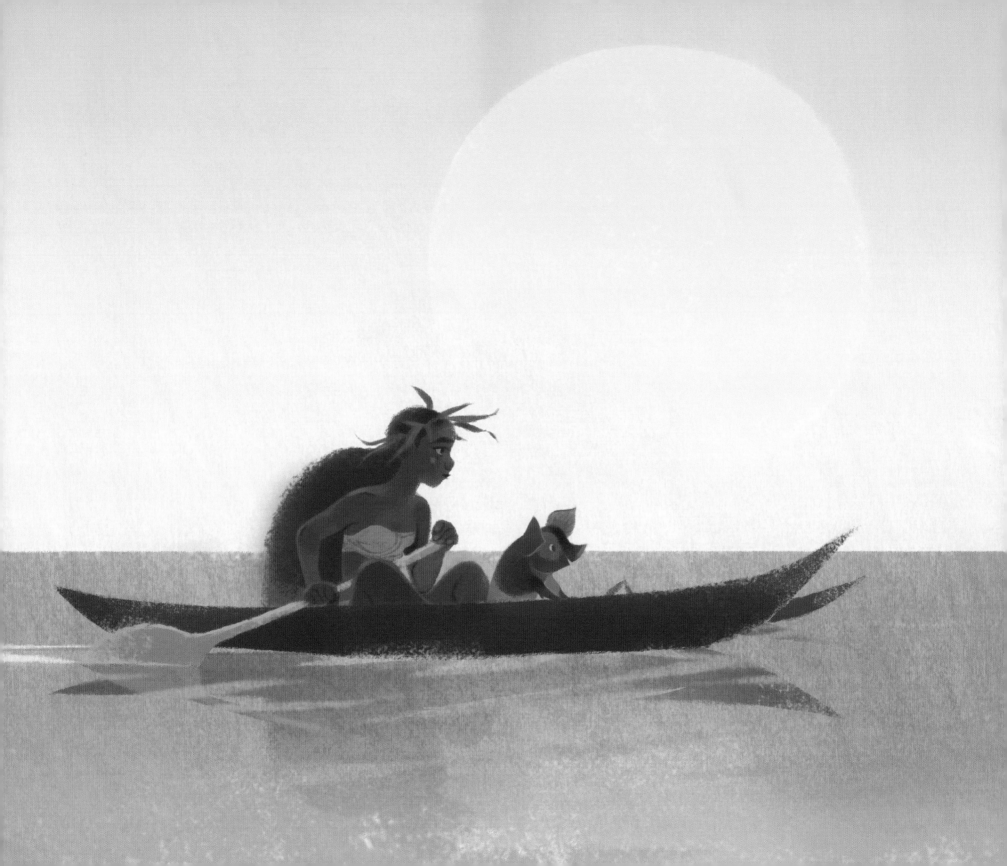

우리 문화를 받아들여라

"수년간 우리는 당신네 문화를 수용해왔다.
이제 한 번쯤은 당신들이 우리 문화를 받아들여야 하지 않겠나?"

이것은 타히티의 마을 장로이자 어부인 파파 마페가 가장 사랑받는 월트 디즈니 애니메이션인 〈인어공주, The Little Mermaid〉와 〈알라딘, Aladdin〉을 감독한 베테랑 감독 존 머스커와 론 클레멘츠에게 제시한 도전 과제였다. 프랑스령인 폴리네시아 모오레아 섬에서 보낸 어느 초저녁 때의 일이었다. 야자수들이 미풍에 흔들리고 남반구의 별들이 밤하늘을 밝히고 있는 가운데, 파파 마페는 둥글게 만 깨끗한 흰 타파 천(Tapa: 오디나무 껍질로 만든 종이 같은 천)을 펼쳐 보이며 말했다. "우리 함께 이 타파 천에 우리의 이야기를 써내려 갑시다." 존과 론은 노인의 말에 영감을 얻어 겸허한 마음으로 그 제안을 수락했다. 아이디어에서 스크린으로 영화 〈모아나〉가 완성되는 긴 여정 동안 이들의 목표는 태평양 군도 문화에 느꼈던 존경과 감탄을 애니메이션의 모든 프레임에 다 불어넣는 것이었다.

〈모아나〉는 월트 디즈니의 56번째 애니메이션으로, 자신이 뛰어난 바닷길잡이임을 증명하고 조상들이 이루지 못한 탐험을 완수한다는 대담한 임무를 띠고 여행을 떠나는 재기 발랄한 10대 소녀 모아나의 이야기다. 그녀는 여정 중에 반신반인 마우이를 만나서 함께 광활한 바다로 떠난다. 흥미진진한 항해 동안, 그들은 극복하기 힘든 도전들에 직면하기도 하고 무시무시한 생명체들과 맞닥뜨리는 등 믿기지 않는 역경들을 겪게 된다. 존은 이렇게 말했다. "모아나는 이 세상 속에서 자신이 누구인지 알기 위해 노력합니다. 다른 사람들은 어떤 특정한 방식으로 그녀를 정의하려고 하지만 모아나는 스스로 자신의 정체성을 찾고자 합니다. 모아나는 한때 위대한 바다의 항해자였던 고대의 조상에게 동질감을 느끼지만 현재의 부족 사람들은 섬에 갇혀 살 뿐이죠. 모아나는 과거의 모습을 잃은 부족 사람들에게 진정한 정체성을 찾아주려고 합니다. 마우이 역시 이와

같은 상황이죠. 반신반인인 마우이는 한때 인류를 돕던 영웅이었으나 지금은 정체성을 잃고 다시 자기 자신을 찾아야만 하는 입장에 놓였습니다."

존과 론이 차기작의 무대를 폴리네시아로 해야겠다고 처음 생각했을 때, 이들은 무성한 자연환경이 펼쳐진 태평양의 섬 그 자체에서 영감을 얻었다. 그러나 조사를 진행하면서, 제작진은 광대하고 풍요로우며 뿌리 깊은 태평양 군도의 문화를 알게 되었다. 월트 디즈니 애니메이션 스튜디오에서 사전 조사는 항상 중요한 초기 작업인데, 〈모아나〉의 경우에는 조사를 시작하자마자 이 지역에 대한 제작진의 생각이 크게 달라졌다. 존은 그 충격에 대해 이렇게 말했다. "태평양에는 수천 개의 섬들과 섬나라들이 있는데 역사적으로 폴리네시아, 미크로네시아, 멜라네시아로 나뉩니다. 그러나 이는 지극히 인위적인 분류에 불과합니다. 대다수 태평양 군도 사람들은 이 지역을 '오세아니아' 하나로 생각하기 때문이지요." 이에 대해 론이 덧붙였다. "초기에 우리가 본 지도에 따르면 미크로네시아에 있는 모든 섬을 묶어서 하나의 땅덩어리로 만들면, 그 면적은 고작 미국의 로드아일랜드 주 정도의 크기입니다. 하지만 오세아니아 지역 전체는 너무도 광대해서 미국 전체의 땅덩어리가 미크로네시아 정도에 불과하죠. 이것은 이 지역에 대한 우리의 시각을 바꿔놓았어요. 그것은 거대한 세상이었어요. 또한 우리에게 새로운 개념을 제시했어요. 즉, 바다와 육지는 하나, 같은 것이라고 말이죠."

이러한 생각이 더욱 강화된 것은 제작진이 태평양 섬사람들과 두루 만나 대

곰

에니웨톡

챌린저 해연(10,924m로 세계에서 제일 깊은 바다 중 하나)

폰베이

과젤린

적도

파푸아

나우루

바나바

라와키

토켈라우

투발루

로투마

사모아

마타우투

피지

바누아투

통가

니우에

모투누이

티키라우

테카

세바이라

불가능의 절벽

남회귀선

피후카

모아나 부족의 항해 한계선

남태평양

이언 구딩 | 디지털

화하면서 반복적으로 듣게 된 어떤 말 때문이었다. 바로 "바다는 우리를 분리시키는 것이 아니라 하나로 통합해준다"라는 말이다. 바다와의 이런 일체감은 태평양 문화에 고스란히 스며들었고, 태평양 군도 사람들에게 항해술의 중요성을 부각시켜주었다. "그들은 세계 최고의 항해자들입니다. 지난 수천 년 동안 태평양을 항해하면서 수많은 섬을 탐험하고 새로운 섬들을 발견했죠. 그러나 그들에게는 나침반이나 지도는 없었어요. 추측항법(Dead Reckoning)을 이용했는데 이는 여행 거리 및 방향을 계산하여 넓은 바다에서 현재의 위치를 추적하는 항해 기술이죠. 우리가 만났던 모든 사람이 이 항해 기술에 대단한 자부심을 느끼고 있었어요. '이것이 바로 과거의 우리였고, 또한 현재의 우리입니다'라고 말하더군요. 태평양 섬사람들의 조상이 그처럼 경이로운 바닷길잡이였다는 사실이 우리 애니메이션의 스토리에 지대한 영향을 미쳤죠"라고 존이 말했다.

태평양 군도 원주민의 놀라운 항해 업적에 대해 더 깊이 알아가는 과정 중 제작진은 이 지역 전문가들에게서 놀라운 이야기를 들었다. 약 3000년 전에 섬사람들은 갑자기 항해를 멈추었고, 다시 항해하기까지 1000년의 시간이 걸렸다는 것이다. 어떻게 해서 이런 일들이 발생했는지 아는 사람은 아무도 없었다. 이런 시간 차이와 그에 따른 의문점에 강한 호기심을 느낀 존과 론은 이 시기를 〈모아나〉의 시대 배경으로 설정하기에 완벽한 시점이라고 확신했다. 애니메이션은 1000년이 흐른 끝 지점, 그러니까 2000년 전을 시점으로 전개되는데 이

때는 타히티, 뉴질랜드, 하와이 같은 섬에 사람들이 정착하기 전이었다. 주 배경은 중앙 태평양인데 특히 사모아, 피지, 통가 섬에서 영감을 얻었다. 론은 다음과 같이 설명했다. "2000년 전이 어떤 상황이었을지 정확히 아는 사람은 아무도 없어요. 가장 큰 이유는 고대 해양문화의 역사와 전통이 구전되어왔기 때문이죠. 그나마 학자들이 판단 근거로 삼는 유일한 역사적 정보는 도자기 유물에서 비롯된 것이 전부입니다. 그래서 우리는 오세아니아의 문화와 역사를 최대한 존중하면서 가급적 조사에 근거한 자료를 토대로 이야기를 만들어나가고자 했어요. 벗어나게 된다면 그것은 스토리 전개상 타당한 이유가 있어야만 하며, 무심코 실수하는 일은 없길 바랐습니다."

제작진은 사전 조사를 진행하면서, 에펠리 하우오파의 〈Our Sea of Islands〉, 웨이드 데이비스의 《웨이파인더, The Wayfinders》, 패트릭 빈톤 커치의 《The Lapita Peoples》과 같은 수필과 책 들을 읽었다. 또한 〈Nomads of the Wind〉, 〈The Navigators: Pathfinders of the Pacific〉과 같은 영화와 다큐멘터리도 찾아보았다. 그들은 태평양 문화와 역사 전문가들과도 이야기를 나누었고 캘리포니아 롱비치에 있는 태평양 군도 민속박물관과 뉴욕의 미국자연사박물관의 태평양 민속학 컬렉션 그리고 피지의 수도 수바에 있는 피지 박물관도 찾아갔다.

그리고 마침내 태평양 군도를 직접 방문할 시간이 되었다. "피지로 답사 여행을 가다니! 번거로운 일 같았어요. 그러나 그건 우리 팀을 변화시킨 중요한 경험이었습니다." 제작책임자 존 래시터는 말했다. "팀원들이 돌아와 답사에서 얻은 것들을 제게 이야기했을 때, 저는 놀라지 않을 수 없었습니다. 한 번의 여행으로 그렇게 많이 변화한 사람들을 본 적이 없었거든요. 팀원들은 그곳 사람들과 문화에 완전히 빠져 있었어요." 제작팀은 우선 피지, 사모아, 타히티로 여행했고 나중에 뉴질랜드와 하와이를 방문했다. 언어학, 고고학, 인류학 분야의 연구원과 교사 그리고 전통 춤과 음악의 전문가뿐만 아니라 어부, 항해사, 마을 장로, 일반 가정의 가족 들을 만났다. 또한 카바 의식에 참여했고, 타파 천이 만들어지는 과정을 참관했으며, 문신 전문가가 전통 타타우(Tatau: 사모아의 남자들의 전통 문신으로 '페아(pe'a)'라고도 불림)를 새기는 것을 앉아서 지켜보기도 했다. "그곳에 있고, 이중 선체의 전통 카누도 직접 보고, 그들이 짜서 만든 돛의 풍성함을 느끼고, 우마(Uma: 땅속 구멍에 만든 오븐으로 뜨거운 바위 위에서 요리함)로 요리한 타로(Taro: 토란의 일종)를 먹고, 그곳 사람들과 이야기를 나누고… 그렇게 그들의 문화를 체험하고 전통에 대한 그들의 자부심을 느끼는 것은 감동적이며 아주 중요한 부분이었습니다"라고 존은 말했다.

"우리는 진실성에 대단한 무게를 두고 있습니다." 〈Lifted〉, 〈One Man Band〉의 제작자 오스넷 셔러는 존의 의견에 동의한다. "우리가 만드는 것은 판타지와

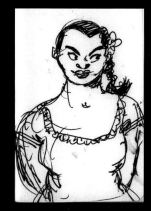

답사 여행 중 그린 현장 스케치들

존 머스커 | 잉크

데이비드 피멘텔 | 잉크

존 머스커 | 잉크

상상으로 가득한 월트 디즈니 애니메이션이지 다큐멘터리가 아니죠. 하지만 그래도 우리는 그 사람들을 존중하고 우리 영화에 영감을 준 태평양 문화에 경의를 표하고자 노력했습니다." 이런 목적을 위해서 제작진은 '오세아니아 스토리 트러스트(The Oceanic Story Trust)'라는 이름의 자문팀을 결성했고, 〈모아나〉의 제작 기간 동안 이들에게 자문을 구하고 지도를 받았다. "우리는 계속해서 스스로에게 물었습니다. '그들의 문화에서 배운 것과 이 영화에 영감을 불어넣어 준 사람들에 대해 계속 진정성을 유지하려면 어떻게 해야 할까? 그리고 그들의 문화가 준 영감에 대해 어떻게 보답해야 할까?'를요."

"영화의 가장 중요한 주제 중 하나는 정체성입니다. 모아나가 자신의 정체성을 찾는 것, 부족 사람들의 정체성을 재발견하는 것, 그리고 한 세대에서 다음 세대로 전통을 계승하는 일의 중요성을 이해하는 것 등이 그것이죠." 론은 이어서 말했다. "사람들이 그들 자신이 어디서 왔는지 되돌아보는 것, 모든 사람이 각각 이전의 역사와 이어져 있음을 아는 것 등 과거와의 이런 연관성은 아주 중요한 겁니다. 이 점은 우리가 종종 들었던 '너의 산을 알라'는 말에 함축되어 있어요. 우린 가는 곳마다 태평양 군도 사람들이 오늘날에도 보존·계승하고자 희망하는 문화적 정체성을 발견할 수 있었습니다. 우리는 〈모아나〉가 이런 풍부한 문화를 세계에 알리는 데 작게나마 일조했으면 합니다."

또한 사전 조사는 〈모아나〉의 시각 개발에 있어서 중요한 부분인데, 이 점에 관련해서 존과 론은 아티스트팀을 누구에게 연결시켜야 하는지 정확히 알고 있었다. 바로 이언 구딩이다. 존과 론은 〈알라딘〉에서 이언과 함께 처음 작업했으며, 또 그는 〈공주와 개구리, The Princess and the Frog〉에서는 프로덕션디자이너로 일했었다. 존은 이언을 두고 이렇게 말한다. "이언은 자연주의자입니다. 그는 태평양 군도를 답사하면서 자신이 본 동식물 목록을 꼼꼼하게 작성했습니다. 그리고 그곳에서 수천 년 동안 서식한 토착 동식물들이 무엇인지 알기 위해서 전문가들과 이야기를 나눴습니다. 그 결과 이언은 엄청난 영감을 얻어서 돌아왔죠. 그 덕분에 많은 미술적 선택을 할 수 있었습니다." 존의 말에 오스냇이 덧붙였다. "이언은 자메이카에서 성장해서 섬 생활에 대한 감각과 존경심을 가지고 있어요. 게다가 배를 조종할 줄 알아서 영화 작업 중 우리가 잘 모르는 항해 지식을 알려주기도 했습니다."

〈겨울왕국, Frozen〉과 〈주먹왕 랄프, Wreck-It Ralph〉의 캐릭터디자이너인 빌 샵과 〈Get a Horse!〉, 〈Prep & Landing〉의 앤디 하크니스가 각각 캐릭터아트디렉터과 환경아트디렉터로 팀에 합류했다. "빌은 호감형의 캐릭터 신체 비율과 형태 분할, 대비(Contrast)에 대해 천부적인 감각을 가졌어요. 빌이 그려낸

사람과 동물 캐릭터는 모두 표정이 대단히 풍부하죠. 또한 우리는 앤디의 작품이 아주 아름다우면서도 생생함을 잃지 않아서 좋아합니다. 앤디는 진짜 세계를 필터를 통해 멋지게 걸러낼 줄 아는 사람이죠. 이번 애니메이션에서도 그 재능이 멋지게 발휘됐고요"라고 존은 말했다.

제작자들은 종종, 영화의 전반적인 시각적 인상의 출발점으로 이용할 만한 스타일을 미리 염두에 두기도 한다. 이언은 그에 관련해 다음처럼 말했다. "그러나 〈모아나〉의 경우는 그런 것이 없었어요. 미리 생각해 놓은 스타일을 스토리의 무대가 되는 배경에 덧입히는 대신에, 한참 조사에 몰입하다 보니 태평양 섬들에 대한 디자인이 일부러 만들려고 애쓰지 않아도 자연스럽게 머리에 떠올랐습니다."

존은 "시각개발아티스트인 제임스 핀치는 우리와 함께 여행하면서 섬의 풍경에 조각 같은 독특함이 있다는 것을 관찰해냈어요"라고 말했다. 이언도 당시를 회상했다. "어떻게 하면 그것을 가장 잘 표현할 수 있을지 도통 모르겠더라고요. 여러 번 시도해봤지만 잘되지 않았어요. 그런데 마침내 앤디가 명확한 디자인 규칙에 따라서 그걸 그려냈죠."

〈모아나〉의 기본적인 디자인 규칙은 직선과 곡선을 함께 섞어 이용하고, 평행선을 피하고, 형태를 반복해서 그리며, 작은 공간은 디테일을 풍성하게 메우고, 넓은 공간은 최소한의 디테일로 그리는 방식입니다. 그런데 이런 스타일은 우리가 자연에서 본 것을 그대로 옮겨 온 것이었어요"라고 말한 앤디는 다시 덧붙였다. "우리는 섬에 내재되어 있는 색과 비율과 모양을 관찰하기 시작했습니

이언 구딩 | 사진

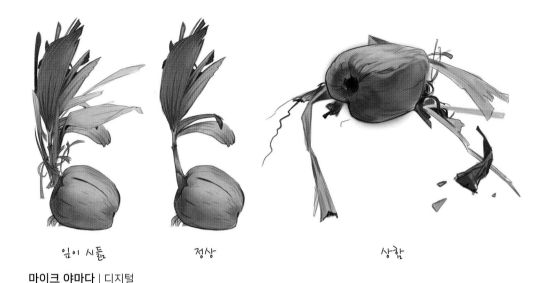

임이 시듦 정상 상함

마이크 야마다 | 디지털

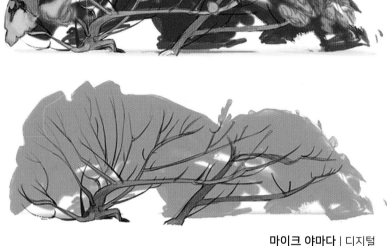

마이크 야마다 | 디지털

다. 자연 풍경, 특이한 잎사귀 패턴, 섬사람들이 애니메이션의 전반적인 이미지에 영감을 줬어요. 우리는 단지 이미 그곳에 존재하고 있는 것으로 스타일을 만들어냈을 뿐입니다."

앤디는 계속 말했다. "그곳의 풍경은 굳은 용암이 오랜 세월에 걸쳐 형성한, 비슷비슷한 형상으로 가득합니다. 바람과 물과 다른 자연 요소들에 의해 풍화되어 대체로 둥근 윤곽을 띠고 있죠. 그 풍경을 보고 있노라니 '그룹 오브 세븐 (Group of Seven: 1920~1933년에 두드러진 활약을 한 캐나다의 풍경화가 군단)'의 A. J. 캐슨, 프랭클린 카마이클, 로렌 해리스 같은 화가들이 떠오르더군요. 이 사람들은 직선과 곡선을 재미있게 혼용하죠. 그들의 그림 어디에서도 곧은 직선은 찾아볼 수 없어요. 모든 것들이 살짝 둥글게 표현되면서도 아주 강한 인상을 주죠."

제작팀이 태평양 군도에서 관찰했던 잎사귀 패턴에서도 그런 모습을 찾아볼 수 있다. 이언이 설명했다. "그곳에서는 어떤 대칭 구도도 찾아볼 수 없어요. 바람 때문에 서로 반대되는 윤곽들이 생겨났죠. 예를 들어, 산의 한쪽 면에는 풍랑을 맞아서 매끄럽게 깎여진 극적이고 강한 단면이 만들어진 반면에, 풍랑을 피한 쪽은 너덜너덜 거친 모양을 띱니다. 따라서 산의 양쪽 면이 마치 토피어리 (Topiary: 식물을 인공적으로 다듬거나 자르는 기술)처럼 마냥 너무 깔끔하게 묘사된다면 잘못된 거죠."

캐릭터에 대해서 빌은 이렇게 말했다. "조사한 내용과 그곳에서 만난 사람들을 우리가 그릴 캐릭터의 스타일과 디자인 가이드로 삼았습니다. 그들의 얼굴은 아름다우며 여러 개의 강한 단면으로 이루어진, 조각 같은 특징이 있어요." 제작진은 직접 만나고 본 사람들의 모습을 담은 수천 장의 사진을 가지고 답사 여행에서 돌아왔다. 빌은 계속 말했다. "저는 제 사무실에 그 사람들의 사진들을 빙 둘러 붙여놓고 그들을 특정 섬 출신이라고 느끼게 하는 특징이 무엇인지 알아내려고 고심했습니다. 그리고 〈모아나〉의 캐릭터들에게 그러한 디테일을 심어주려고 노력했습니다."

존은 말했다. "우리는 캐릭터들이 태평양 군도 사람들처럼 느껴지면서도 시각디자인 측면에서 월트 디즈니 애니메이션 캐릭터 고유의 독특함을 유지하길 바랐습니다. 여행에서 만난 섬사람들이 캐릭터를 만드는 데 도움이 됐습니다. 아네트 마르나와 김상진 그리고 빌 샵이 그린 모아나와 마우이의 초안 드로잉은 그래픽과 조각 같은 느낌의 전체적인 스타일에 영향을 미쳤어요."

영화를 제작하다 보면 도전에 직면하기 마련이고 〈모아나〉도 예외는 아니었다. 사실 〈모아나〉는 월트 디즈니 애니메이션 스튜디오에서 만들었던 애니메이션 중에서 기술적으로 가장 힘든 작품 중 하나다. 론이 입을 열었다. "〈모아나〉에서 바다와 용암 괴물은 모두 자연의 일부분인 동시에 성격과 생각을 지닌 캐릭

터들이죠. 어떤 영화에서든 그런 캐릭터를 개발하는 것 자체만으로도 기술적으로 엄청난 도전일 겁니다." 그러나 〈모아나〉에서 그것은 시작에 불과했다고 〈빅 히어로, Big Hero 6〉에도 참여했던 기술감독 행크 드리스킬은 설명한다. "마우이의 문신들은 그의 맨몸 위에서 살아 움직입니다. 그리고 마우이는 여러 차례 변신하는데 변신 과정도 아주 복잡합니다. 또한 태평양 섬사람들은 전형적으로 곱슬기 있는 두꺼운 머리카락을 지녔는데 우리는 그런 모습을 스크린에다 재창조하고 싶었어요. 그래서 그 용도에 맞는 프로그램을 개발해야 했습니다. 그 외에 몇몇 캐릭터들은 애니메이션 내내 거의 보트를 타고 있거나 해변을 걷기만 하는 등 캐릭터 작업 목록은 계속해서 늘어났죠."

이런 도전 과제를 해결하기 위해서는 특히 스토리, 아트, 애니메이션, 효과 부서 간에 엄청난 양의 협업이 필요했다. "창작팀과 기술팀 간의 탄탄한 공조와 대화가 정말 중요했어요. 그래야만 모든 사람들이 바라는 예술적·기술적으로 균형을 이룬 작품을 만들 수 있으니까요." 시각효과감독 카일 오더맷의 말에 이언이 부연 설명했다. "특수효과팀은 화산에서 용암이 분출되는 장면과 섬을 에워싸고 있는 석호의 경이로운 모습을 사실적으로 묘사하려고 노력했어요. 그리고 캐릭터마다 정교한 연기를 표현하고자 했습니다. 이 모든 것을 제대로 표현하는 것은 끊임없는 검토와 노력의 연속이었습니다."

〈모아나〉는 제작진이 이전에 제작했던 애니메이션과는 전혀 다른 작품이다. 이들이 〈모아나〉를 만들면서 모든 부분에 세심한 주의를 기울였음이 화면에 고스란히 나타난다. "〈모아나〉는 태평양 섬사람들의 위대한 항해 업적을 다루고 있습니다. 그런데 이 애니메이션을 만드는 것 자체가 출발점과 목적지가 있고 그 과정에 모험이 있는 항해와 같았습니다"라고 존은 말했다. 론이 이에 덧붙여 이야기한다. "우리는 이 영화가 태평양 문화를 널리 알리길 바랍니다. 이런 의도가 있었기에 우린 스스로에게 도전했고 그리고 제대로 잘 해내고 싶었어요. 중요한 일이니까요."

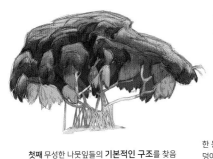

복잡한 나뭇잎 패턴 그리는 방법

첫째 무성한 나뭇잎들의 **기본적인 구조**를 찾음

한 뭉치의 단일 구조가 아니라 무성한 잎사귀들이 모인 덩어리라는 것이 보이도록 **가장자리에 삐죽삐죽 잎사귀 모양**을 그려 넣음

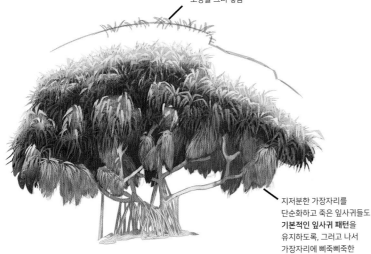

둘째 디테일을 첨부하되, 최대한 **전체적 모양**을 유지함

지저분한 가장자리를 단순화하고 죽은 잎사귀들도 **기본적인 잎사귀 패턴**을 유지하도록, 그러고 나서 가장자리에 삐죽삐죽한 잎사귀 모양을 첨부

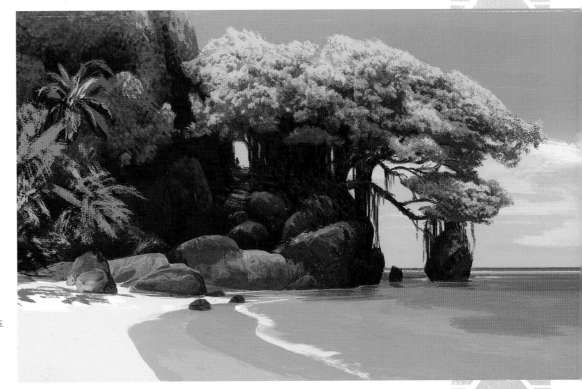

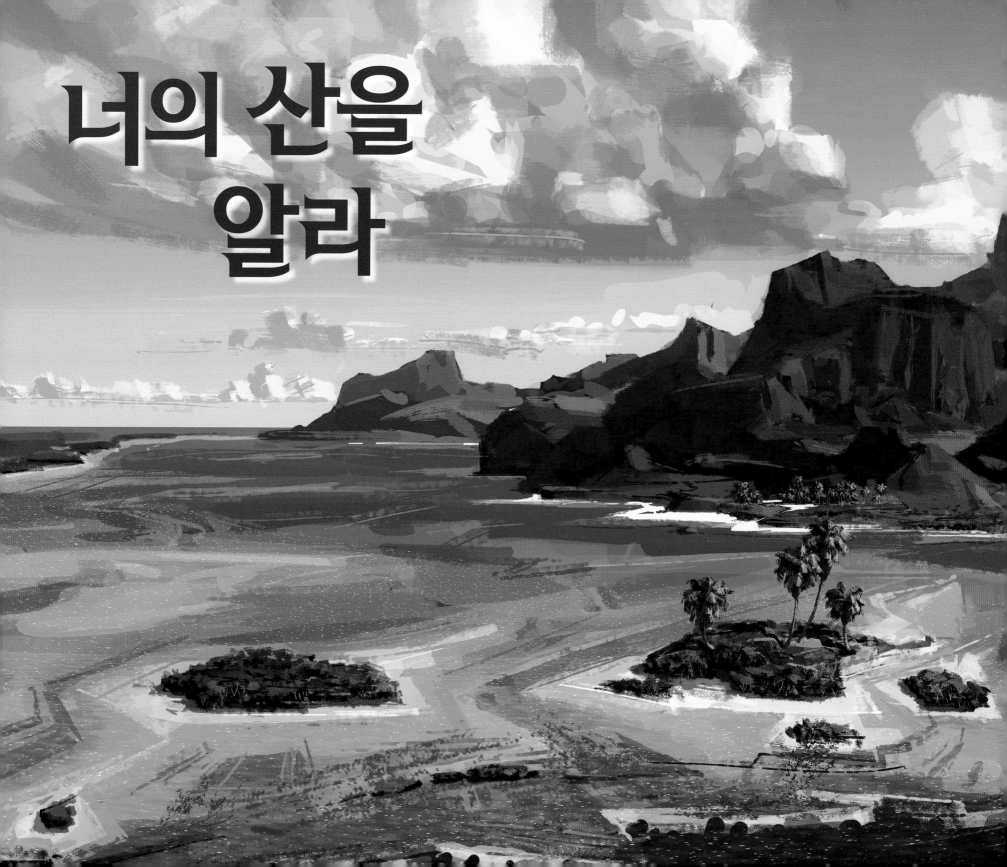

너의 산을
알라

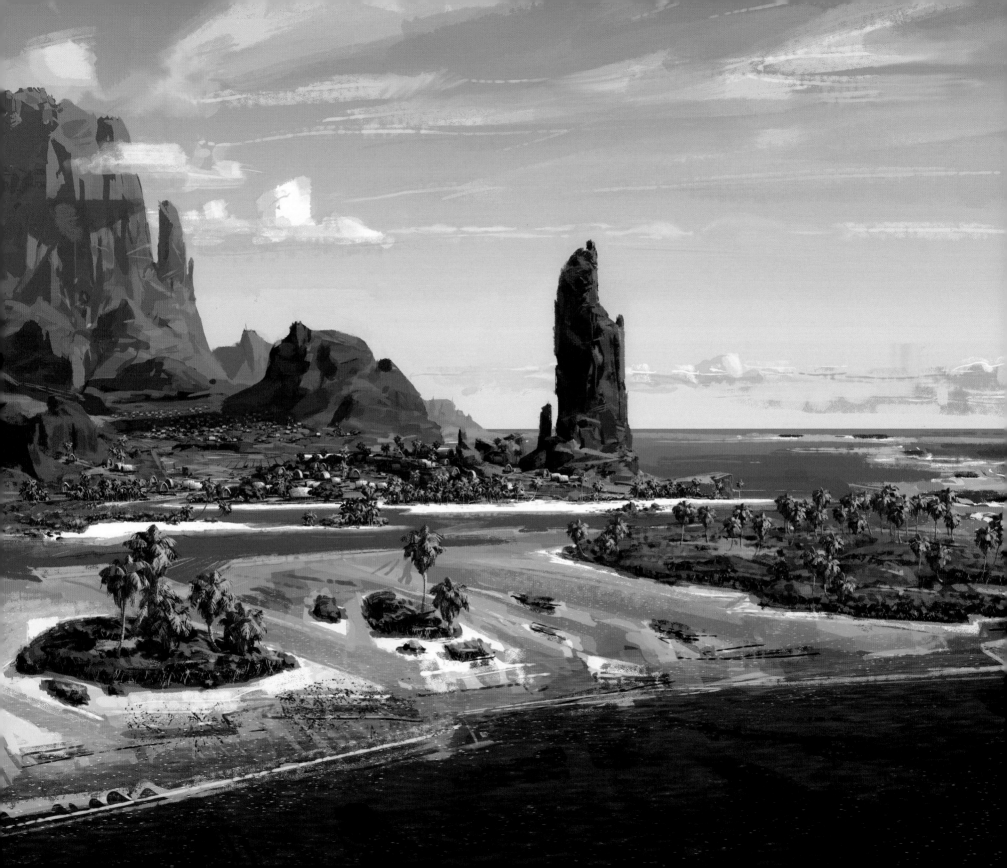

론 클레멘츠 감독은 설명했다. "우리는 섬에 있는 동안 '너의 산을 알라'는 말을 많이 들었던 터라 그 말을 마음 깊이 새겼습니다. 이 말은 당신이 어디서 왔는지 알아야 하고, 당신에 앞서 존재했던 모든 것과 모든 사람이 오늘날 당신 정체성의 한 부분이라는 의미죠." 이 철학은 태평양 문화를 화면에 제대로 담아내길 소망하던 제작진에게 영감을 주었다. 이 말은 또한 제작진이 〈모아나〉에 진정성의 토대를 구축하려는 노력의 일환으로 추진했던 사전 조사의 중요성을 강조해준다. 존 머스커 감독이 말했듯이 말이다. "이 영화 뒤에는 거대한 산이 있습니다."

〈모아나〉의 애니메이션 시각 개발은 말 그대로 산을 아는 것에서 시작되었다. 프로덕션디자이너 이언 구딩은 이렇게 말한다. "태평양 군도는 생성 시기가 겨우 200~400만 년 전 정도로 역사가 짧은 편이죠. 바다 밑바닥에서부터 솟구쳐 오른 화산들에 의해 형성되었어요. 따라서 섬들은 현무암, 즉 기본적으로 검은 화산암으로 만들어졌어요. 일단 화산활동이 멈추자, 섬들은 서서히 침식되기 시작하면서 정말 놀라운 형태로 변모해갔죠." 환경아트디렉터인 앤디 하크니스는 이런 섬의 형태에 강한 인상을 받았다. "바닷물에 가장 가까운 부분은 원래 화산의 경사면이었죠. 만약 당신이 그 전체적인 규모를 '상상해본다면', 한때 섬이 얼마나 컸는지 짐작할 수 있을 겁니다. 그리하여 우리는 새로운 시각으로 섬의 지질학적인 특징을 보게 되었고, 이는 우리가 〈모아나〉에 등장하는

다양한 섬들을 디자인하는 데 영향을 미쳤죠. 그 섬들은 그저 아름답기만 한 게 아니라 일반적인 산의 형태를 지녔습니다. 하나하나의 섬이 실제로 어떻게 침식되었는가를 고려했습니다."

제작진은 〈모아나〉에 등장하는 섬들마다 특유의 실루엣이 있길 바랐다. 섬들의 모습이 화면에 어떻게 보일지를 미리 알아보기 위해서, 앤디는 처음부터 점토로 각각의 섬 모형을 만들었다. "그것은 하나의 섬을 이해하기 위한 가장 직접적이고 효과적인 방법이었어요. 왜냐하면 모형들이 3D 입체기 때문에 돌려서 모든 각도를 볼 수 있기 때문이죠. 디테일이 완전히 똑같지는 않은 상태여도 음영이나 계곡의 구조, 규모에 대해서 짐작할 수 있었어요. 각각의 섬의 디자인을 결정하는 데 정말 큰 도움이 됐죠."

제작팀은 관객들이 영화를 보면서 실제 섬에 있는 것처럼 느꼈으면 해서 단순하고 과감한 디자인으로 산을 아주 높게, 크기를 엄청 크게 확대했다. "실제로 당신이 섬에 있게 된다면 하늘도 잘 보이지 않고 거대한 산들에 둘러싸인 느낌일 겁니다. 그런데 사진에서는 모든 것이 평면적으로 펼쳐져서 그 규모를 잘 느낄 수가 없잖아요." 앤디의 말에 이언이 덧붙였다. "어떤 것을 보고 느낀 감정을 사진으로 찍을 수는 없죠. 석호의 색감이나 산의 형태 등 당신을 감탄하게 만든 것들을 절대 제대로 담아낼 수 없어요. 그래서 〈모아나〉의 시각디자인에서는 색과 형태 등 모든 것을 이용해서 이런 웅장한 장소에서 사람이 느끼는 감

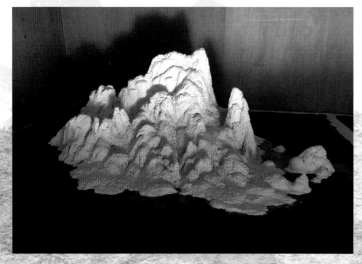
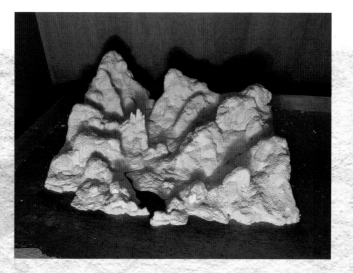

앤디 하크니스 | 점토 조각
16~17p: **이언 구딩** | 디지털

정적 충격을 표현하고자 했습니다."

태평양 군도는 화려하고 풍요로운 초목들로 유명하다. 그러나 오늘날 태평양 군도의 많은 식물은 섬의 토착종이 아니라 오랜 세월 동안 외부에서 유입되어 온 것들이다. "영화 속에서 우리는 먼 과거부터 그곳에 존재했던 것들을 충실히 그리려고 노력했어요"라고 앤디는 말했다. 제작팀은 가능한 한 토착 식물들만 그리려고 했으나 이언은 이에 대해 다시 이렇게 덧붙였다.

"하지만 오늘날의 섬에는 식물의 종류가 너무도 많습니다. 그래서 일부는 배제하는 편이 훨씬 나았죠. 오히려 추가한 경우도 있어요. 다양한 색감을 내기 위해서 미국산 열대 관목을 그려 넣거나 히비스커스를 노란색과 오렌지색 이외에도 다른 색으로 표현한 것 등이죠." 결국 〈모아나〉에는 경질 수목, 캐주아리아 관목, 코코넛 나무에서부터 티아레 꽃과 히비스커스 꽃에 이르기까지 40종 이상의 식물들이 등장하게 되었다.

앤디 하크니스 | 잉크

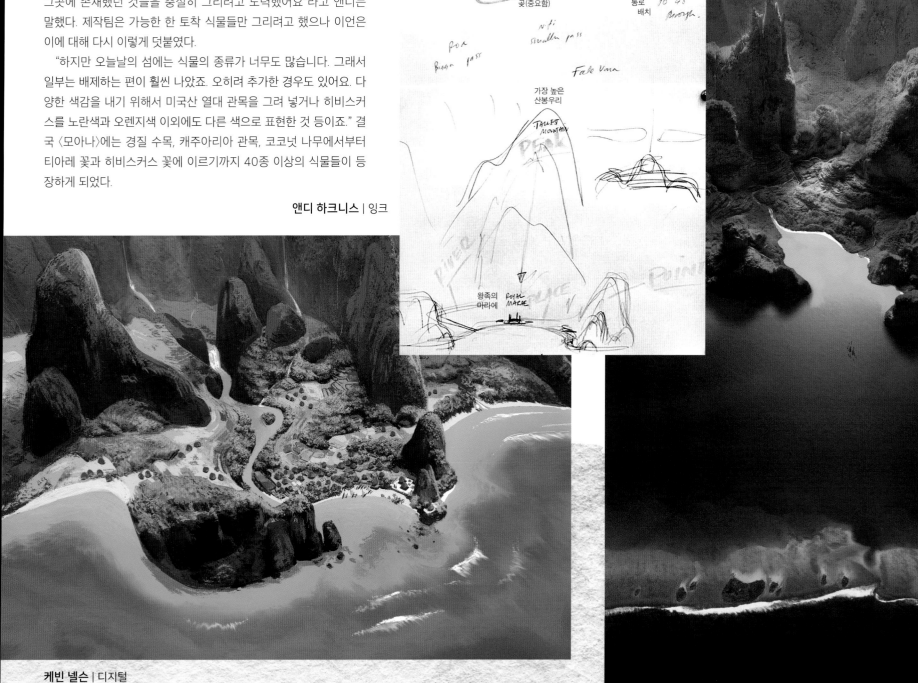

케빈 넬슨 | 디지털

앤디 하크니스 | 점토 조각, 디지털 덧칠

모투누이

모투누이는 우리가 모아나와 처음 만나는 가상의 섬으로, 해안을 따라 늘어선 산호초에 둘러싸인 아름다운 열대 섬이다. 모아나의 조상들은 항해를 멈춘 1000년 동안 모투누이를 집이라 부르며 그곳에 살았다. 그런데 왜 그들은 수백 킬로미터를 항해한 후 모투누이에 정착하기로 했을까? 이 섬의 어떤 점이 집으로 삼을 만큼 마음에 들었던 것일까? "그들이 원하는 지형적인 특색이 있었을 겁니다." 환경아트디렉터인 앤디 하크니스는 설명한다. "신선한 물이 있고, 험한 날씨를 피할 수 있어야 하고, 넓은 바다로 나갈 수 있는 통로와 농사를 지을 수 있는 비옥한 평지도 필요했죠. 대부분 섬의 특징인 곶과 산봉우리는 항해할 때 섬을 드나드는 이정표로 꼭 필요하죠. 이러한 조건들이 이상적으로 겸비되었을 것이고, 이곳을 최종 정착지로 정하기 전에 그들은 한동안 섬 주변을 돌았을 겁니다."

모투누이를 디자인하는 데 이러한 요소들이 고려되었다. "내리막으로 흐르는 물이 땅을 침식시켜서 거대한 계곡을 만들고, 그 계곡에 마을이 될 '장소'가 만들어지죠." 프로덕션디자이너 이언 구딩은 계속 설명했다. "계곡을 흘러내려온 물이 바다로 흘러가면서 산호를 침식하면 산호초 사이에 틈이 생기고, 그것이 바로 석호로 드나들 수 있는 '통로'가 됩니다." 마을은 험한 날씨도 피하고 적의 공격을 방어하기도 쉬운 만(灣)에 위치한다. 그리고 바다에서 마을로 들어서는 입구인 곳은 만의 가장자리 한 '지점'에 위치한다. 이 지점은 바다로 돌출된 땅인데, 그 형태나 풍경이 특이하다. 앤디는 이곳을 한마디로 정리했다. "마치 현명하고 강력한 족장이 살 것 같은 분위기죠."

항해자들이 일단 머물 마을을 결정했다면, "지붕이 봉우리처럼 높고 뾰족한 왕족의 마라에(Marae: 사회적·종교적 목적으로 사용되는 신성한 장소)를 설치하는 것이 가장 중요한 일이었죠"라고 앤디가 계속 설명했다. 그다음으로는 족장의 주거지를 결정하고 그 뒤에 공동사회와의 경계로 사용될 땅을 지정한다. 그리고 나서야 그 너머로 나머지 마을이 위치하면서 각각의 가정, 지도자, 마라에를 위한 장소들이 지어졌다.

농사는 마을이 어떤 모습을 띠게 되는지를 결정한다. "고대 태평양 군도는 놀랄 만큼 토지관리에 능숙했어요. 주거와 식량 재배를 위해서 산비탈에 계단식 경작지를 만들 정도였으니까요." 이언은 이처럼 설명했다. 전문가들의 말에 따르면, 옛사람들은 최적의 장소에 곡물과 과일나무를 심었고, 강 옆의 저지대 습지에는 타로와 바나나를 심었으며, 산 오르막에는 질경이, 카사바 등을 재배했다고 한다. 빵나무와 다른 과일나무들을 종종 차양용으로 집 주변이나 마을 경

케빈 넬슨 | 디지털

계선을 따라 심었다. 그들은 계절과 계절 사이에 경작지를 쉬게 했고 식물이나 생선 찌꺼기를 비료로 썼다.

모투누이의 주민들은 지붕을 짚으로 엮은 팔레에서 생활하며 일했다. 이언은 회상하며 말했다. "팔레의 디자인은 우리가 피지와 타히티, 특히 사모아에서 본 것에서 영감을 얻었습니다. 그곳의 팔레는 좀 더 타원형이었죠." 팔레는 다양한 종류의 나무로 만들어지고, 종종 평평한 돌판 위에 지어지기도 한다. 못이나 나사는 절대 사용하지 않으며 대신 세닛(Sennit)이라 불리는 코코넛 뿌리를 꼰 밧

줄만 사용한다. 이언이 계속 설명했다. "가정마다 세닛을 꼬는 고유의 방법이 있어요. 때로는 세닛을 둘러맬 때 독특한 디자인이 생기도록 대조되는 색을 사용하기도 합니다." 제작진은 마을을 구성하는 관례를 이해하기 위해서 오세아니아 스토리 트러스트에게 철저히 자문을 구했다. 앤디가 말했다. "우리는 요리용 팔레가 어디에 있고, 공동체용 팔레가 어디 있으며, 이 모든 것에 관련된 족장의 가족은 어디서 사는지 등등 알고 싶은 게 많았어요. 단 한 가지 아쉬웠던 것은, 그 당시로 돌아가 답사 여행을 할 수 없다는 점이었죠."

앤디 하크니스 | 디지털

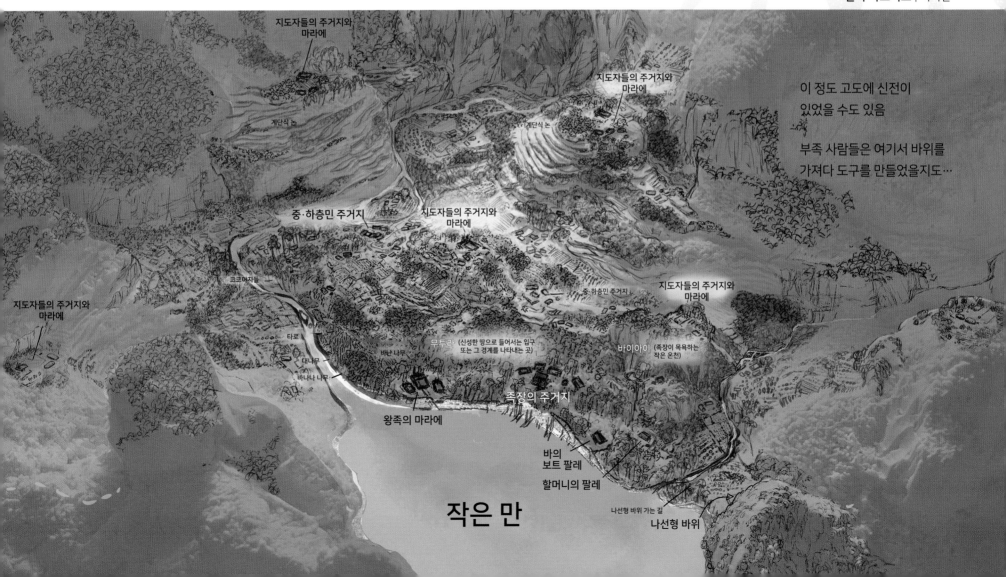

지도자들의 주거지와 마라에

지도자들의 주거지와 마라에

계단식 논

이 정도 고도에 신전이 있었을 수도 있음

부족 사람들은 여기서 바위를 가져다 도구를 만들었을지도…

계단식 논

중·하층민 주거지

지도자들의 주거지와 마라에

코코아자들

중·하층민 주거지

지도자들의 주거지와 마라에

지도자들의 주거지와 마라에

타로

대나무

바나나 나무

바난 나무

무트라 (신성한 땅으로 들어서는 입구 또는 그 경계를 나타내는 곳)

바이아이 (족장이 목욕하는 작은 온천)

족장의 주거지

왕족의 마라에

바의 보트 팔레

할머니의 팔레

나선형 바위 가는 길

나선형 바위

작은 만

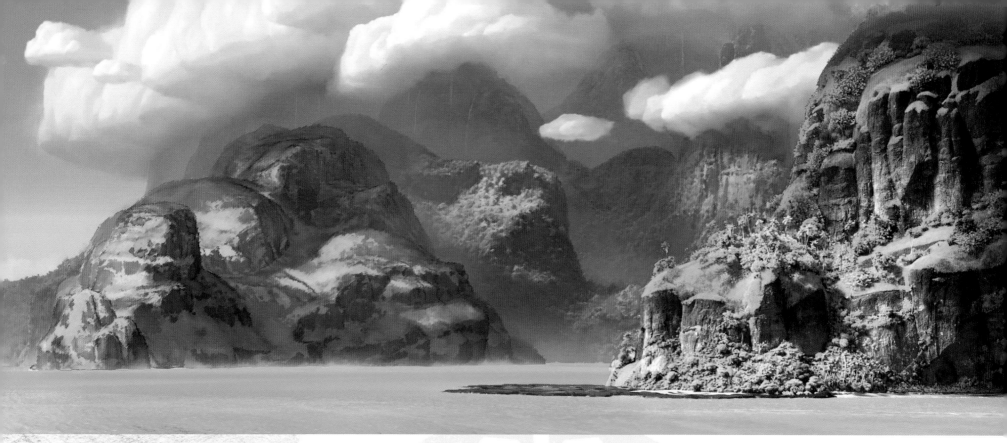

앤디 하크니스 | 디지털

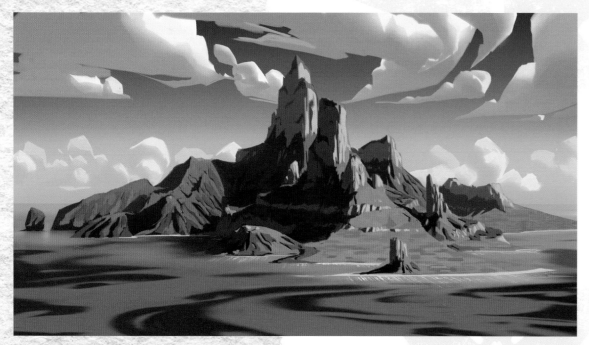

원래 2D 디자인이었던 모투누이를 3D로 변환하자 거의 대기권을 뚫고 나갈 정도의 높이가 되었다. 에베레스트 산보다도 두 배나 높았다! 캐리커처 된 환경에도 한계가 있어서 우리는 크기를 축소시켜보았지만 여전히 현실 세계의 그 어떤 섬보다도 높았다.

— 행크 드리스킬, 기술감독

라이언 랑 | 디지털

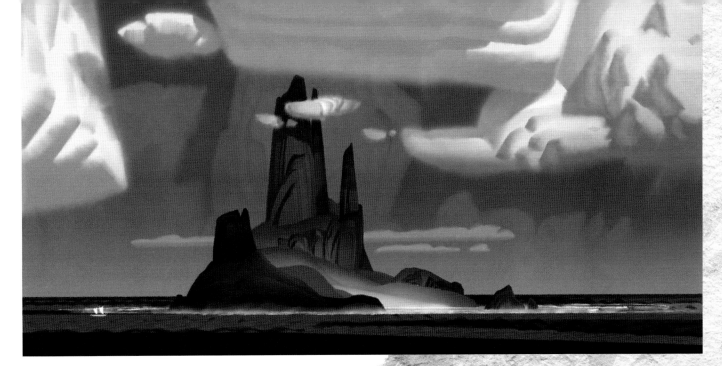

앤디 하크니스 | 디지털

라이언 랑 | 디지털

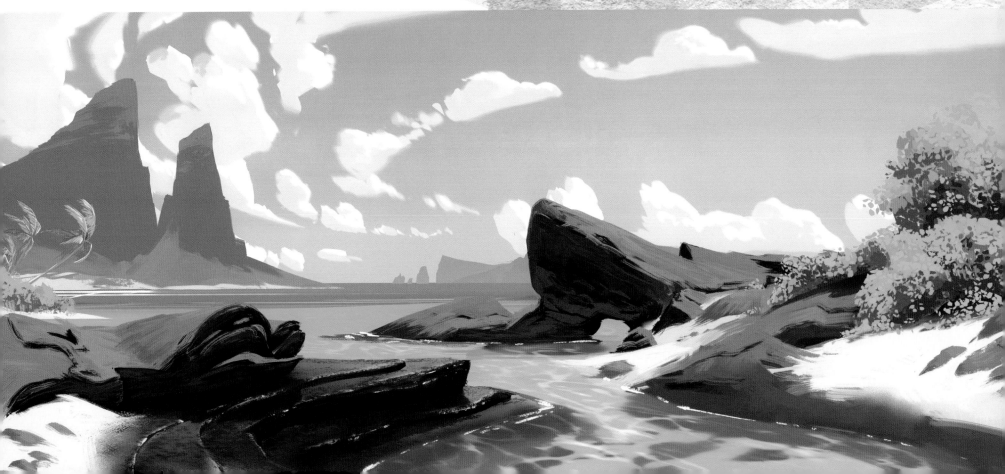

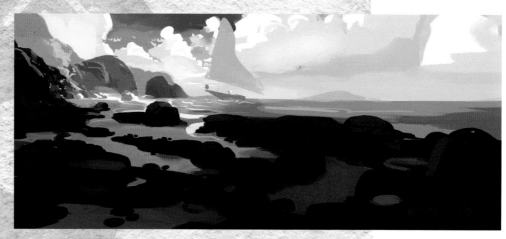

모투누이 뒤쪽 산의 폭포에서 발생한 안개는 가상의
수평선을 만들어냈다. 마치 이 섬에는 보통 마을에서는
볼 수 없는 어떤 것들이 존재할 것 같은 느낌을 준다.
— 케빈 넬슨, 시각개발아티스트

닉 오르시 | 디지털

케빈 넬슨 | 디지털

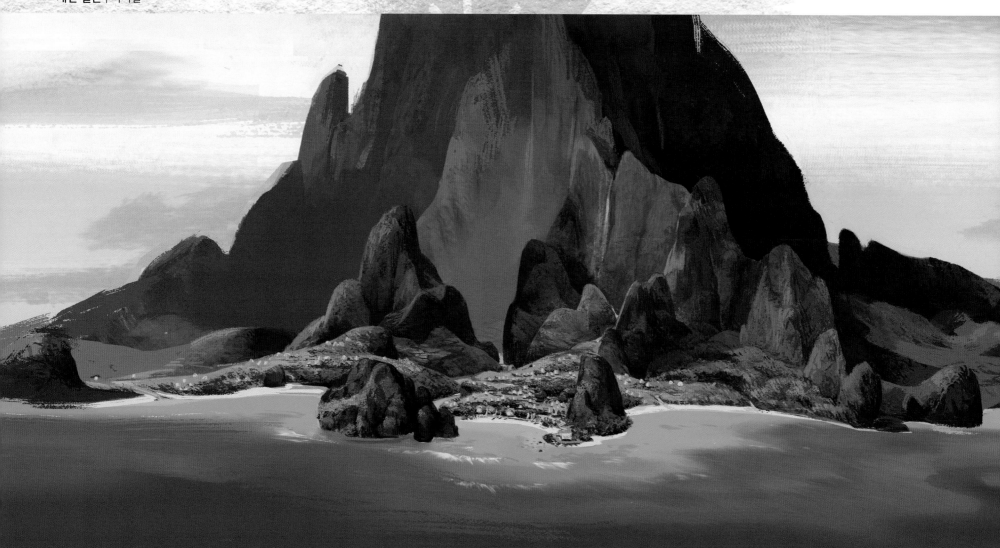

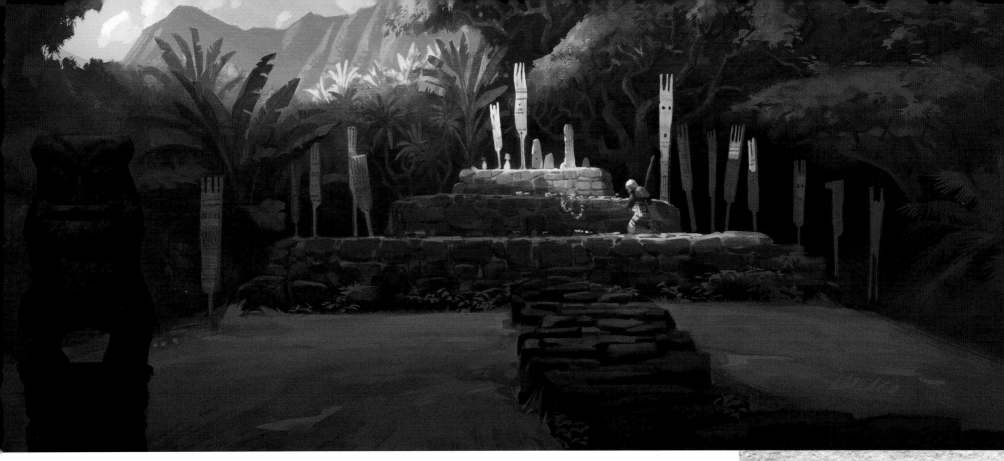

제임스 핀치 | 디지털

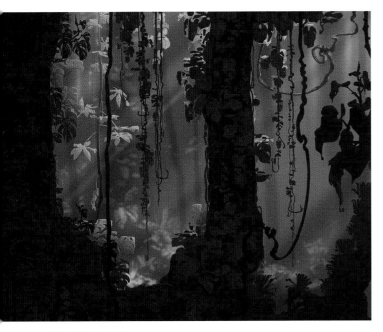

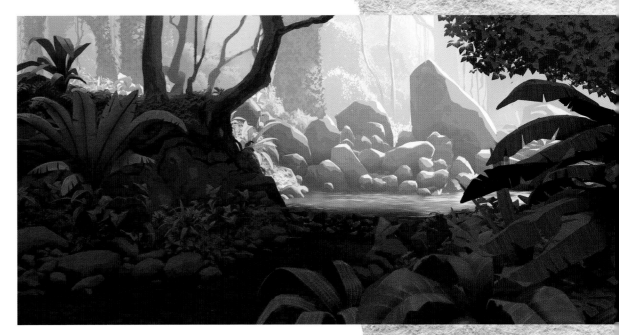

이언 구딩 | 디지털

라이언 랑 | 디지털

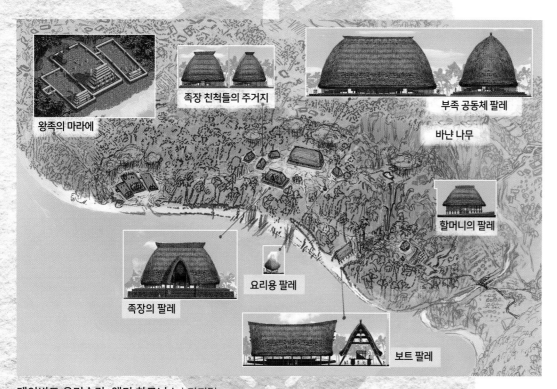

왕족의 마라에

족장 친척들의 주거지

부족 공동체 팔레

바냔 나무

할머니의 팔레

족장의 팔레

요리용 팔레

보트 팔레

데이비드 우머슬리, 앤디 하크니스 | 디지털

데이비드 우머슬리 | 디지털

데이비드 우머슬리 | 디지털

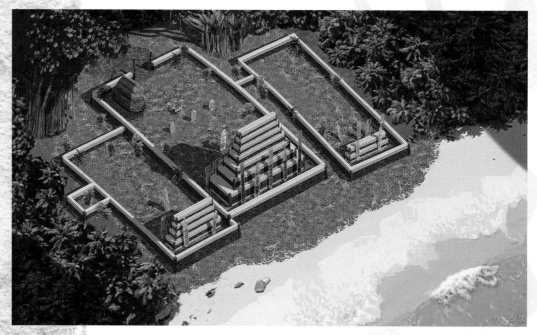

데이비드 우머슬리 | 디지털

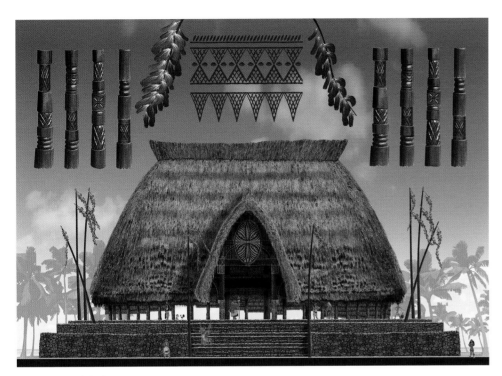

데이비드 우머슬리 | 디지털

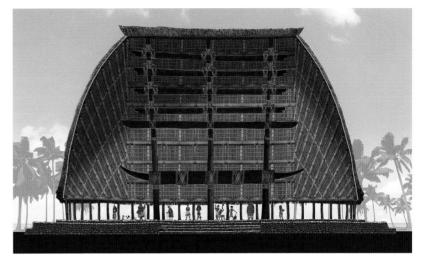

데이비드 우머슬리 | 디지털

족장 투이의 팔레는 특별하다. 알파벳 A 자 모양의 문이 있고 토대가 높다.
우리는 족장 투이의 팔레에 왕족만 쓰는 귀한 붉은 깃털로 끝을 장식한
장대들을 늘어세웠다. 이는 타파 천으로 만든 깃털 장식을 단 막대기를
묘사한 고대 마르케사스식 판화에서 영감을 얻은 것이다.
— 이언 구딩, 프로덕션디자이너

앤디 하크니스 | 디지털

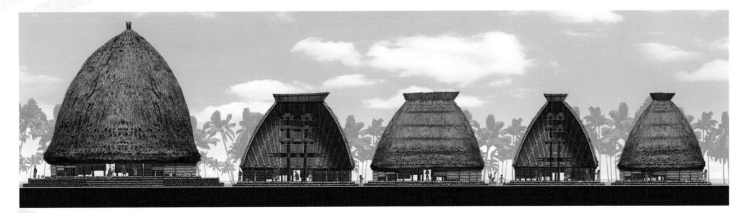

데이비드 우머슬리 | 디지털

앤디 하크니스 | 디지털

27

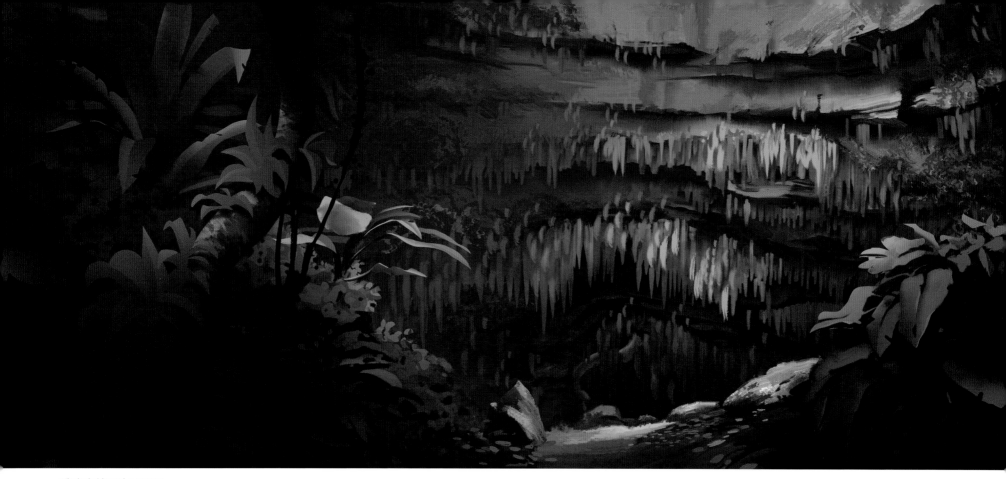

레이턴 히크먼 | 디지털

내부가 보이는 측면 모습

정면 모습

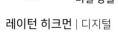

비밀 동굴 입구

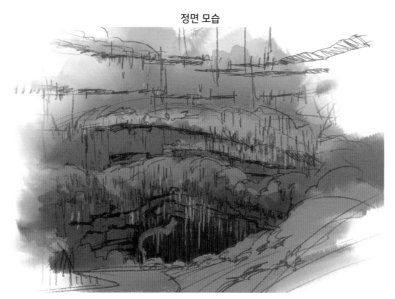

바닷길잡이들은 용암 동굴 안에서 기거했다. 옛사람들은
카누를 널빤지 위에 올려놓았는데, 그 판자들은 세월이
흐르면서 바닷물에 씻겨 내려갔고 이제는 카누들만
검은 모래 위에 덩그러니 놓여 있다. 동굴에는 수원지가
있는데, 바닥에서부터 반짝이면서 빛을 내고 그 빛이
그림자를 드리우면서 신비로운 암실 분위기를 낸다.

— 앤디 하크니스, 환경아트디렉터

레이턴 히크먼 | 디지털

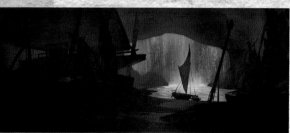

앤디 하크니스 | 디지털

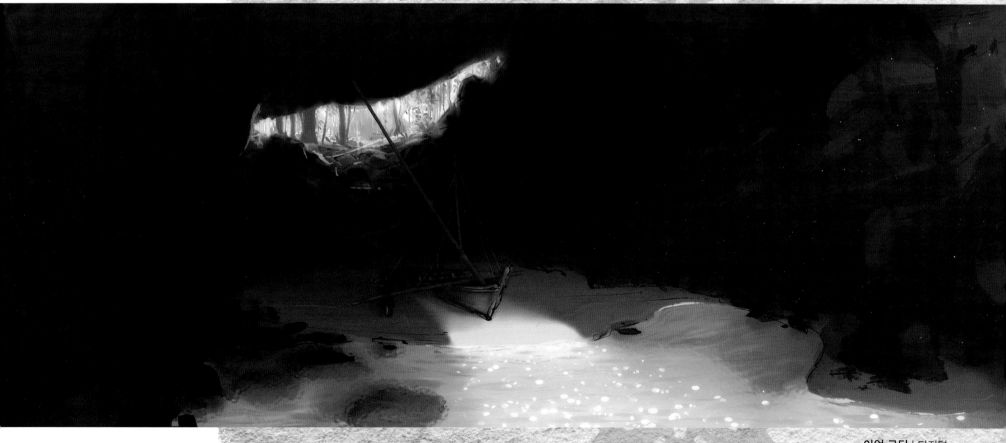

이언 구딩 | 디지털

모아나

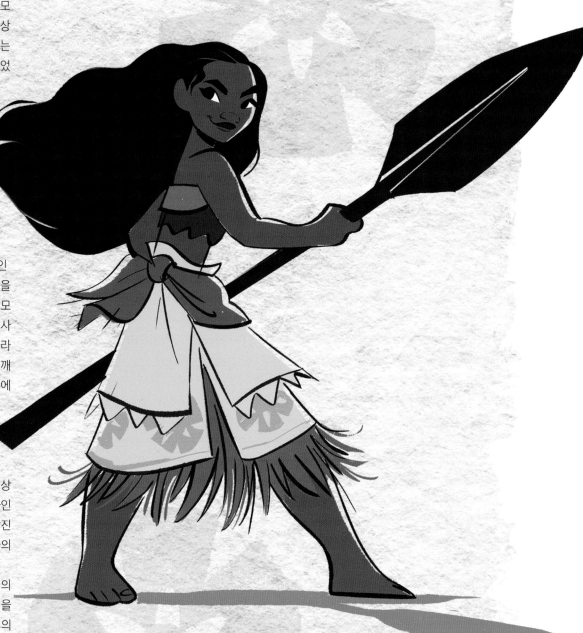

모아나는 자신의 정체성을 찾아 떠나는 열여섯 살 소녀다. 그 과정에서 모아나는 자기 부족에게 그들이 역사상 가장 위대한 바다의 여행자임을 상기시켜준다. 감독 존 머스커는 모아나에 대해 다음과 같이 말했다. "모아나는 두려움을 모르는, 끈기 있고 총명한 소녀입니다. 모아나는 일찍이 전례가 없었던, 기존의 세계에서는 실현 불가능할 것만 같은 그 어떤 존재가 되기를 갈망하죠." 공동연출자 돈 홀은 좀 더 자세히 덧붙였다. "모아나는 늘 바다에 이끌립니다. 그러면서 왜 자신만이 광활한 바다로 나아가고 싶어하는 괴짜인지를 이해하지 못하죠." 그러다 할머니 탈라를 통해서 자신의 조상이 바다를 항해하던 사람들이었음을 알게 되었을 때, "모아나는 내면에서 어떤 확신을 얻게 되죠"라고 돈은 말했다.

족장인 모아나의 아버지 투이는 딸을 후계자로 삼을 준비를 하고 있다. "하지만 모아나는 자신이 그 자리에 적합하지 않다고 생각하기 때문에 무수한 내면적 갈등을 겪죠. 모아나는 많은 사춘기 청소년들이 겪는 과정을 똑같이 겪습니다." 감독 론 클레멘츠의 말에 공동연출자인 크리스 윌리엄스는 덧붙여 말했다. "사람들은 자신이 바라는 모아나의 모습을 말합니다. 아버지는 모아나가 전통적인 공주가 되길 바라고, 탈라 할머니는 모아나가 선택받은 사람이라고 믿습니다. 반면 마우이는 모아나에게 좀 더 전사다워지려면 동정심을 감춰야만 한다고 말합니다. 모아나는 다른 사람들이 바라는 이러한 모습이 되려고 시도했지만, 결국 자기 자신이 되어야 한다는 것을 깨닫게 되죠." 돈도 같은 생각이다. "어린 모아나가 지닌 동정심은 마우이 때문에 일어난 자연과의 마찰을 치유하고 부족의 문화적 정체성을 회복시켜줍니다."

모아나 캐릭터를 디자인하는 것은 재미있는 도전이었다. "캐릭터아트디렉터인 빌 샵이 최종적으로 모아나가 된 소녀를 그려내기 전까지 수백 명의 다른 모아나가 있었습니다." 프로덕션디자이너인 이언 구딩은 회상했다. 시각개발아티스트 김상진은 3D 애니메이터들을 위해서 빌의 2D 디자인을 3D로 변환시켰다. 이에 대해서 론은 다음과 같은 감상을 표현했다. "김상진의 드로잉은 캐릭터의 매력과 성격, 디자인을 환상적으로 조합해서 모아나의 기분과 태도를 정확히 표현해냈죠."

제작자 오스냇 셔러는 모아나에 대해 이렇게 말한다. "모아나는 허리길이의 곱슬기가 있는 아름다운 머리카락과 실제 자기 또래 여자애들과 비슷한 체형을 지녔죠." 애니메이터들은 보통의 10대 소녀들이 하는 것처럼 모아나가 자신의

닉 오르시 | 디지털

빌 샵 | 디지털

머리카락과 교감할 수 있게 해주고 싶었다. "우리는 모아나의 목소리를 연기한 어린 배우 아우이 크라발호가 녹음실에 있는 모습을 지켜봤는데, 끊임없이 머리카락을 가지고 놀더라고요." 애니메이션팀장인 하이럼 오스먼드가 말했다. 기술감독 행크 드리스킬은 "그래서 아티스트들이 머리카락을 자유롭게 제어할 수 있게 해주는 퀵실버(Quicksilver)라는 프로그램을 개발했던 거죠"라고 덧붙였다. 이에 모아나 캐릭터의 애니메이션감독인 맬콘 피어스는 그에 대한 짜릿한 기쁨을 입에 담으며 말했다. "우리는 모아나의 머리카락을 이용해서 그때그때 모아나의 기분이 어떤지 보여주고 싶었어요. 머리카락은 표정만큼 다양한 연기를 보여줄 수 있죠."

애니메이션팀은 또한 캐릭터들을 해부학적으로 살펴보고 싶어 했다. "이 애니메이션에는 옷을 많이 입지 않는 캐릭터들이 많아서 처음부터 해부학적으로 생각해야 했어요. 우리는 아티스트들에게 해부학을 가르치기 위해서 라이프 드로잉(Life Drawing: 주로 누드로 포즈를 취하고 있는 모델을 스케치하는 것) 선생님을 한 분 초빙했습니다"라고 빌이 설명했다. 미술과 모델링(Modeling: 컴퓨터 애니메이션 제작 과정 중 3차원 물체를 컴퓨터로 그리는 작업)과 리깅(Rigging: 본을 애니메이션에 맞게 세팅하는 것) 부서들 간의 협업이 최종 결과에 크게 이바지했다. 맬콘이 입을 열었다. "우리는 현실성 있는 캐릭터들을 만들어내기 위해서 해부학을 확실히 이해하는 데

시간을 투자했어요." 마우이 캐릭터의 애니메이션감독 맥 카블란이 덧붙였다. "아주 많은 연구 자료와 참조 자료를 검토해봤습니다. 현실적인 캐릭터들과 인위적으로 만들어낸 캐릭터들 사이에는 미세한 차이가 있죠."

"모아나는 액션 영웅입니다. 그럴 만한 능력도 있고 단련도 되어 있죠." 빌은 설명했다. 또한 애니메이션팀은 태평양 섬 원주민처럼 느껴지는 안면 구조를 정확히 포착하기 위해서 노력했다. 이언도 입을 열었다. "모아나의 얼굴은 아름다운 육각형이죠. 광대가 두드러지고 턱선이 뚜렷해요. 강인한 내면적인 힘을 드러내 보여주죠."

의상도 모아나의 성격을 이해할 수 있는 중요한 단서다. 시각개발아티스트 네사 보베는 말한다. "모아나는 두려움을 모르는 용맹한 오세아니아의 공주입니다. 우리는 이 소녀의 모습이 오늘날 관객들에게도 호소력이 있길 바랐고 또한 태평양 섬 문화에 대한 경의도 표하고 싶었습니다." 네사는 모아나가 여행을 하며 입는 옷에 대해 특별한 자부심을 가지고 있다. "모아나의 옷은 여정이 진행되면서 변화합니다. 타파 천과 판다누스 천으로 만들어진 모아나의 처음 옷은 오렌지색이 두드러지죠. 그러다 말미에는 왕족의 색인 붉은색이 되는데, 강인한 여성이 되었음을 의미하죠."

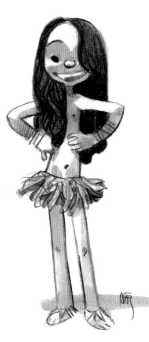

마누 아레나스 | 흑연, 잉크

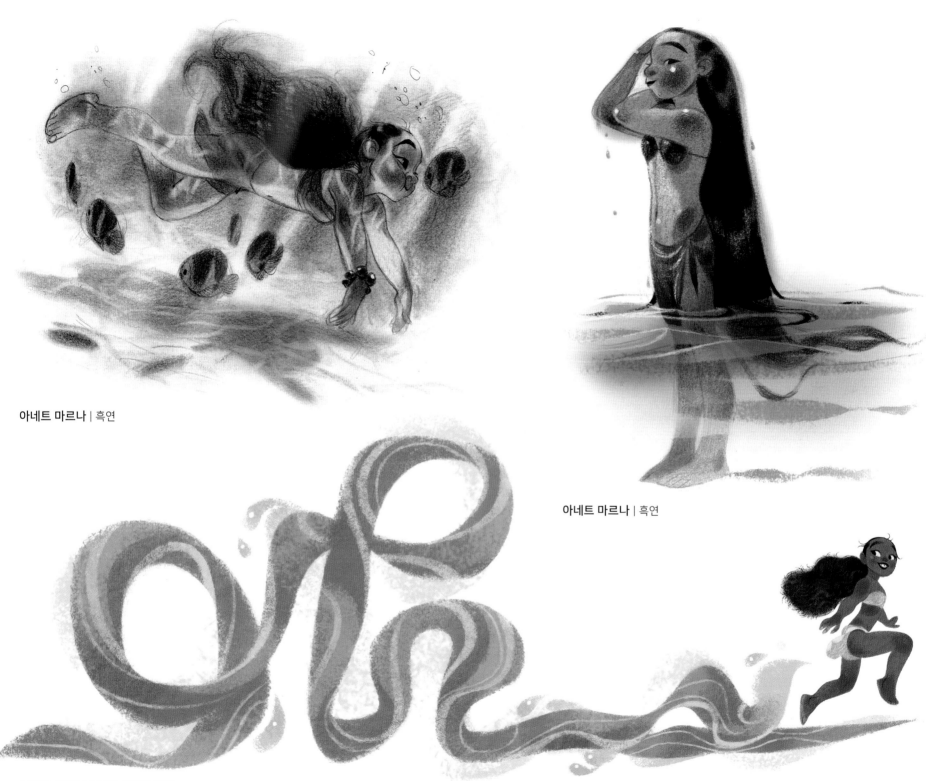

아네트 마르나 | 흑연

아네트 마르나 | 흑연

아네트 마르나 | 흑연, 디지털 덧칠

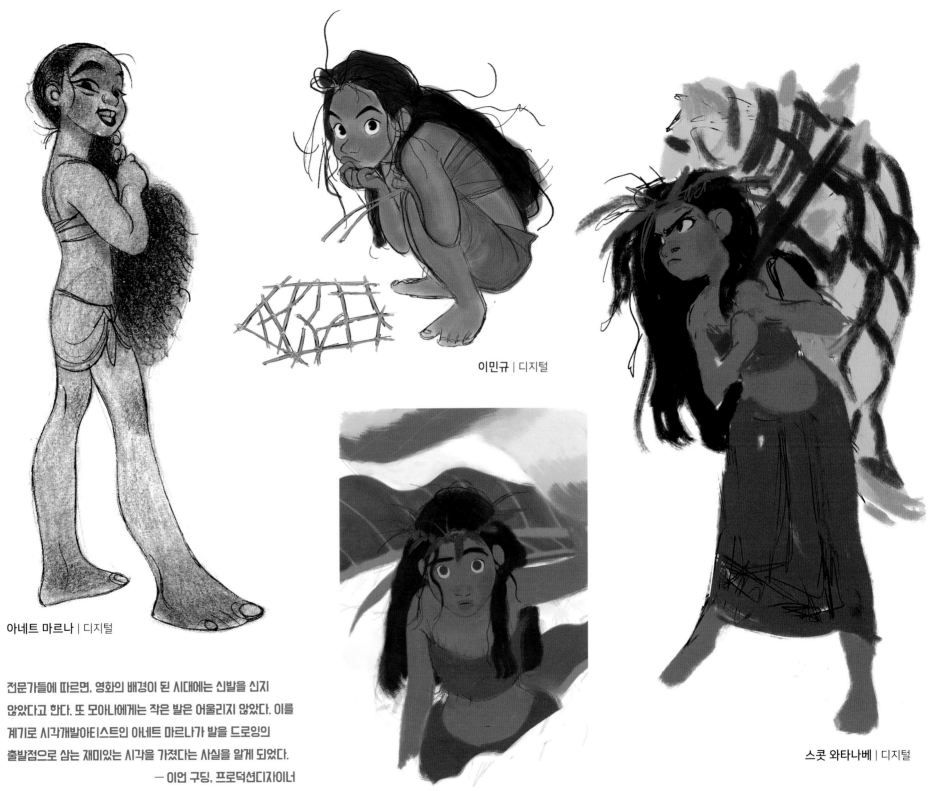

아네트 마르나 | 디지털

이민규 | 디지털

스콧 와타나베 | 디지털

이민규 | 디지털

전문가들에 따르면, 영화의 배경이 된 시대에는 신발을 신지
않았다고 한다. 또 모아나에게는 작은 발은 어울리지 않았다. 이를
계기로 시각개발아티스트인 아네트 마르나가 발을 드로잉의
출발점으로 삼는 재미있는 시각을 가졌다는 사실을 알게 되었다.
— 이언 구딩, 프로덕션디자이너

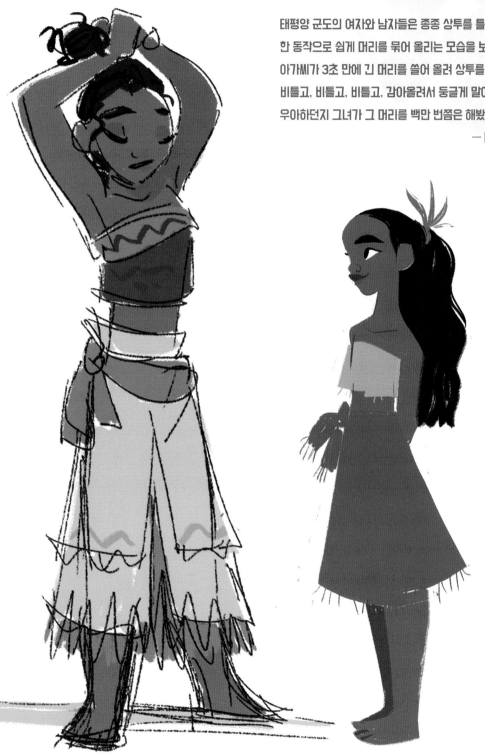

태평양 군도의 여자와 남자들은 종종 상투를 틀듯이 머리를 묶는다. 간단한 한 동작으로 쉽게 머리를 묶어 올리는 모습을 보고 놀랐다. 한번은 한 아가씨가 3초 만에 긴 머리를 쓸어 올려 상투를 만드는 것을 본 적이 있다. 비틀고, 비틀고, 비틀고, 감아올려서 둥글게 말아 묶는 동작이 어찌나 우아하던지 그녀가 그 머리를 백만 번쯤은 해봤겠다 하는 생각이 들었다.

— 데이비드 피멘텔, 스토리팀장

빌 샵 | 디지털

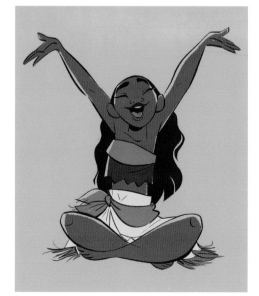

빌 샵 | 디지털 빌 샵 | 디지털 존 머스커 | 잉크 빌 샵 | 디지털

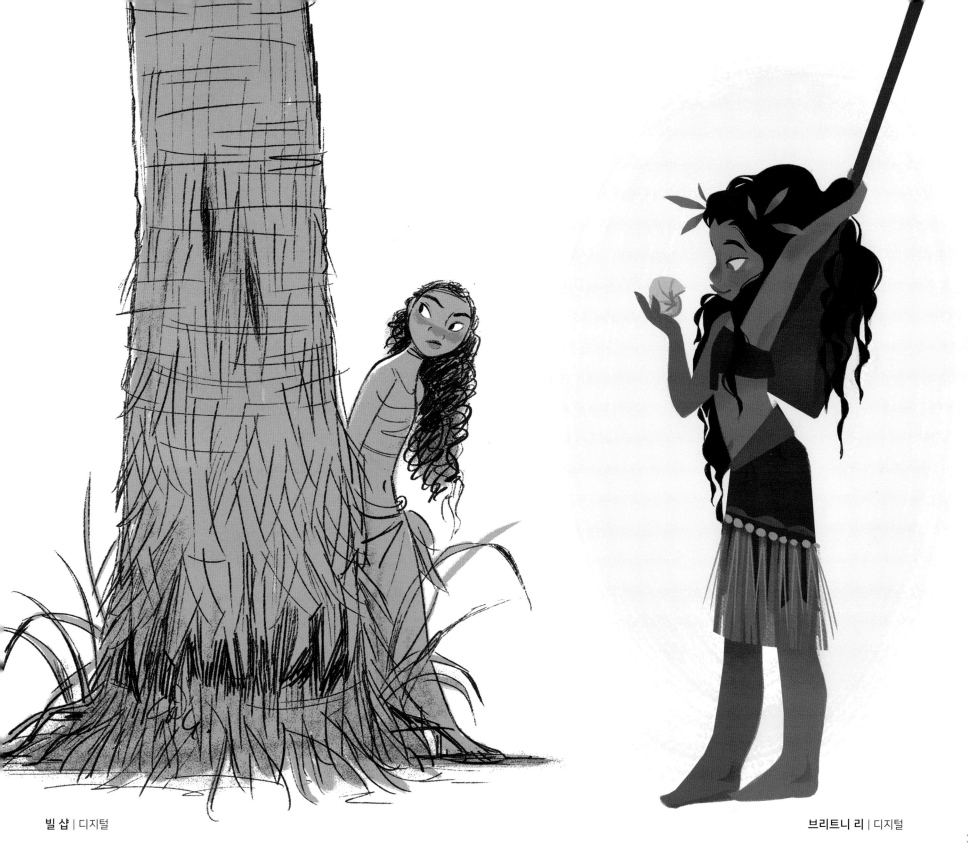

빌 샵 | 디지털

브리트니 리 | 디지털

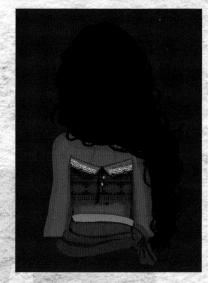

모아나의 예복은 사모아의 타우아루가(Taualuga) 축제의 전통 춤 의상에서 영감을 얻었다. 전통적으로 머리 장식은 조상의 진짜 머리카락을 넣어 만드는데, 여기엔 영적인 힘인 마나(Mana)가 채워져 있다고 한다. 우리는 건초를 대신 사용했다. 조끼 모양의 상의와 치마는 타파 천으로 만들었고 그 위로 판다누스 잎사귀, 깃털, 개오지 조가비를 덮어 장식했다.

— 네사 보베, 시각개발아티스트

네사 보베 | 디지털

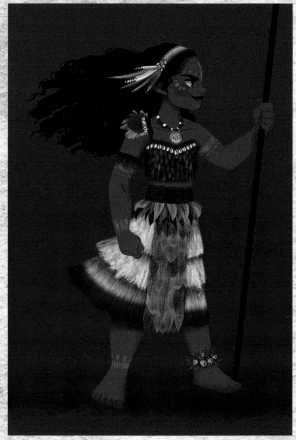

브리트니 리 | 디지털

네사 보베 | 디지털

네사 보베 | 디지털

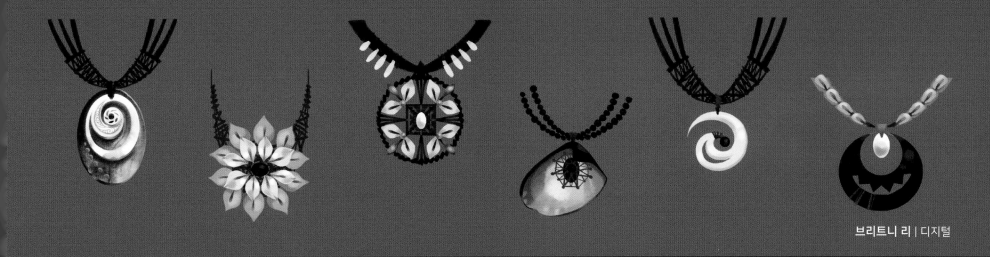

브리트니 리 | 디지털

모아나의 목걸이는 작은 물건을 넣을 수 있는 로켓으로, 모아나는 그 안에 어머니 섬 테피티의 심장을 담았다. 목걸이는 전복 껍데기로 만든 것인데 바다와 육지의 일체성을 의미하는 조각을 새겨 넣었다. 전체적으로 푸른빛이 감도는 무지개색으로 신비한 분위기를 자아낸다. 목걸이 줄은 마크라메(macramé) 매듭 장식에 군데군데 흰 진주를 끼워 넣었다.

— 네사 보베, 시각개발아티스트

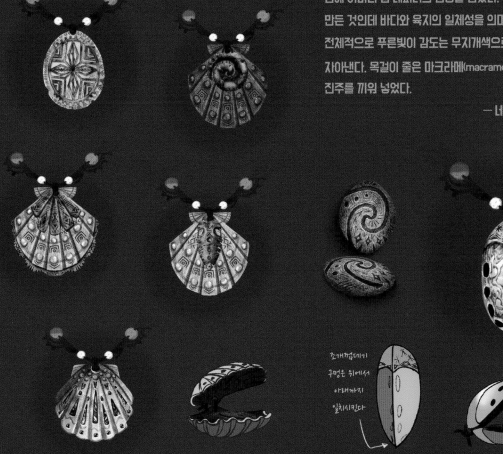

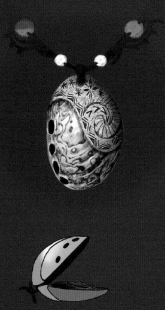

네사 보베 | 디지털

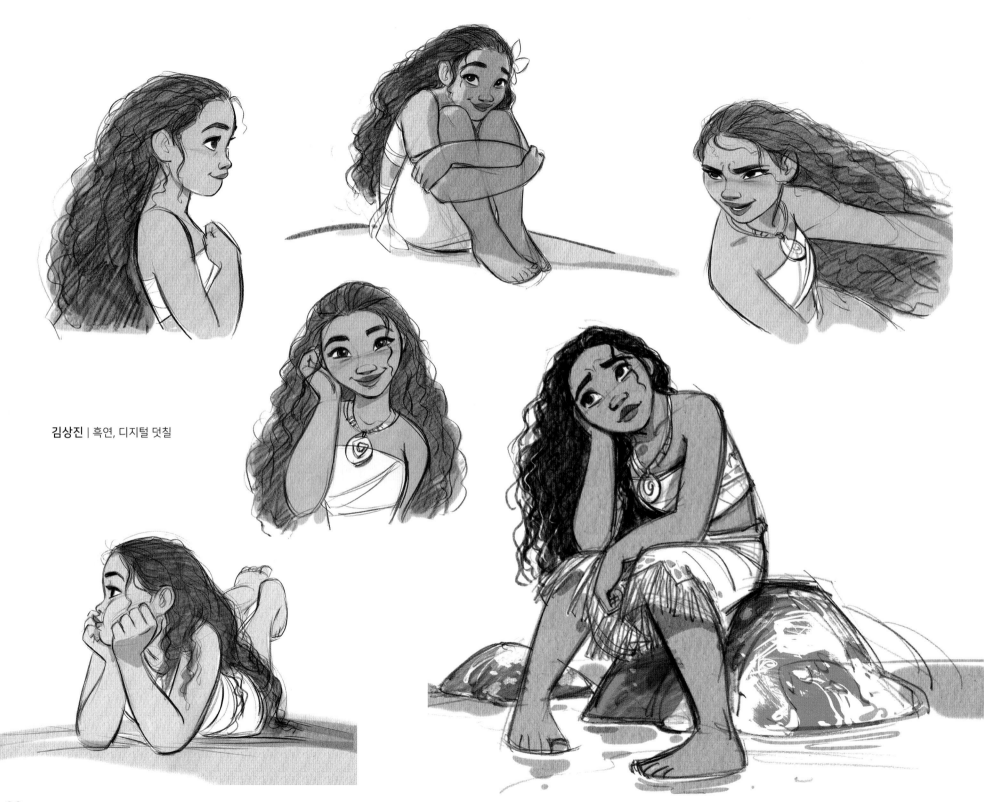

김상진 | 흑연, 디지털 덧칠

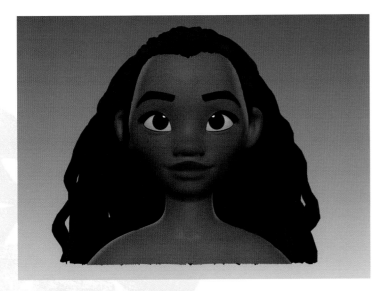

채드 스터블필드 | 디지털 조각

우리는 관절이 어떤 축을 중심으로 회전하는지, 근육의 모양이 어떻게 변하는지, 팔을 들어 올릴 때 견갑골이 어떤 모양이 되는지 면밀히 주시했다. 현실의 형태와 만화의 형태 사이에서 균형을 찾아야 했기 때문이다. 그래서 애니메이션에서 캐릭터들의 신체는 마치 조각상처럼 움직인다.

— 빌 샵, 캐릭터아트디렉터

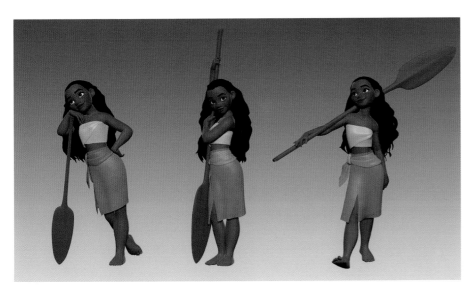

채드 스터블필드 | 디지털 조각

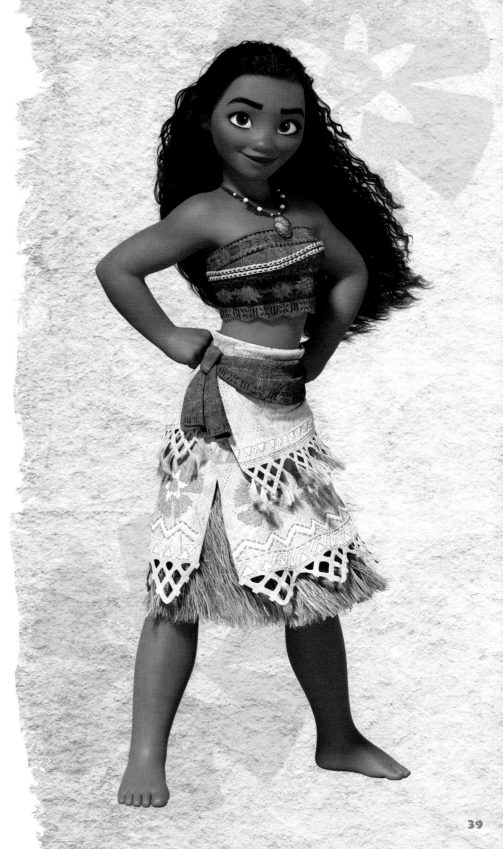

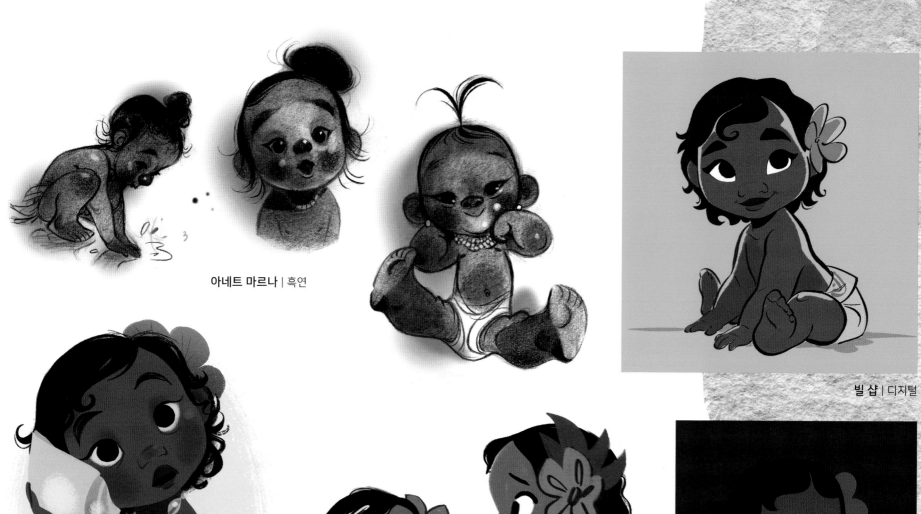

아네트 마르나 | 흑연

빌 샵 | 디지털

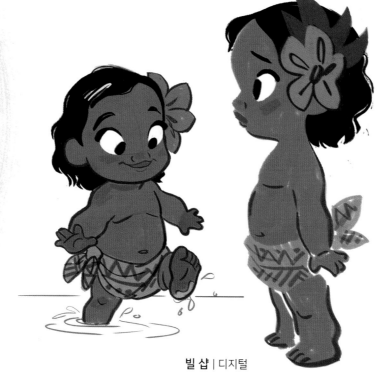

빌 샵 | 디지털

브리트니 리 | 디지털

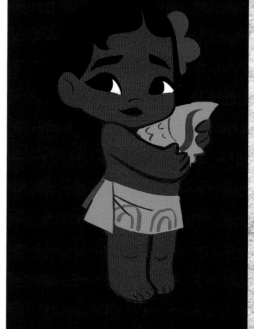

빌 샵 | 디지털

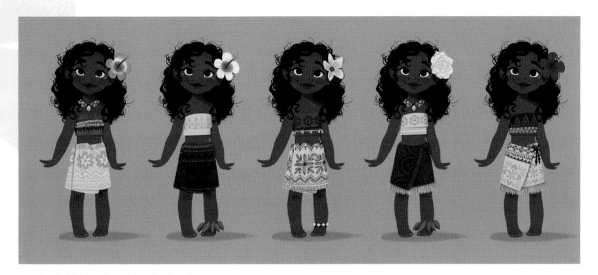

그리젤다 서스트위내터 레메이 | 디지털

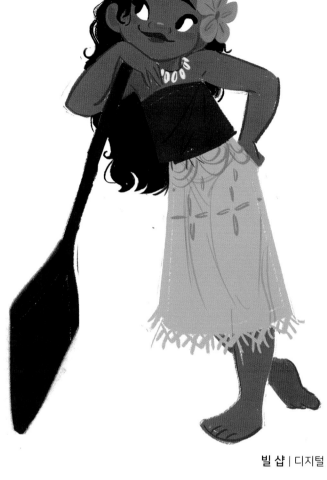

빌 샵 | 디지털

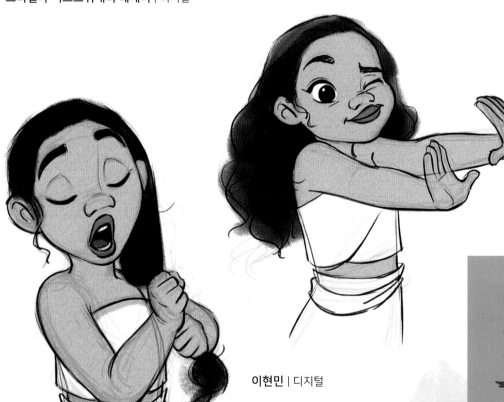

이현민 | 디지털

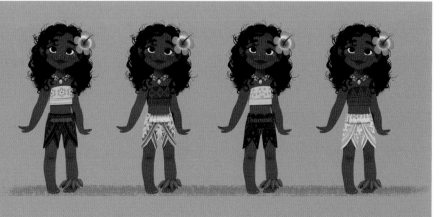

그리젤다 서스트위내터 레메이 | 디지털

항해자들과 마을 사람들

모아나의 조상인 바닷길잡이들은 새로운 섬을 찾아 계속 이동했다. 그들의 문화는 끝없는 새로움이었다. 그러다 돌연 알 수 없는 이유로 1000년 동안 그들의 항해는 멈춰졌다. 모아나의 조상들은 모투누이에 정착했고, 이제 누구도 섬을 둘러싼 산호초 너머로 더 나아가려고 하지 않는다.

고대 항해자와 모투누이 마을 사람이 모두 〈모아나〉에 등장하는데, 이 둘의 차이는 디자인에서 나타난다. "항해하던 사람들은 방랑 생활을 했기 때문에 영원성을 상징하는 것을 지니지 않았어요." 프로덕션디자이너 이언 구딩이 이어서 설명했다. "옷은 대부분 신선한 초목으로 만든 것이고 만드는 데 오래 걸리지도 않죠. 옷으로 쓴 꽃잎이 시들면 그냥 새 꽃잎을 가져다 입으면 그뿐이죠." 이들의 옷은 영화상에서 현재 마을 사람들의 옷과 대조를 이룬다. "1000년 후 모아나의 부족 사람들은 안정적으로 정착한 상태입니다. 그들이 입는 모든 것들은 건조된 것들이거나 타파 천 같이 노동 집약적인 직물로 만든 것이죠. 영구적인 문신도 해요. 그들은 조상의 방랑 기질을 잃고 말았어요."

캐릭터아트디렉터인 빌 샵은 계속 캐릭터 의상에 대해 설명했다. "처음부터 제작책임자 존 래시터는 디테일을 잘 살려서 캐릭터 의상을 만들어야 한다고 강조했어요. 그래서 수작업한 듯 아름답고 정교한 캐릭터 의상을 제작하기로 했죠." 그리하여 담당 팀은 의상디자이너 네사 보베에게 모아나의 옷과 액세서리의 디자인을 의뢰했다. "네사의 작업은 경이로웠어요. 그건 우리가 상상도 하지 못했던 일이었죠." 제작자 오스넷 셔러가 회상했다. "처음에는 우리가 할 일이 없는 것 같았어요. 바느질할 것도 자를 것도 없고, 도무지 천이라곤 없었으니까요. 그도 그럴 것이 타파나 판다누스로 작업하는데, 모두 다 그냥 그 섬에서 자라는 식물들이죠. 하지만 네사는 그 시대와 장소의 재료들에서 영감을 얻었어요. 거기다 첨단 패션을 가미해서, 마치 당시 그곳에 살았던 누군가가 그 재료들로 만들었을 것만 같은 방식으로 모든 것을 조합해냈어요. 네사는 색과 프린트와 질감을 통해서 캐릭터들을 정말 아름답게 만들었어요. 디자인이 정말 아름다워요."

제임스 핀치 | 디지털

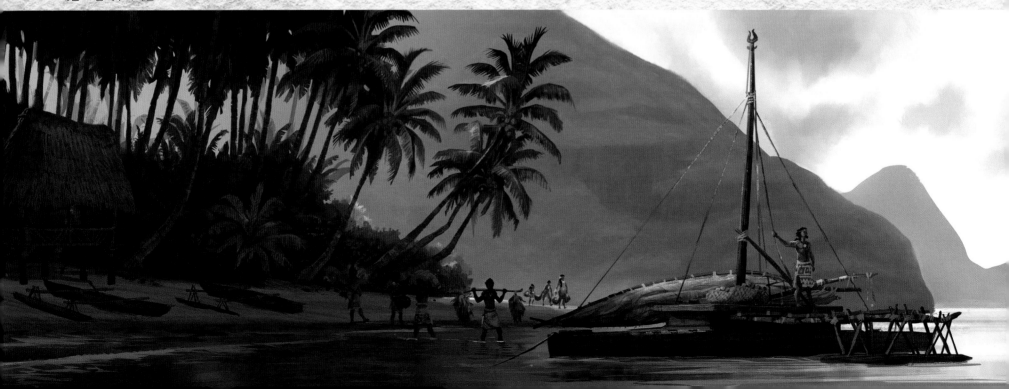

"항해자들은 섬을 발견하고 그곳을 정복하면 곧바로 다음 섬을 찾아 떠나죠. 그래서 그들은 '즉흥적이고 임시방편적인' 방식으로 옷을 만들었어요." 네사는 계속 말했다. "그들은 티 나무나 야자수 잎사귀를 발견하면 재빨리 그것들을 한데 엮죠. 미적 부분을 보태기 위해서 아랫부분을 가닥가닥 찢기도 해요. 그리고 주변의 초목들에서 다양한 색을 얻었어요."

이와 대조적으로, "모투누이 마을 사람들은 그들의 색을 잃었어요"라고 네사가 이야기를 이어갔다. "그들은 정착했어요. 식물을 건조시켜서 옷을 만들었죠. 그렇게 식물을 건조하면 갈색으로 변하잖아요. 그런데도 재료가 여전히 아름다운 것은 그것들을 하나하나 만드는 데 많은 시간과 공을 들였다는 뜻이죠. 정착하고 나니 남는 시간이 많았으니까요."

그런 예들 중 하나로 시간을 들여 타파 천을 만드는 일을 들 수 있다. 타파 천은 오세아니아 전반에 걸쳐서 옷을 만들거나 깔개, 망 같은 가정용품을 만드는 데 사용되는 나무껍질 천이다. 타파 천은 다양한 나무와 관목 들, 주로 오디나무의 안쪽 껍데기로 만든다. "나무껍질 조직이 아주 부드러워질 때까지 두드리고 두드려서 납작하고 넓게 펼치죠. 이물질이 느껴지면 하나의 커다란 조각으로 서로 잘 융합될 때까지 두드려줍니다." 이언이 계속 설명했다. "질 좋은 타파 천은 아주 부드럽고, 입고 움직이기가 편해요. 직물보다 다소 뻣뻣하고 두껍기는 하지만 입으면 입을수록 점점 부드러워져요."

빌이 더하여 말했다. "항해자들과 마을 사람들의 차이는 체형에서도 찾아볼 수 있답니다. 항해자들은 피부가 그을린 편이고 날씬한 근육형이죠. 항해자들은 항해할 때 탄탄한 몸을 유지해야만 하죠. 새로운 섬에 도착하기까지 얼마나 오래 걸릴지 아무도 알 수 없으니까요. 그래서 영화 속 항해자들의 대장인 마타이 바사는 모아나의 아버지인 족장 투이에 비해서 상당한 근육질의 체격을 자랑해요. 반면에 족장 투이는 건장하기는 하지만 나이 든 운동선수 같은 느낌이 있습니다."

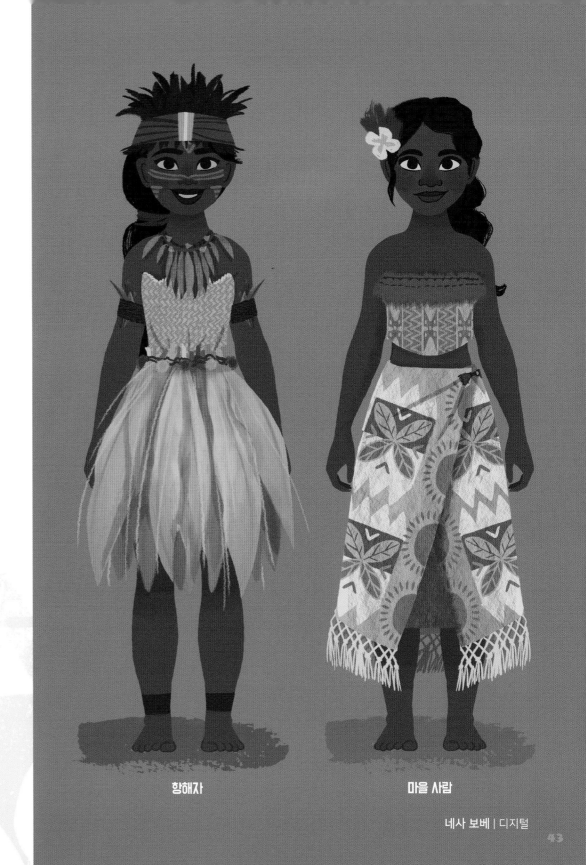

항해자 마을 사람

네사 보베 | 디지털

43

항해자들

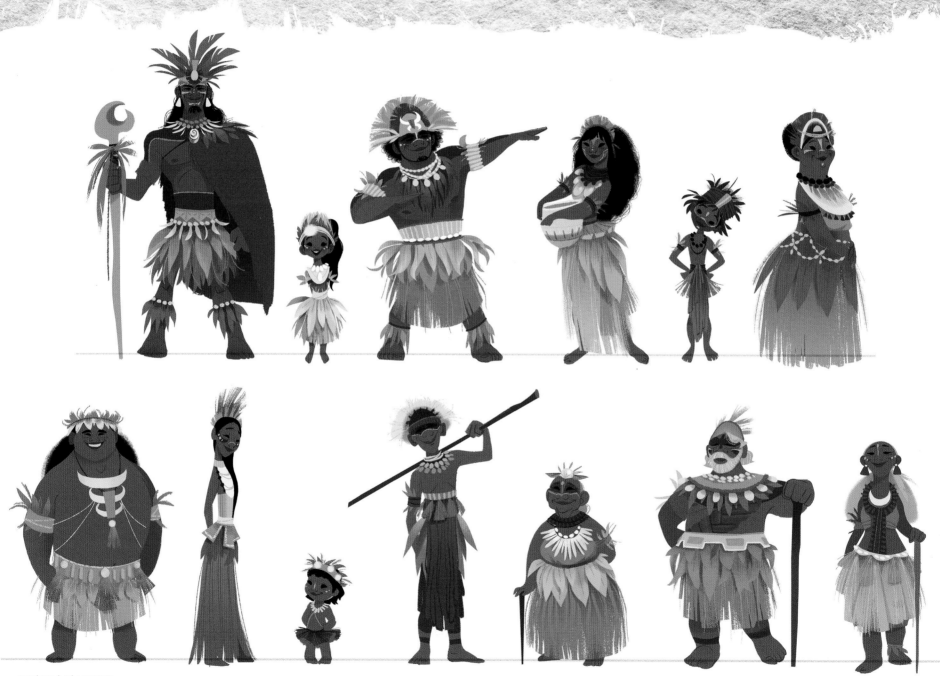

브리트니 리 | 디지털

항해자들은 옷이나 장신구를 다양한 방식으로 조합해서
입는다. 벨트도 깃털을 쓰기도 하고 꽃을 쓰기도 한다.
치맛단이 깨끗하게 마무리된 것이 있는가 하면 줄기가
삐죽삐죽 나온 것도 있다. 마른 재료를 염색하는 방법도
다양하다. 조개껍데기, 성게 가시, 개오지 조가비 등을
장식으로 이용하는데 크기는 사람 손톱만 한
것에서부터 손 전체만 한 것까지 있다. 나뭇잎도 형태와
색이 다양하다. 티 나무 하나만 해도 잎사귀 색이
옥색에서 자홍색까지 다채롭다.

— 네사 보베, 시각개발아티스트

김상진 | 디지털

김상진 | 디지털

김상진 | 디지털

김상진 | 디지털

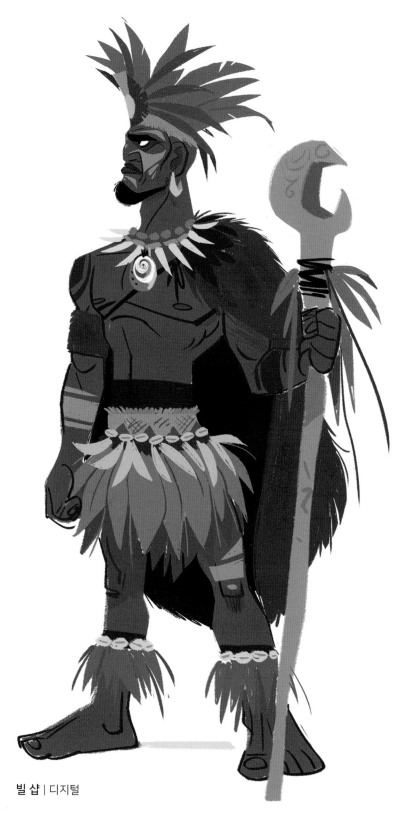

빌 샵 | 디지털

46

마타이 바사는 이상적인 항해자의 모습을 지니고 있다.
강한 지도자인 이 남자는 대단한 근육질에 키가 크고
복장도 최고로 멋지다.

— 빌 샵, 캐릭터아트디렉터

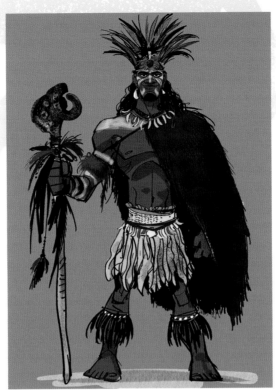

김상진 | 디지털

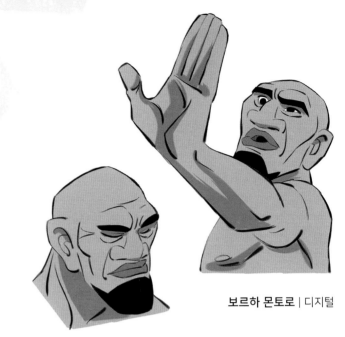

보르하 몬토로 | 디지털

데번 스터블필드 | 디지털

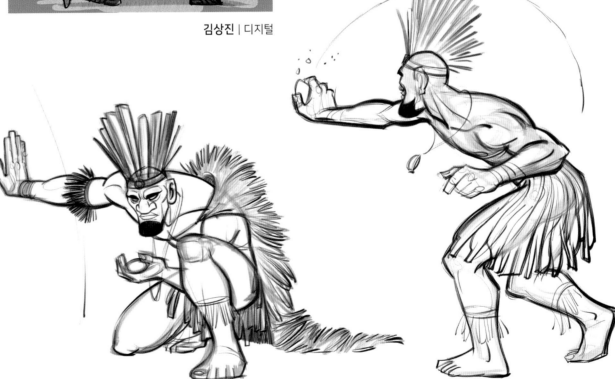

보르하 몬토로 | 디지털

보르하 몬토로 | 디지털

마을 사람들

그리젤다 서스트위내터 레메이 | 디지털

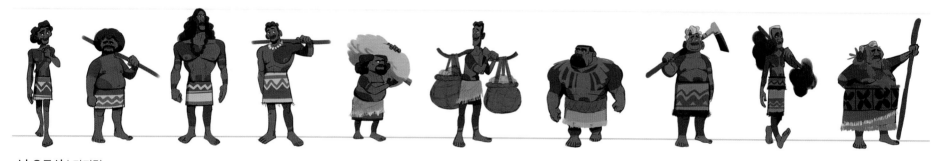

닉 오르시 | 디지털

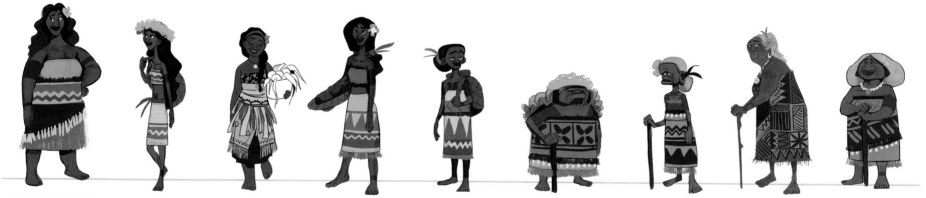

닉 오르시 | 디지털

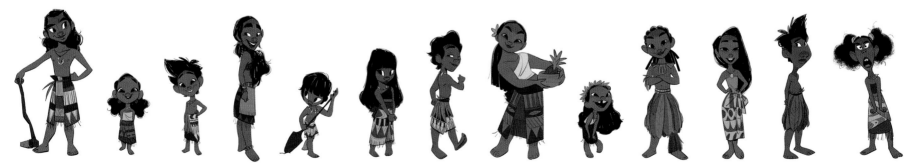

보비 폰틸라스 | 디지털

48

일명 '풀잎 치마'는 해안 히비스커스 나무의 안쪽 껍질로 만들어졌다. 소금물에 담갔다 뺏다가를 반복한 다음, 민물에 담근 후 두드리고 찧으면 부드러운 풀잎 치마가 된다.
― 이언 구딩, 프로덕션디자이너

풀어 내린
생머리

상투머리

한쪽으로 늘어
뜨린 곱슬머리

한쪽으로
딸아 내린 머리

세 갈래로
묶어 올린 머리

풀어 내린
곱슬머리

반만 튼
상투머리

상투 튼
곱슬머리

네사 보베 | 디지털

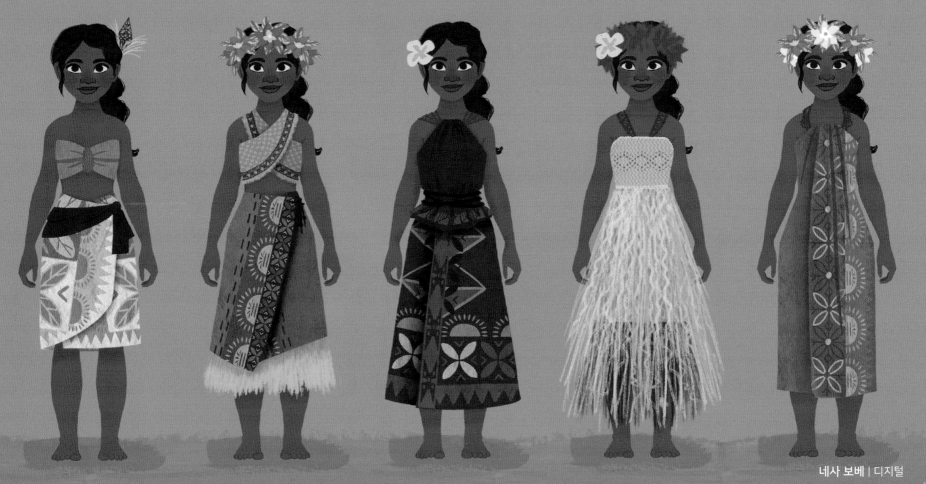

네사 보베 | 디지털

49

문신

나는 현재의 문신과 과거의 역사적인 문신들을 조사하면서
어떤 모양이 가장 일반적인지 살펴보았다. 그리고 문신의
의미에 충실하면서도 캐릭터들을 독특하게 만들어줄 문신
디자인을 서로 짜 맞추는 방법들을 찾아냈다.
— 리사 킨, 시각개발아티스트

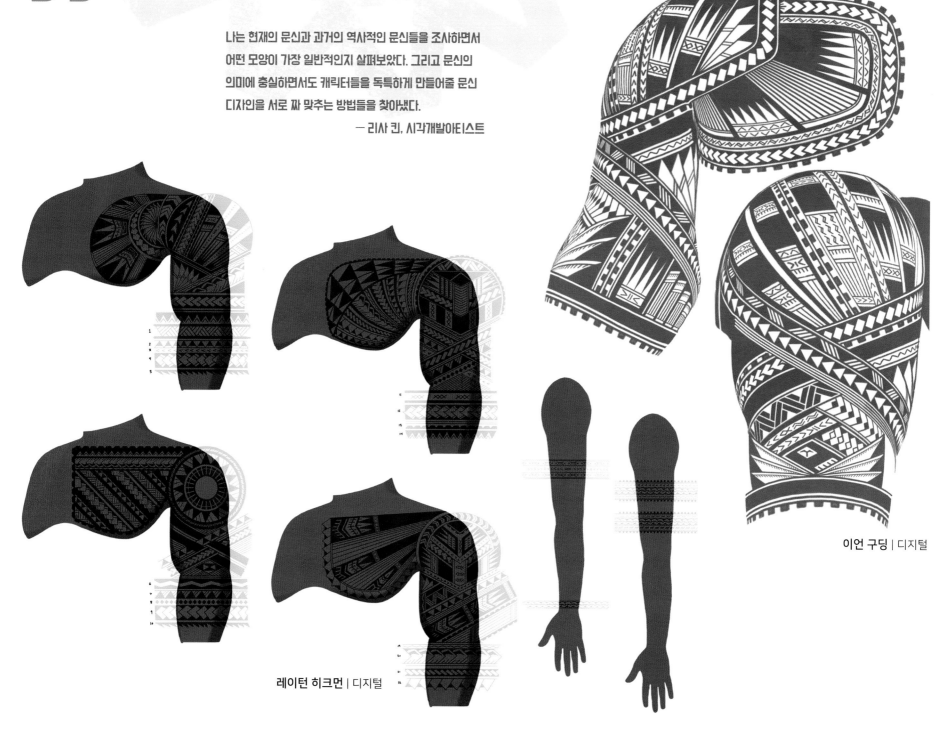

이언 구딩 | 디지털

레이턴 히크먼 | 디지털

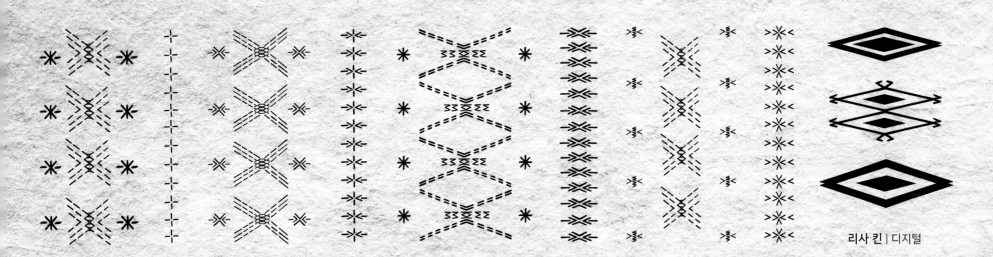

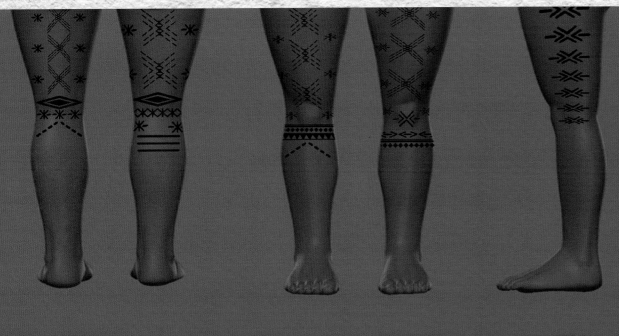

여성들의 문신은 대단히 여성스럽고, 섬세하며,
또 레이스 모양이기도 해서 종종 마치 진짜
레이스 스타킹을 신고 있는 것처럼 보인다.
— 리사 킨, 시각개발아티스트

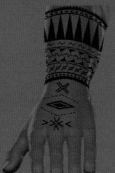
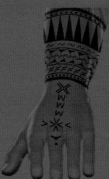
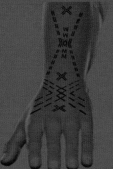
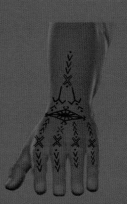
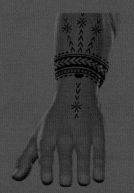

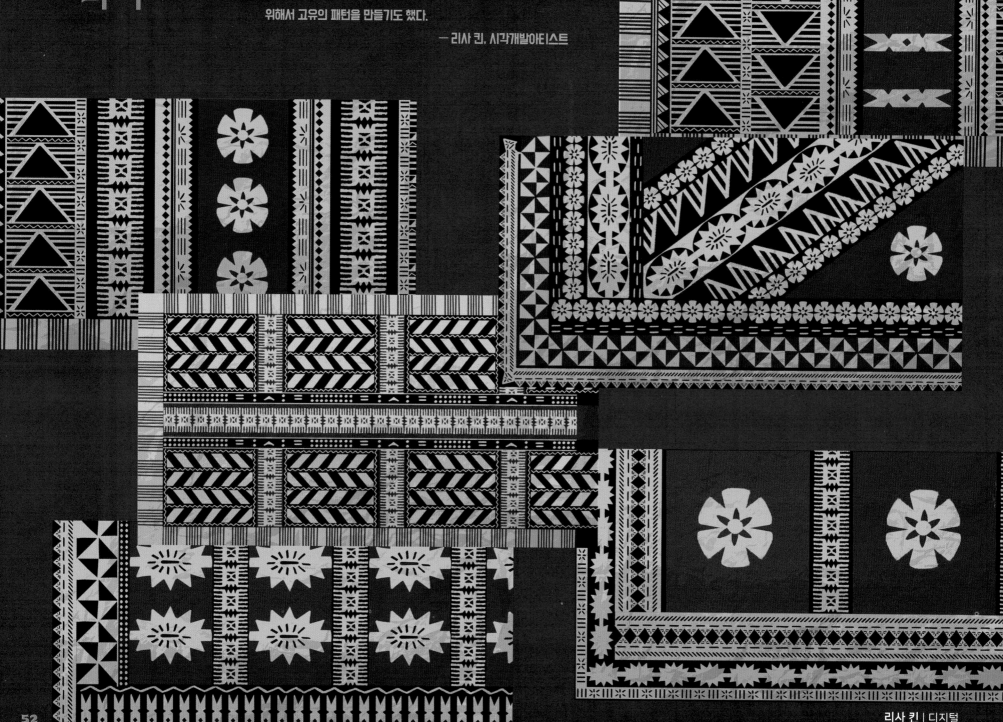

타파

타파 천은 탄성이 많은 직물이며 여러 색으로 염색도 할 수 있다. 패턴을 스텐실로 찍거나 직접 그리기도 한다. 우리는 전통적인 패턴을 쓰기도 했지만, 탈라 할머니의 쥐가오리 패턴처럼 특정 캐릭터들을 위해서 고유의 패턴을 만들기도 했다.

— 리사 킨, 시각개발아티스트

리사 킨 | 디지털

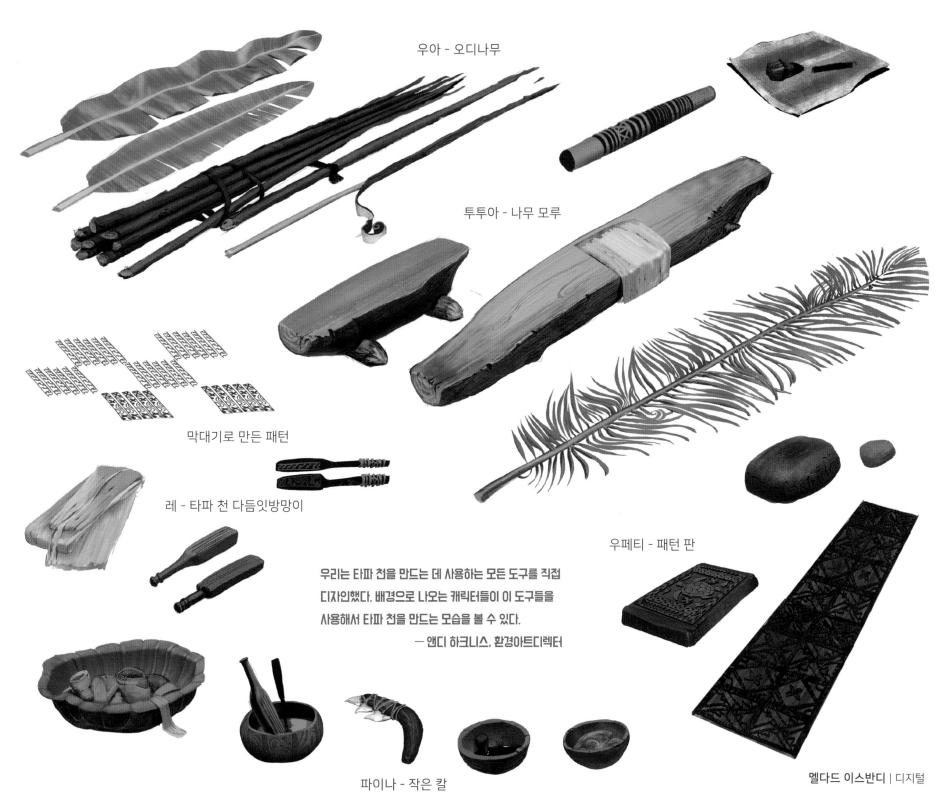

우아 - 오디나무

투투아 - 나무 모루

막대기로 만든 패턴

레 - 타파 천 다듬잇방망이

우리는 타파 천을 만드는 데 사용하는 모든 도구를 직접
디자인했다. 배경으로 나오는 캐릭터들이 이 도구들을
사용해서 타파 천을 만드는 모습을 볼 수 있다.
— 앤디 하크니스, 환경아트디렉터

우페티 - 패턴 판

파이나 - 작은 칼

멜다드 이스반디 | 디지털

탈라 할머니

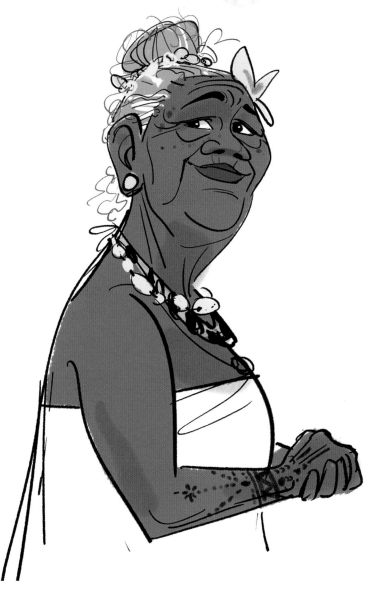

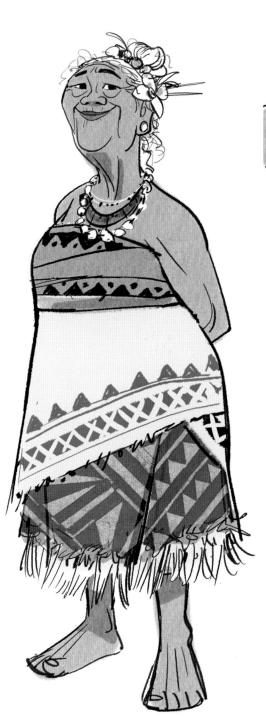

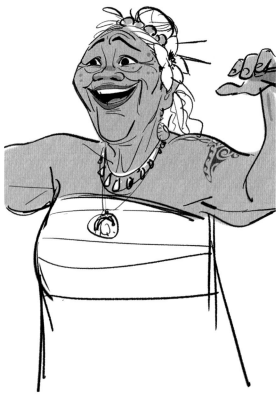

김상진 | 디지털

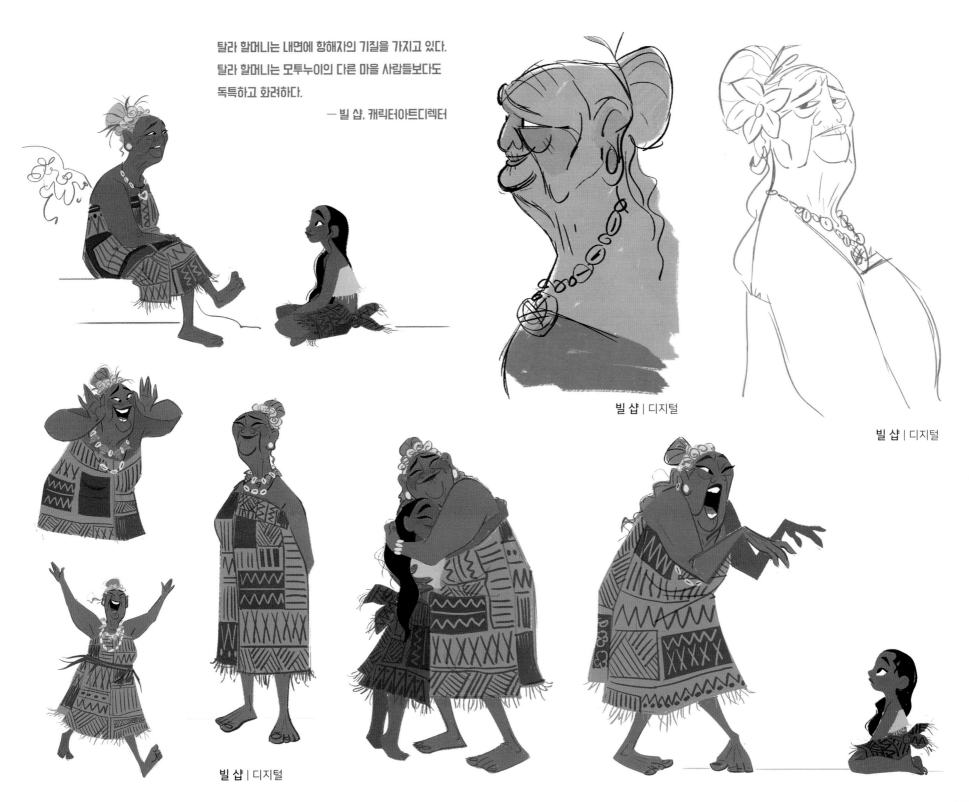

탈라 할머니는 내면에 항해자의 기질을 가지고 있다.
탈라 할머니는 모투누이의 다른 마을 사람들보다도
독특하고 화려하다.

— 빌 샵, 캐릭터아트디렉터

빌 샵 | 디지털

빌 샵 | 디지털

빌 샵 | 디지털

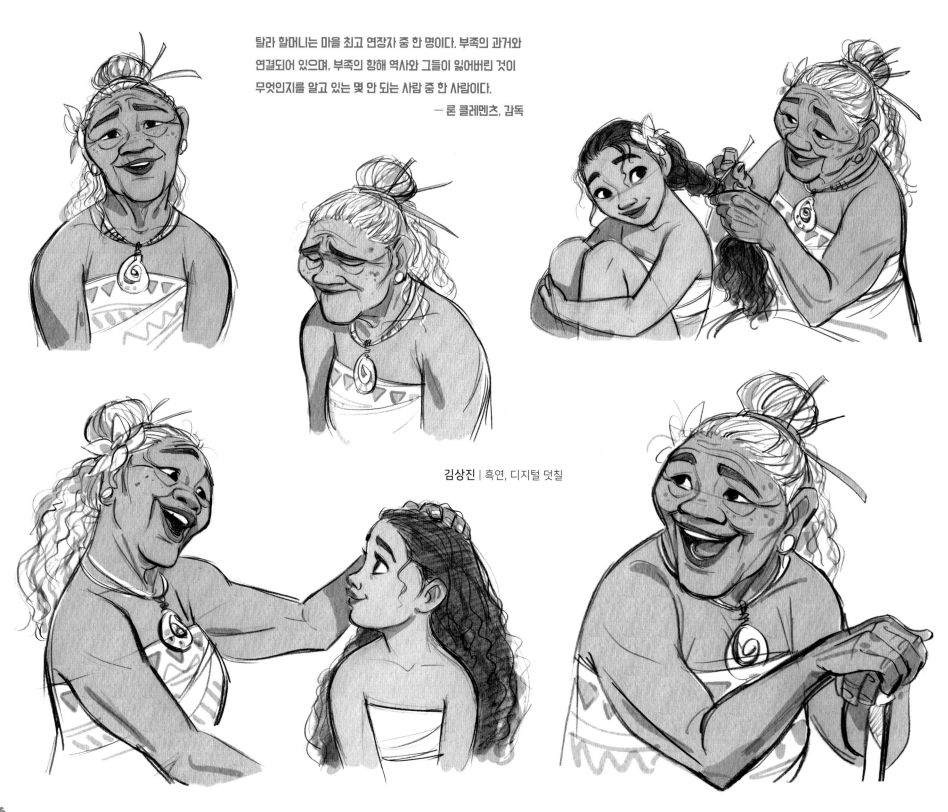

탈라 할머니는 마을 최고 연장자 중 한 명이다. 부족의 과거와
연결되어 있으며, 부족의 항해 역사와 그들이 잃어버린 것이
무엇인지를 알고 있는 몇 안 되는 사람 중 한 사람이다.

— 론 클레멘츠, 감독

김상진 | 흑연, 디지털 덧칠

리사 킨 | 디지털 덧그림

탈라 할머니가 숭배하는 동물 토템은 쥐가오리여서 등에 쥐가오리 문신을 새겼다. 탈라 할머니가 입은 옷에서도 짜 넣거나 날염한 쥐가오리 무늬들을 볼 수 있다.

— 이언 구딩, 프로덕션디자이너

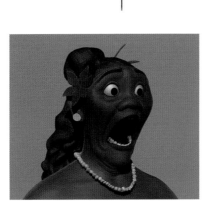

리사 킨 | 디지털

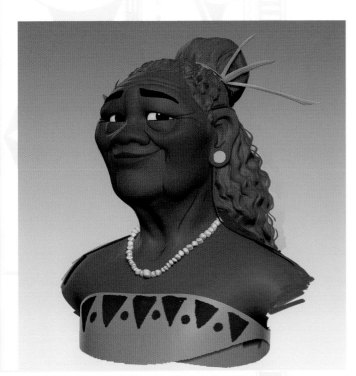

채드 스터블필드 | 디지털 조각

채드 스터블필드 | 디지털 조각

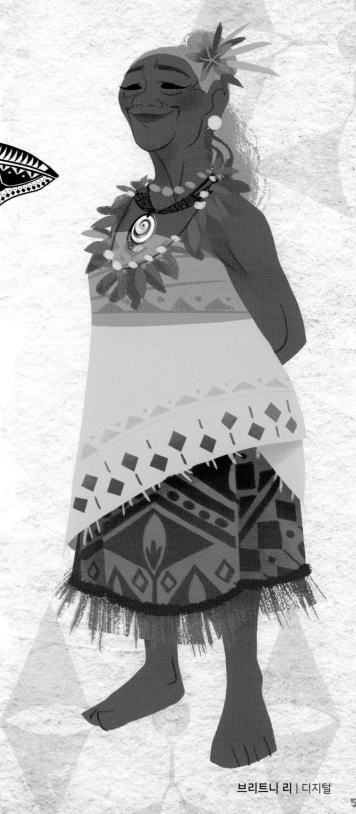

브리트니 리 | 디지털

족장 투이와 부인 시나

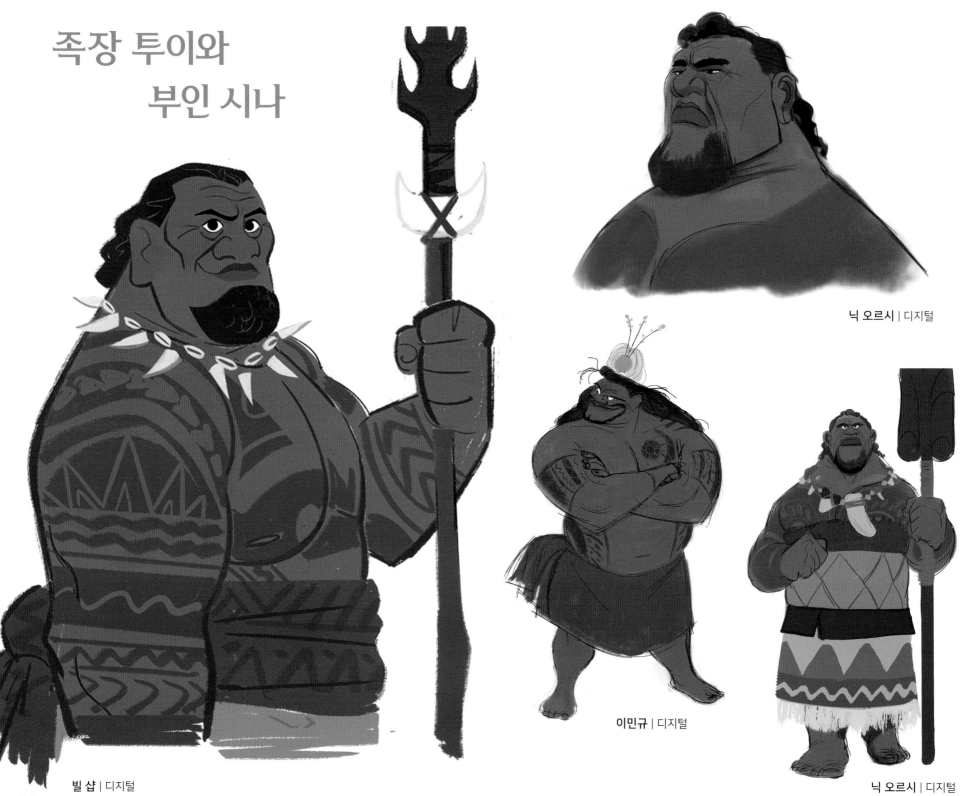

닉 오르시 | 디지털

이민규 | 디지털

빌 샵 | 디지털

닉 오르시 | 디지털

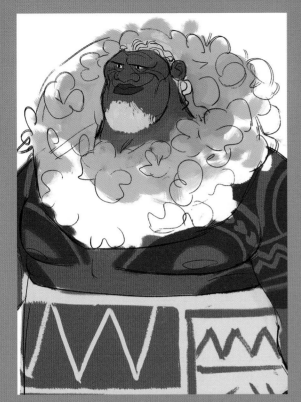

족장 투이는 모아나의 아버지로, 섬을 통치하고
부족을 책임지는 강인한 남자다. 우리는
투이에게서 다정함과 엄격함이 적절히 섞여서
배어나도록 해야 했다.

— 빌 샵, 캐릭터아트디렉터

닉 오르시 | 디지털

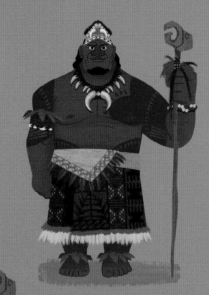

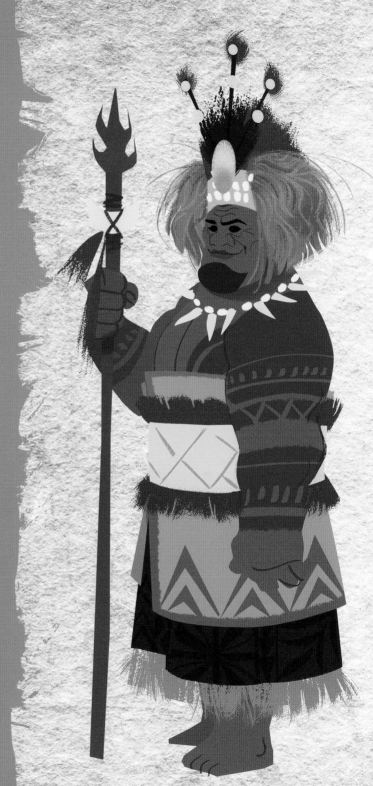

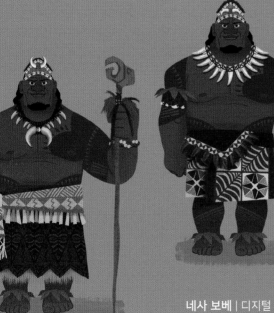

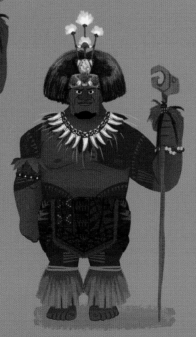

네사 보베 | 디지털

브리트니 리 | 디지털

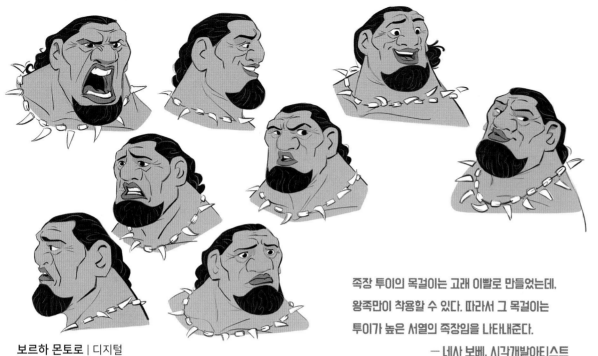

보르하 몬토로 | 디지털

족장 투이의 목걸이는 고래 이빨로 만들었는데,
왕족만이 착용할 수 있다. 따라서 그 목걸이는
투이가 높은 서열의 족장임을 나타내준다.

— 네사 보베, 시각개발아티스트

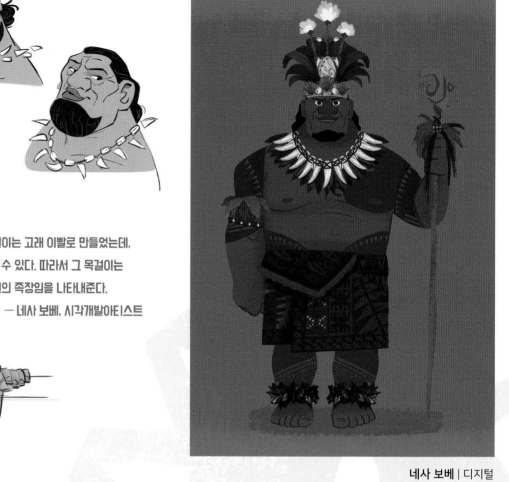

네사 보베 | 디지털

보르하 몬토로 | 디지털

보르하 몬토로 | 디지털

재커리 퍼트로 | 디지털 조각

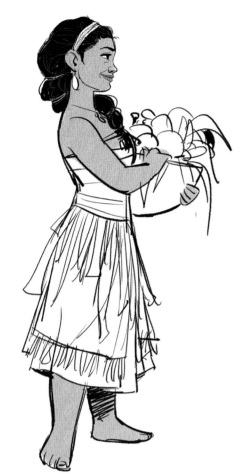

김상진 | 디지털

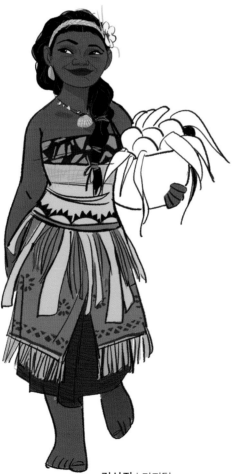

김상진 | 디지털

김상진 | 디지털

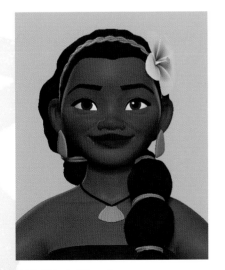

수잔 킴 | 디지털 조각

시나는 모아나의 어머니다. 둘은 육각형의 얼굴에 각진 턱, 돌출된 광대, 두드러진 콧마루가 똑 닮았다. 그렇게 둘이 닮았다는 것을 표현하기 위해서 시나의 눈 모양과 디자인은 모아나의 것에서 그대로 가져다 썼다.

— 이언 구딩, 프로덕션디자이너

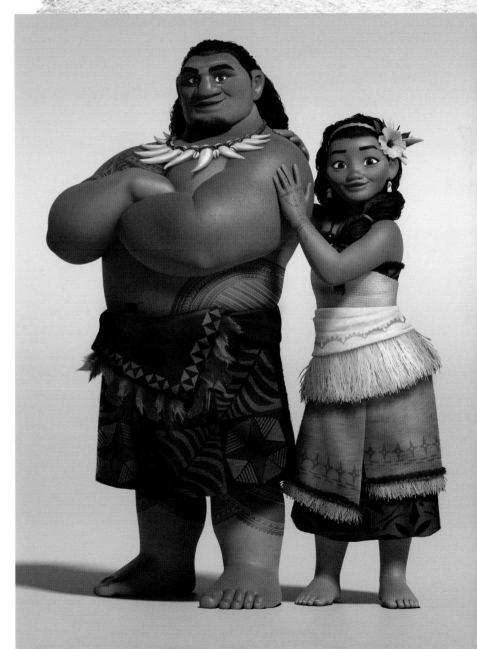

푸아와 헤이헤이

바닷길잡이들이 여행을 위해 챙기는 것은 별로 많지 않다. 주로 식물을 가지고 떠나는데, 여정 동안 필요하기 때문이기도 하지만 새로운 섬에서 그 식물들이 아직 자라지 않기 때문이기도 하다. 그 외에 항상 돼지와 닭을 챙긴다.

— 이언 구딩, 프로덕션디자이너

레이턴 히크먼 | 디지털

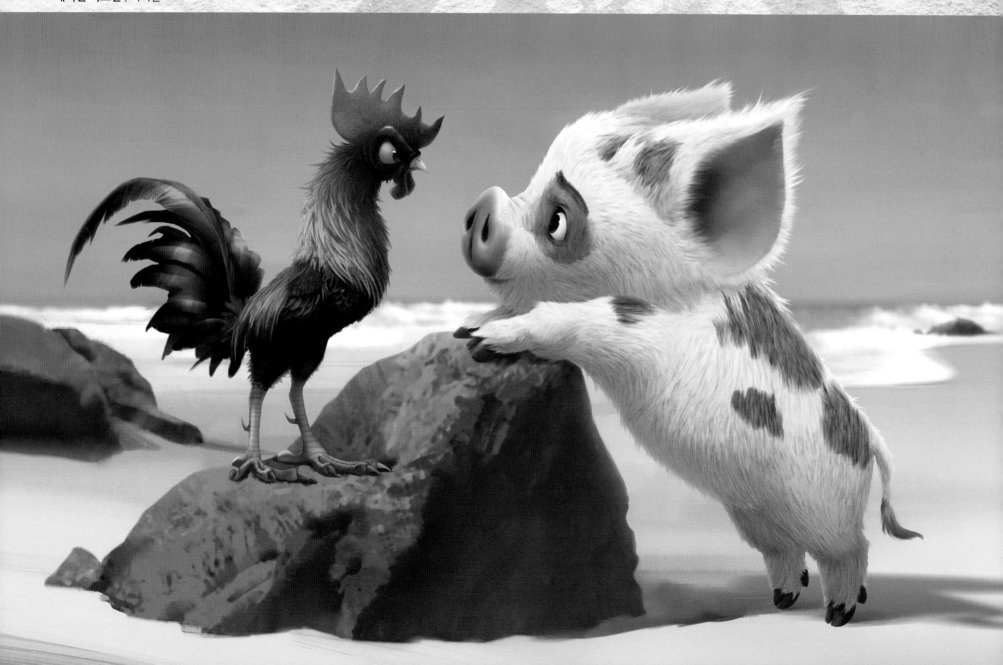

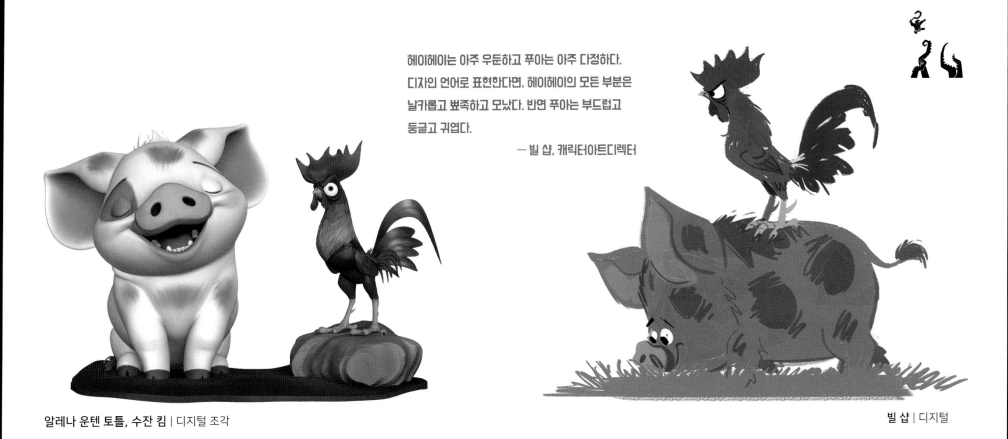

헤이헤이는 아주 우둔하고 푸아는 아주 다정하다.
디자인 언어로 표현한다면, 헤이헤이의 모든 부분은
날카롭고 뾰족하고 모났다. 반면 푸아는 부드럽고
둥글고 귀엽다.

— 빌 샵, 캐릭터아트디렉터

알레나 운텐 토틀, 수잔 킴 | 디지털 조각

빌 샵 | 디지털

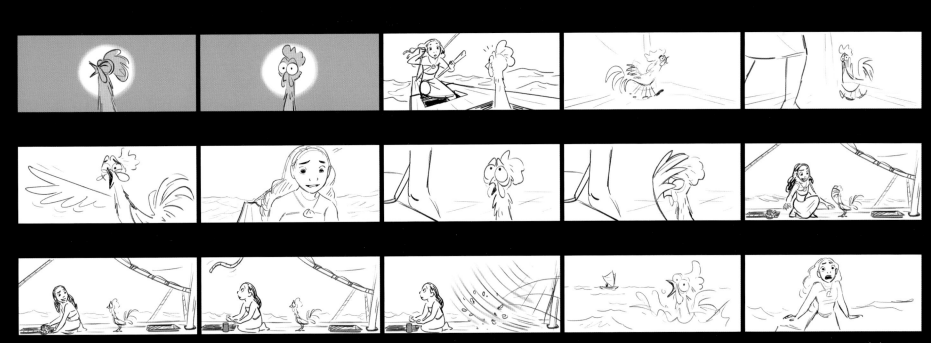

스토리보드 | **조선미** | 디지털

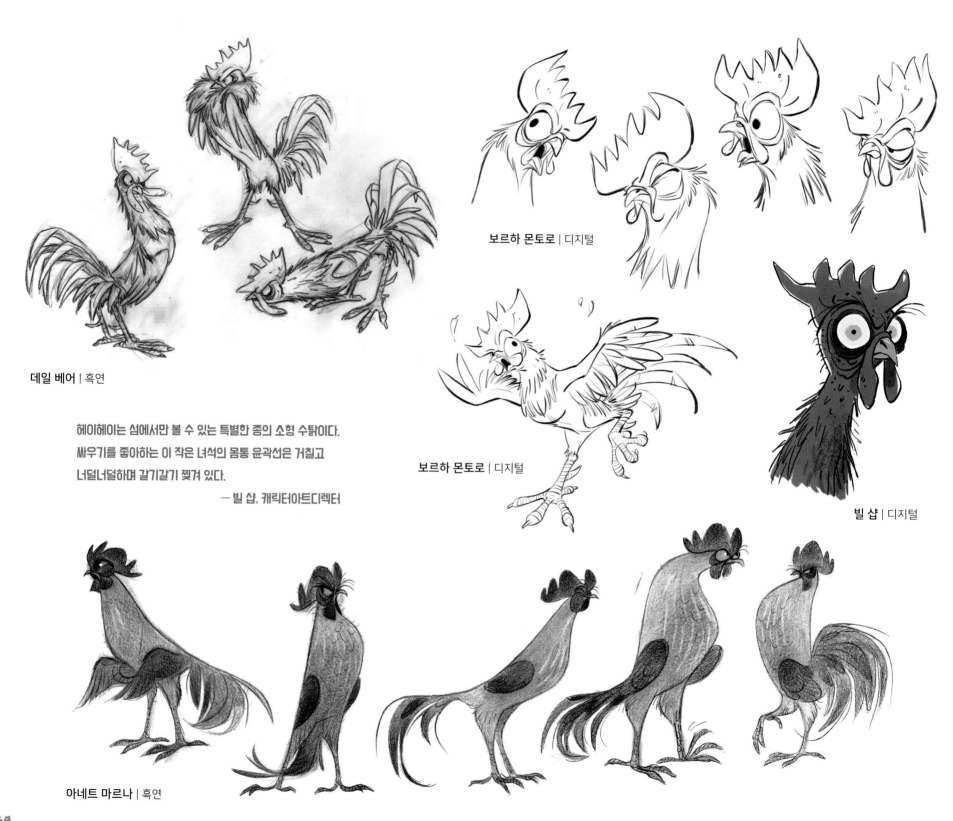

데일 베어 | 흑연

헤이헤이는 섬에서만 볼 수 있는 특별한 종의 소형 수탉이다. 싸우기를 좋아하는 이 작은 녀석의 몸통 윤곽선은 거칠고 너덜너덜하며 갈기갈기 찢겨 있다.

— 빌 샵, 캐릭터아트디렉터

보르하 몬토로 | 디지털

보르하 몬토로 | 디지털

빌 샵 | 디지털

아네트 마르나 | 흑연

64

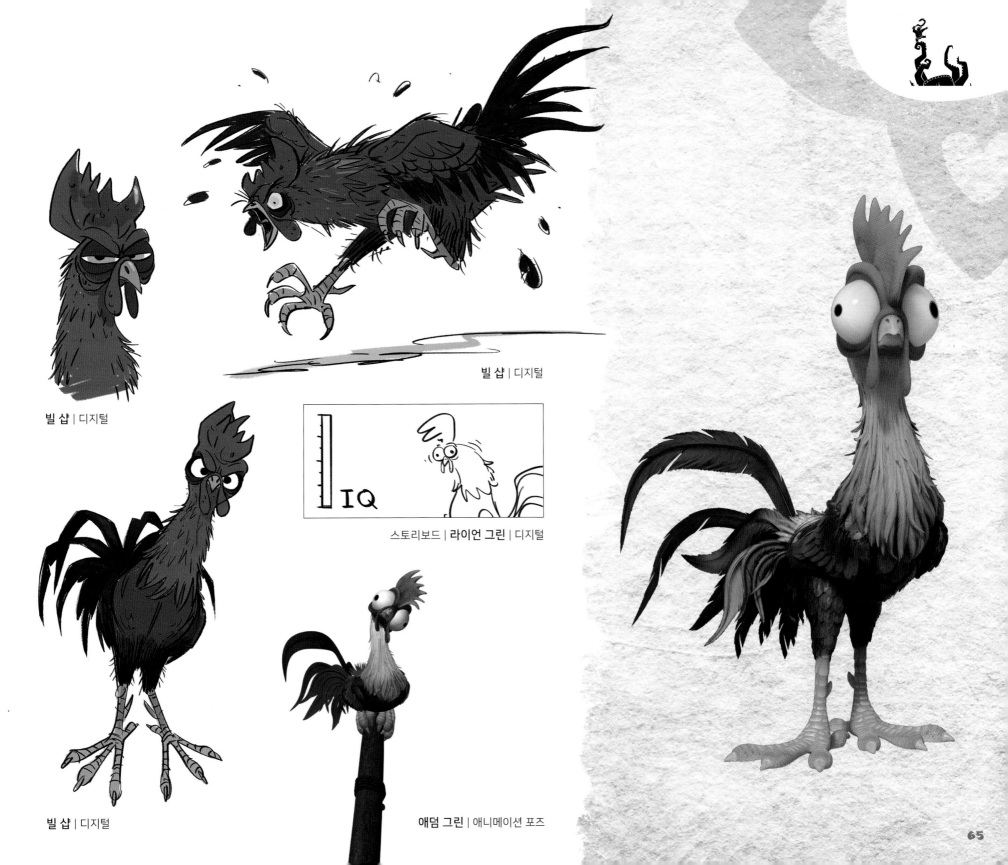

빌 샵 | 디지털

빌 샵 | 디지털

빌 샵 | 디지털

스토리보드 | 라이언 그린 | 디지털

애덤 그린 | 애니메이션 포즈

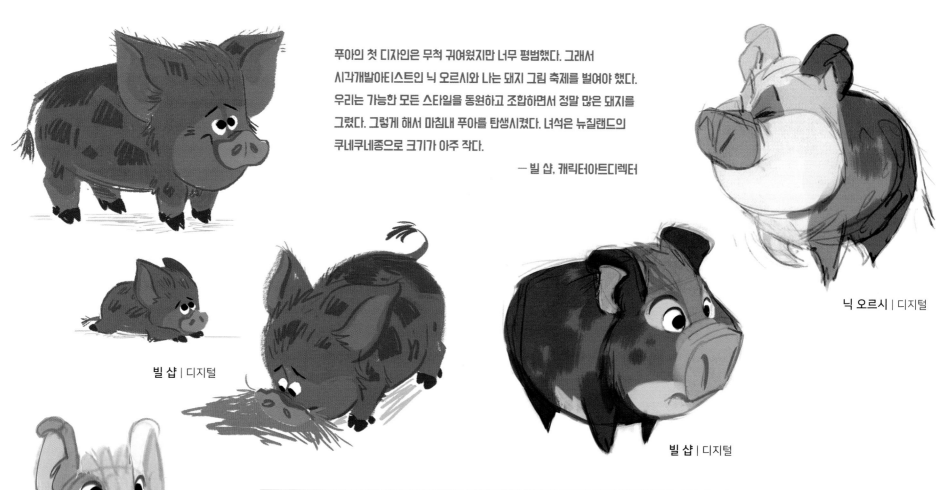

푸아의 첫 디자인은 무척 귀여웠지만 너무 평범했다. 그래서
시각개발아티스트인 닉 오르시와 나는 돼지 그림 축제를 벌여야 했다.
우리는 가능한 모든 스타일을 동원하고 조합하면서 정말 많은 돼지를
그렸다. 그렇게 해서 마침내 푸아를 탄생시켰다. 녀석은 뉴질랜드의
쿠네쿠네종으로 크기가 아주 작다.

― 빌 샵, 캐릭터아트디렉터

닉 오르시 | 디지털

빌 샵 | 디지털

빌 샵 | 디지털

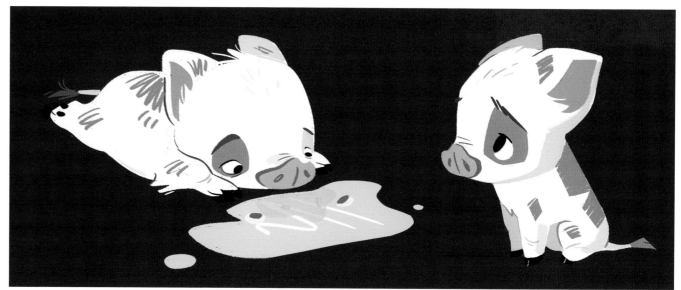

닉 오르시 | 디지털

빌 샵 | 디지털

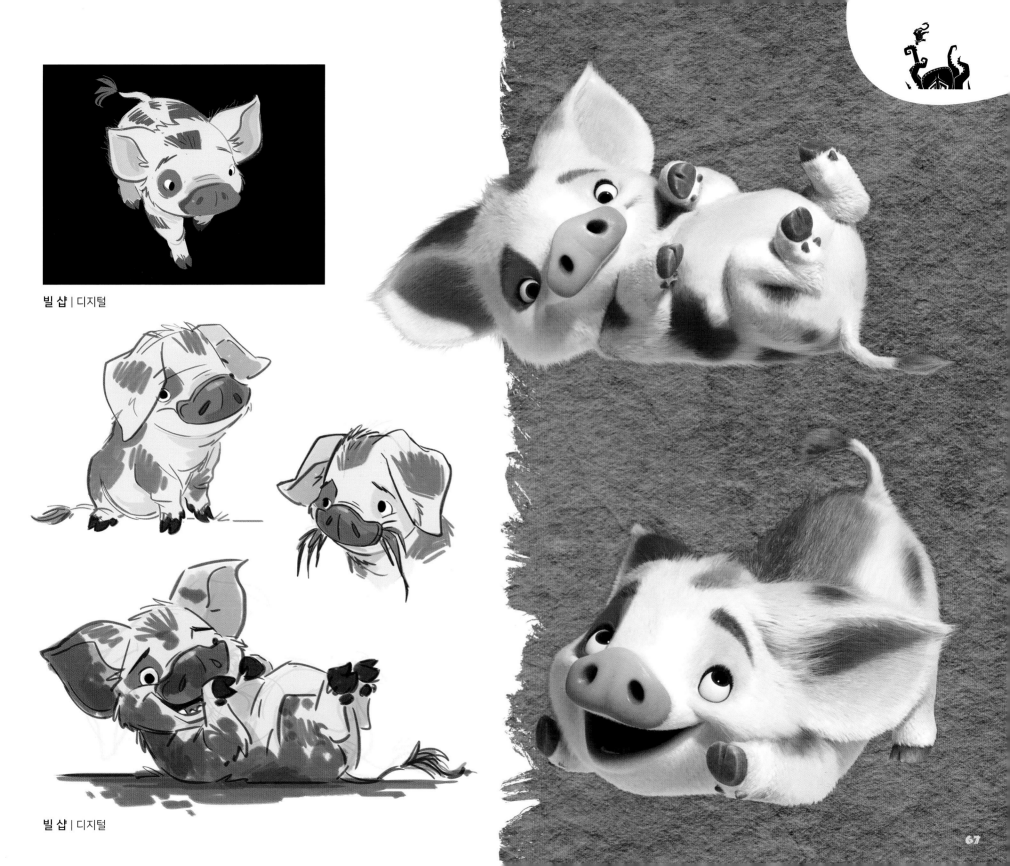

빌 샵 | 디지털

빌 샵 | 디지털

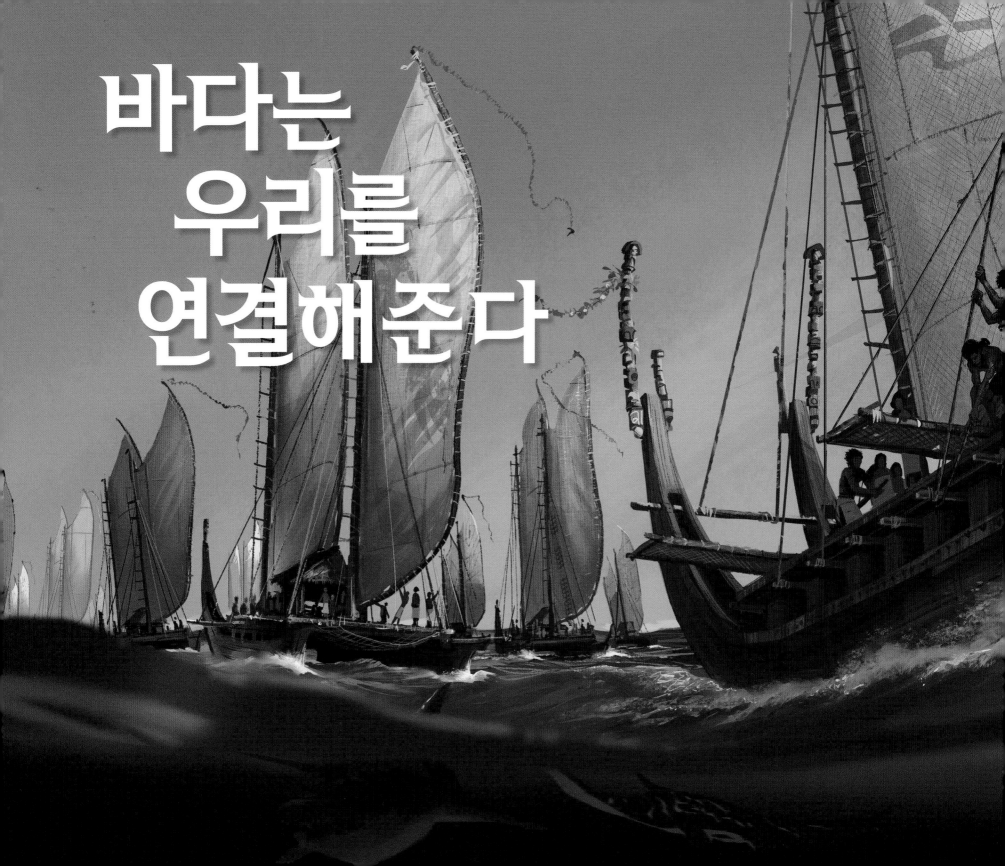

바다는
우리를
연결해준다

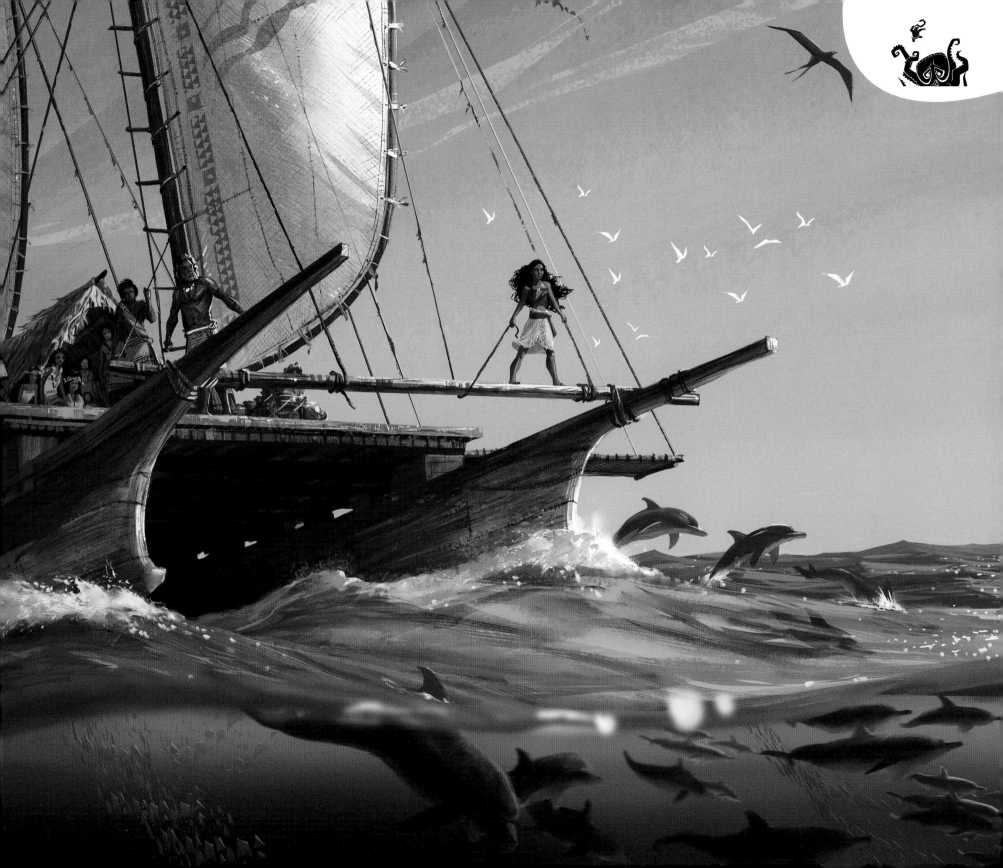

바다는 〈모아나〉에서 아주 중요한 역할을 한다. 영화 속 대부분의 사건이 망망대해에서 펼쳐진다. 존 머스커, 론 클레멘츠 감독은 앞서 존이 말한 "바다는 우리를 연결해준다. 육지와 바다는 하나이며 서로 다르지 않다"라는 태평양 섬사람들의 믿음을 영화로 전달하고 싶었다. 그리하여 두 감독은 처음부터 바다를 단순한 배경이 아니라 감정이 있는 캐릭터로 설정했다. "살아 있는 바다를 캐릭터로 묘사하는 것이 영화의 주제에도 부합되고 시각적인 언어에도 도움이 된다고 느꼈습니다." 론은 이처럼 부연 설명했다.

모아나는 어릴 때부터 바다와 깊은 유대감을 느낀다. 공동연출자 돈 홀이 말했다. "아장아장 걷던 아기 때부터 모아나의 공감 능력은 남달랐어요. 바로 그 점이 바다가 이 소녀를 선택한 이유죠. 그리하여 모아나는 마우이 때문에 일어난 자연과의 마찰을 치유하고 부족의 문화적 정체성을 회복시킬 긴 여정에 오르게 돼요."

그러나 바다와 같은 거대한 자연을 어떻게 의인화할 수 있을까? 프로덕션디자이너 이언 구딩은 다음과 같이 설명했다. "우리가 원하는 스타일을 얻기 위해서 바닷물의 형태를 활용했어요. 하지만 물 윗면을 관통하는 빛이나 모래 위에 남겨지는 파도의 패턴 같은 물리적인 것에는 얽매이고 싶지 않았어요. 대신 우리는 실제 바다가 얼마나 경이로운지 보여주려고 노력했습니다. 그리고 그 위에 수준 높은 미술적 디자인을 입히고 싶었죠." 효과팀장인 말론 웨스트도 이언과 같은 생각이었다. "우리는 일정한 양식에 맞춘, 그래서 자연스러움과는 다소 거리가 있는 애니메이션을 만들고 있어요. 하지만 효과는 진짜처럼 그럴듯하면서도 각 장면의 스토리텔링과 프로덕션 디자인에 도움이 되어야만 합니다." 이에 대해 기술감독인 행크 드리스킬도 한마디 보탰다. "이야기 속에서 물이 중요하지 않을 때는 물 본연의 역할을 제대로 해줘야 해요. 물이 튀긴다든지 카누 뒤에 물의 흔적이 생긴다든지, 해안가에 파도가 찰랑거린다든지 하는 역할 말이죠. 물의 움직임은 관객이 이야기에 몰입하는 것을 방해해서는 안 된다는 것이지요."

바다가 섬들을 연결해주는 자연의 가교 역할을 하다 보니 배는 태평양 섬 생활에서 없어서는 안 될 중요한 역할을 한다. 〈모아나〉에 등장하는 카누들은 조그만 낚시용 카누부터 거대한 항해용 카누까지 용도에 따라 다양한 모습을 선보인다. 영화의 주 무대는 모아나의 카누인데, 이에 대해 시각개발아티스트 제임스 핀치는 이렇게 말했다. "모아나의 카누는 튼튼하기는 하지만 망망대해를 항해할 용도는 못 됩니다. 큰 파도를 이겨낼 수 있는 능력은 지니지 못했어요.

파스칼 캠피언 | 디지털
68~69p: **제임스 핀치** | 디지털

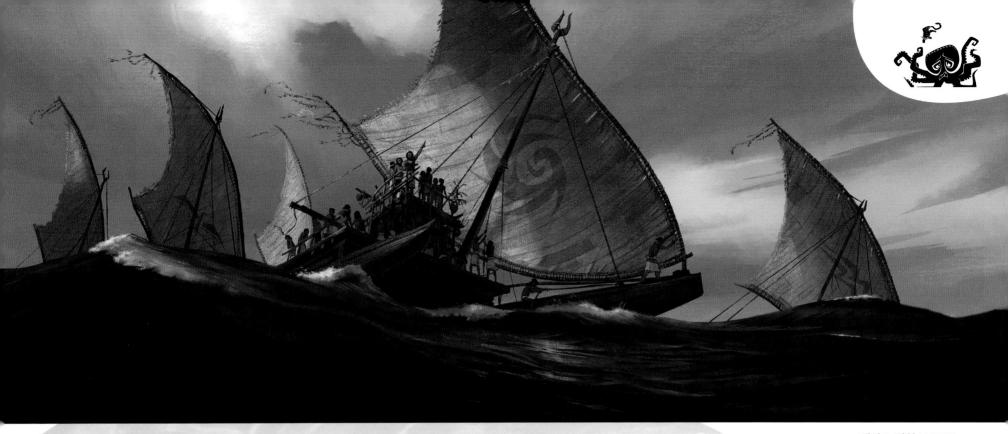

제임스 핀치 | 디지털

큰 파도를 이겨내려면 파도의 표면을 타고 올라간 후, 다시 내려와서 바닷물에 부딪히며 바다와 사투를 벌일 수 있어야 하죠. 깊은 바다를 항해하는 것은 아주 힘든 일입니다."

〈모아나〉에서는 두 종류의 보트들이 보인다. 하나는 태킹 보트(Tacking boat)로, 바람 속을 지그재그로 항해하면서 항로를 변경한다. 다른 하나는 돛, 하활, 키 등을 배의 반대편 끝으로 이동시켜서 항로를 변경하는 션팅 보트(Shunting boat: 주로 고대 태평양에서 쓰였으나 오늘날에는 잘 쓰지 않음)다. 이언은 특히 션팅 카누를 묘사하고 싶었다. "왜냐하면 션팅 카누는 태평양 문화의 독특한 일부분이기 때문이죠. 오랜 세월 동안 서쪽에서 동쪽으로 항해할 수 있다고 생각한 섬사람들은 아무도 없었어요. 바람이 반대로 불기 때문이죠. 바람을 거슬러 항해한다는 것은 무척 어려운 일이죠. 오늘날의 보트를 이용해서도 그렇게 하기는 힘들어요. 그런데 놀라울 정도로 바람에 맞설 수 있게 해주는 션팅 카누가 그런 항해를 가능하게 해주었죠. 고대 폴리네시아인들은 서쪽의 피지, 사모아, 통가에서부터 동쪽의 타히티로의 오랜 항해를 감행하기 위해서 이중 선체의 카누를 발명했어요. 이 카누에는 50명에서 100명 정도가 탈 수 있고 신선한 물과 코코넛 나무, 바나나 나무, 타로 뿌리, 빵나무 등을 실었답니다. 오랜 항해에서 그리고 새로 발견할 섬에서 생존하는 데 필요한 모든 것들이었죠."

제작팀에게 있어 카누를 디자인하는 것은 즐거운 도전이었다. 왜냐하면 사전 지식이 거의 없었기 때문이었다. "오늘날 우리가 알고 있는 대부분의 지식은 제임스 쿡(James Cook: 18세기 영국의 탐험가로 1768~1779년 동안 태평양을 누비며 새로운 섬들을 발견한 인물)을 통해 전해진 것이죠"라고 이언은 말했다. 제작팀은 지도와 편달을 받기 위해서 오세아니아 스토리 트러스트에게 자문을 구했다. 이 단체에는 피지, 타히티, 사모아, 하와이 그리고 그 밖에 여러 섬나라 출신의 전통적인 항해사와 선박 제작자 들이 있었다. 환경아트디렉터인 앤디 하크니스는 영화 속 선박들에 대해 자랑스럽게 입을 열었다. "화면에 등장하는 배들은 모두 실제 운항 가능한 배들이죠." 이에 이언이 덧붙여 말했다. "이 배들과 그들이 항해하는 바다를 통해, 많은 섬들이 분리되어 있는 '오세아니아'와 하나의 거대한 푸른 대륙 '오세아니아'가 어떻게 다른지 느낄 수 있습니다."

바다

실제 바다의 움직임을 연출하는 것은 기술적으로 정말 힘든 작업이었다. "고요하고 정적인 바다는 그릴 수 있어요. 하지만 그 바다가 움직이기 시작하면 어떤 모습일지는 알 수 없답니다"라고 프로덕션디자이너 이언 구딩은 말했다. 이에 대해 효과팀장인 데일 마예다도 입을 열었다. "그래서 우리는 애니메이터들이 교감할 수 있도록 바다 모형을 만들었어요. 이게 마치 양말 인형처럼 보여서 애니메이터들이 '그레첸'이란 별명도 붙여줬죠." 애니메이션팀장 에이미 로슨 스미드도 설명했다. "움직이는 물처럼 보이는 그레첸 덕분에 우리는 실제 바닷물이 어떻게 움직이는지 전반적으로 알 수 있었어요. 이는 애니메이션팀과 효과팀 사이의 대단한 협업의 결과였죠."

시각개발아티스트 리사 킨은 바닷물의 움직임으로 바다의 감정 상태를 파악할 수 있게 되었다. 성실한 관찰과 조사 덕분에 바다의 여러 가지 모습을 알아낸 것이다. "저는 파도를 감정별로 분류하고 모든 사람이 공감할 수 있는 유사점을 찾으려고 노력했죠. 바다가 기분이 좋을 때는 가장자리에 장난기 어린 물보라가 이는, 둥글고 넓은 모습이죠. 슬플 때는 일정한 리듬으로 느리게 파문이 일고 소용돌이치면서도 잔잔하죠. 동요할 때는 표면이 심하게 균열됩니다. 분노할 때는 파도가 아주 역동적이며 크고 공격적이에요. 무엇인가를 부서뜨릴 듯이 기세등등하죠. 무관심은 그 정반대예요. 아무 움직임도 없고 아주 부드러우며 차분하죠. 무관심한 바다는 대단히 위험해요. 바람이 없으면 선원들은 옴짝달싹도 못 하고 바다에 갇히게 되니까요. 생각에 잠긴 바다는 부드러운 곡선과 매끄러운 선들이 돋보이며 아주 온화하죠. 조금 반짝거리기는 것 같기도 하지만 지나친 움직임이 전혀 없으며 파스텔 색채를 띠죠."

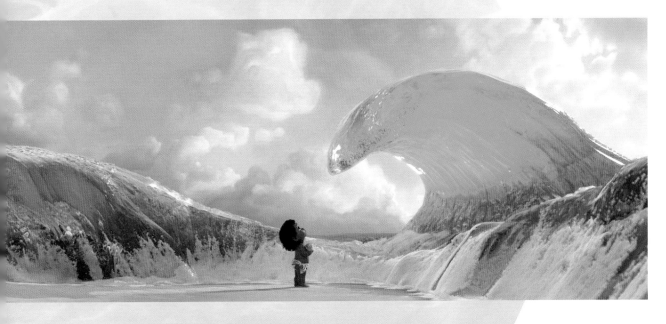

우리가 어떤 문화권에서 자랐든지 간에 우리는
우리의 감정을 비슷한 방식의 색과 형태로 표현할
수 있다. 나는 이런 원리를 바다에도 적용했다.
― 리사 킨, 시각개발아티스트

라이언 랑 | 디지털

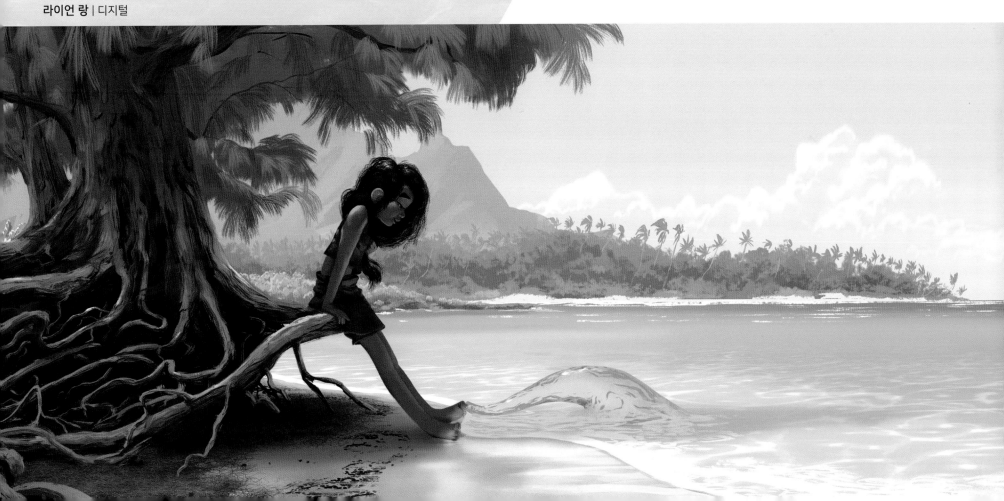

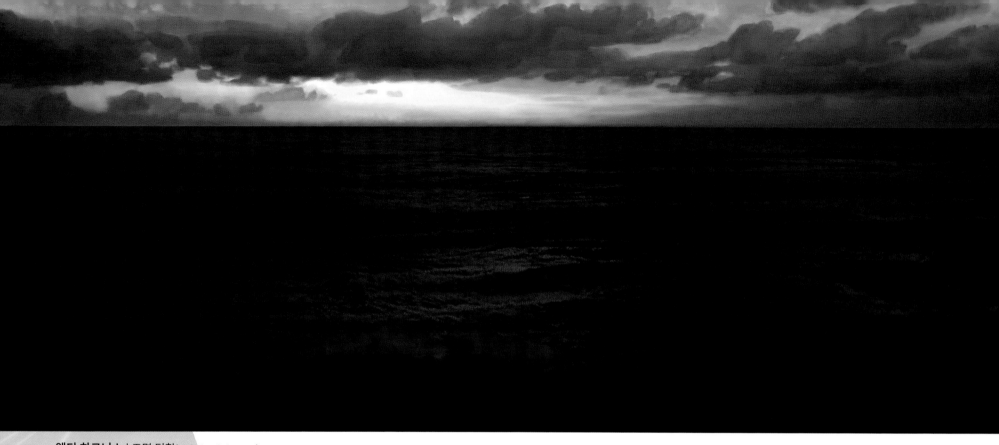

앤디 하크니스 | 조명 덧칠(Lighting Paintover)

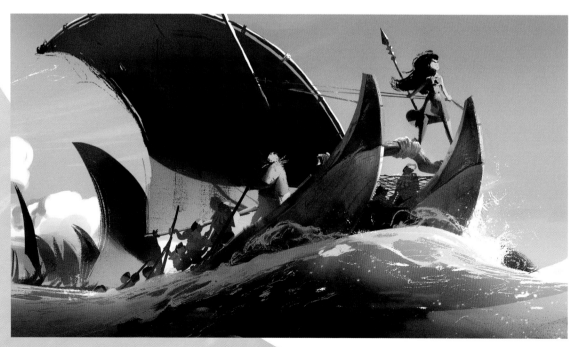

제프 털리 | 디지털

효과, 촬영, 조명, 애니메이션 부서 간의 멋진 협동 덕분에 훌륭한 바다를 만들어낼 수 있었다. 우리는 물이 어떻게 튀기는지 알아보고, 깊이가 다른 물에서 시야는 어떻게 다른지 실험하고, 물에 퍼지는 빛의 양을 측정하기 위해 레이저를 쏘는 등의 조사를 하느라 풀장과 바다에서 많은 시간을 보냈다. 이 모든 것은 바다를 더 잘 이해하기 위함이었다.

— 데일 마예다, 효과팀장

아돌프 루신스키 | 사진

파스칼 캠피언 | 디지털

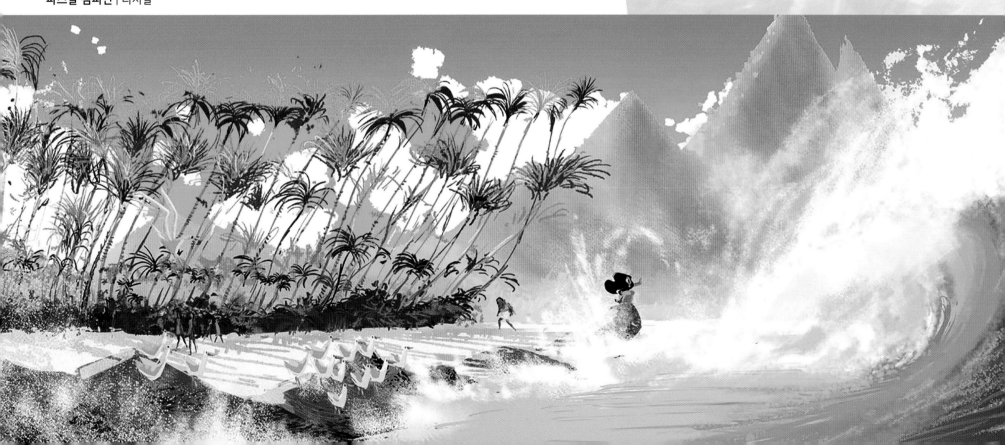

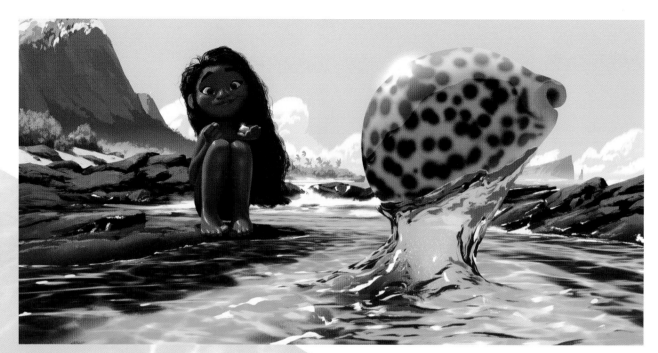

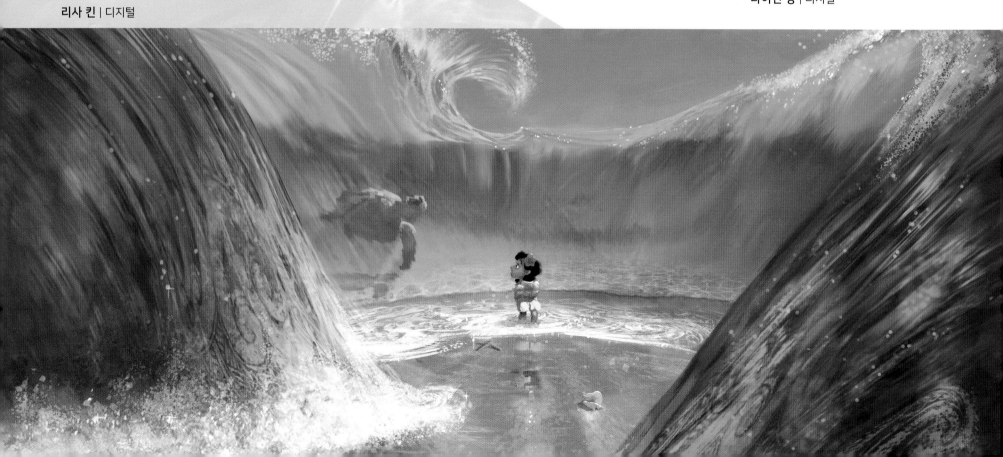

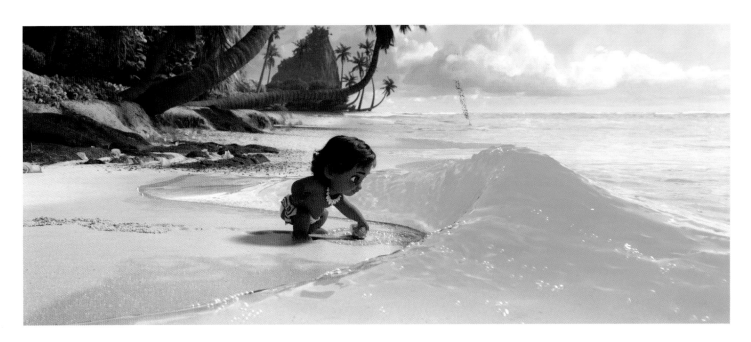

우리는 바닷물의 특징을 파악하기 위한 실험을 했다. 보통 파도가
조개껍데기를 해안가로 끌고 와서 남겨두고 떠나고, 다시 밀려와서 끌고
가는 것이 바다의 일반적인 모습이다. 하지만 〈모아나〉에서의 파도는
실제와는 다른, 스토리텔링에 어울리는 독특한 방식으로 움직인다. 물론
현실에서는 파도가 밀려와 해안가에서 찰랑거릴 테지만 말이다. 우리는
이런 현실과 스토리텔링 사이에서 균형을 잡았다.
— 말론 웨스트, 효과팀장

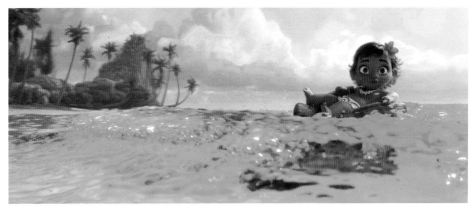

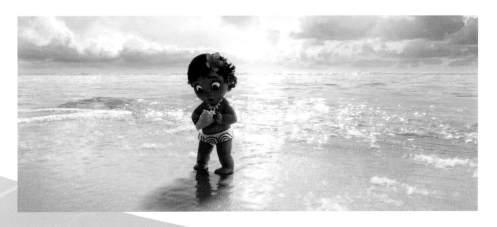

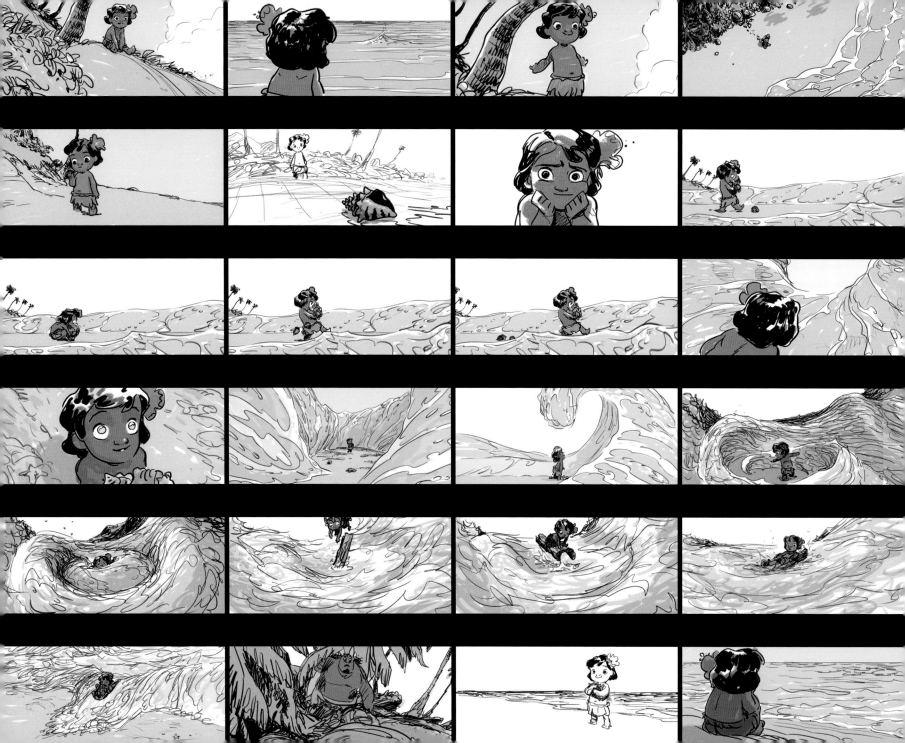

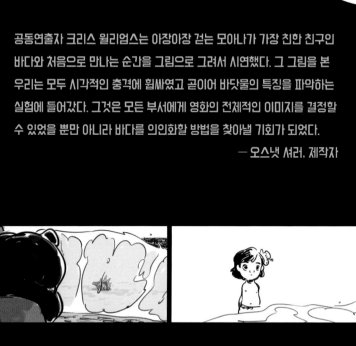

공동연출자 크리스 윌리엄스는 아장아장 걷는 모아나가 가장 친한 친구인 바다와 처음으로 만나는 순간을 그림으로 그려서 시연했다. 그 그림을 본 우리는 모두 시각적인 충격에 휩싸였고 곧이어 바닷물의 특징을 파악하는 실험에 들어갔다. 그것은 모든 부서에게 영화의 전체적인 이미지를 결정할 수 있었을 뿐만 아니라 바다를 의인화할 방법을 찾아낼 기회가 되었다.

— 오스냇 셔러, 제작자

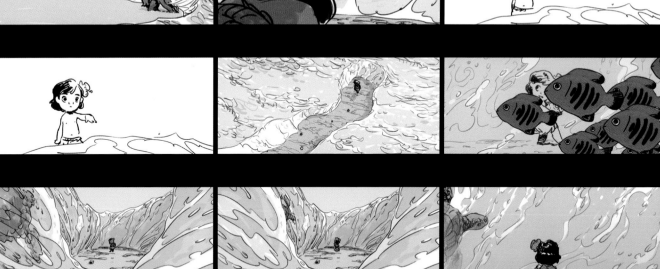

카누

영화 〈모아나〉에서 많은 배와 카누를 디자인했던 시각개발아티스트 제임스 핀치는 태평양 섬사람들의 선박을 조사하기 시작하면서 오세아니아 스토리 트러스트의 구성원들뿐만 아니라 다양한 지역의 카누를 그린 허브 카와이누이 케인(Herb Kawainui Kane: 1970년대 하와이 문화 르네상스의 중추적 역할을 했던 저명한 미술 역사가이자 작가)의 미술 작품에서도 많은 도움을 받았다. 제임스는 말했다. "우리는 스토리텔링에 방해가 되지 않는 선에서 다양한 문화를 존중하려고 노력했습니다. 각각의 섬마다 나름 선호하는 카누 제작법이 있더군요." 돛의 모양은 단순한 삼각형에서부터 한쪽 면이 집게발처럼 생긴 초승달 모양에 이르기까지 다양하다. 카누는 선체가 하나 또는 두 개짜리가 있고, 아웃리거(Outrigger)가 하나 혹은 두 개 달린 것도 있다.

스타일이 서로 혼재된 것을 제외한, 태평양 섬사람들이 사용한 다양한 카누를 소개하기 위해서 어떤 일을 했는지 이언 구딩이 설명했다. "우리는 〈모아나〉에 등장하는 선박들을 시간대별로 구분했습니다. 모아나 조상들의 배는 디자인적인 면에서는 주로 피지형이고, 모투누이의 디자인은 대체로 사모아형이며, 마지막에 나오는 배는 타히티형입니다." 돛의 문양 역시도 이런 구분이 반영되었다. "피지형 돛은 타파 문양을 사용했고, 모투누이의 돛은 주로 사모아 문신의 문양을 사용했는데 아주 기하학적이죠. 타히티의 돛 역시도 문신으로 쓰이는 문양을 이용하는데, 그들의 전통적인 돛은 곡선형이어서 색다른 아름다움이 있죠."

이언이 더 자세히 설명했다. "우리는 심미안적인 측면에 치우쳐서 즉흥적인 결정을 내리지 않으려고 노력했습니다. 영화의 감정과 스토리를 충실히 전달할 수 있는 디자인을 만드는 데 집중했어요. 카누 측면에 새긴 문양조차도 이야기와 연관이 있답니다."

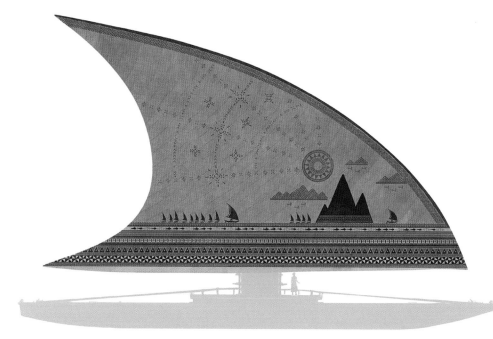

레이턴 히크먼 | 디지털

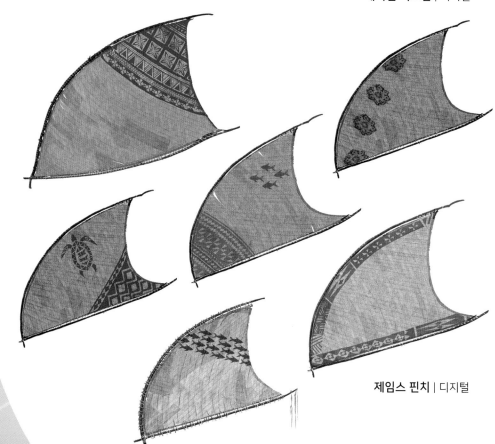

제임스 핀치 | 디지털

피지형 카누는 망망대해에서 장거리를 항해하기 때문에 너울을 이길 수
있게 만든다. 따라서 무겁고 견고하며 주조하는 데만도 2~5년이 걸린다고
한다. 배를 만들려면 우선 나무를 베어서 마을로 끌고 내려온 뒤 선체
모양대로 나무를 깎아야 한다. 그리고 주로 판다누스 잎사귀로 거대한 돛을
만들고 코코넛 뿌리를 꼬아 엄청나게 긴 밧줄을 엮는다.

— 제임스 핀치, 시각개발아티스트

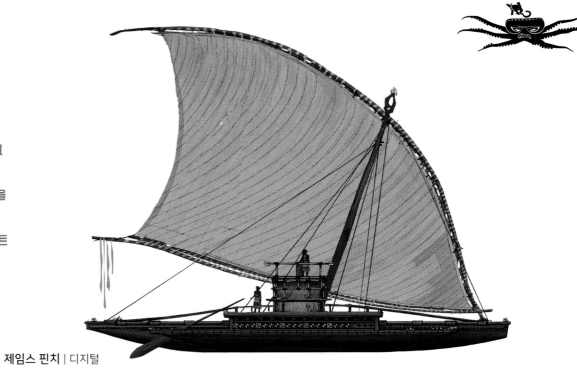

제임스 핀치 | 디지털

제임스 핀치 | 디지털

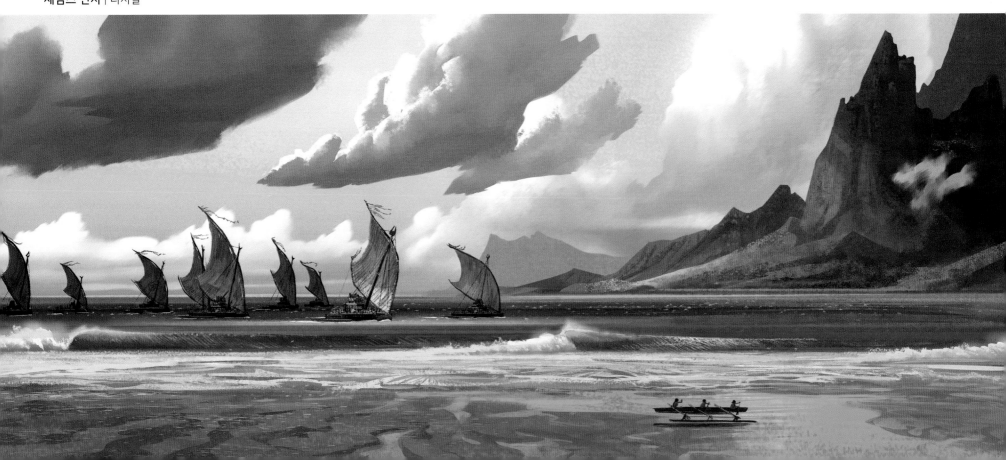

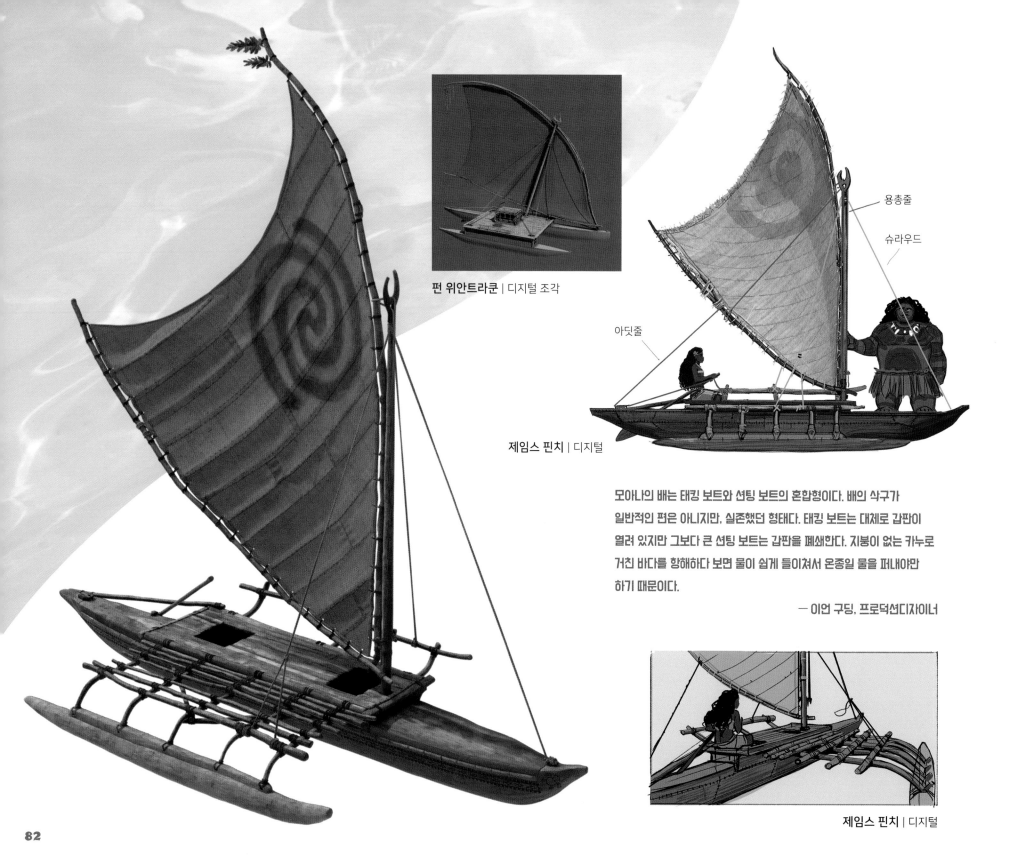

펀 위안트라쿤 | 디지털 조각

용총줄

슈라우드

아딧줄

제임스 핀치 | 디지털

모아나의 배는 태킹 보트와 션팅 보트의 혼합형이다. 배의 삭구가 일반적인 편은 아니지만, 실존했던 형태다. 태킹 보트는 대체로 갑판이 열려 있지만 그보다 큰 션팅 보트는 갑판을 폐쇄한다. 지붕이 없는 카누로 거친 바다를 항해하다 보면 물이 쉽게 들이쳐서 온종일 물을 퍼내야만 하기 때문이다.

— 이언 구딩, 프로덕션디자이너

제임스 핀치 | 디지털

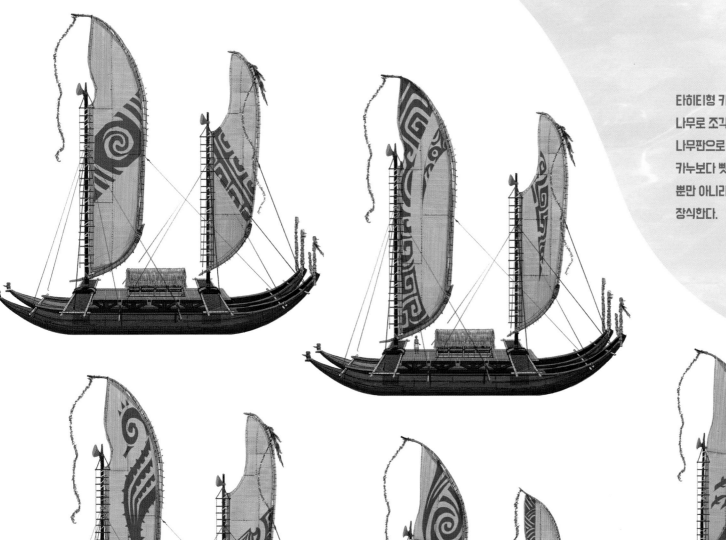

타히티형 카누는 선체가 두 개인데, 처음부터 하나의 나무로 조각하지 않고 두 개의 선체를 따로 제작해 나무판으로 연결한다. 타히티형 카누의 돛은 피지형 카누보다 빳빳하게 고정하고, 삭구 장치도 훨씬 많을 뿐만 아니라 깃털이나 꽃 등으로 더 화려하게 장식한다.

— 제임스 핀치, 시각개발아티스트

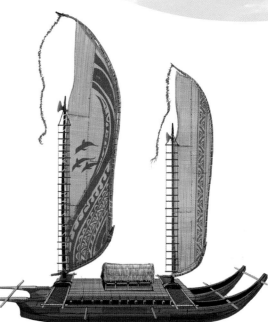

제임스 핀치 | 디지털

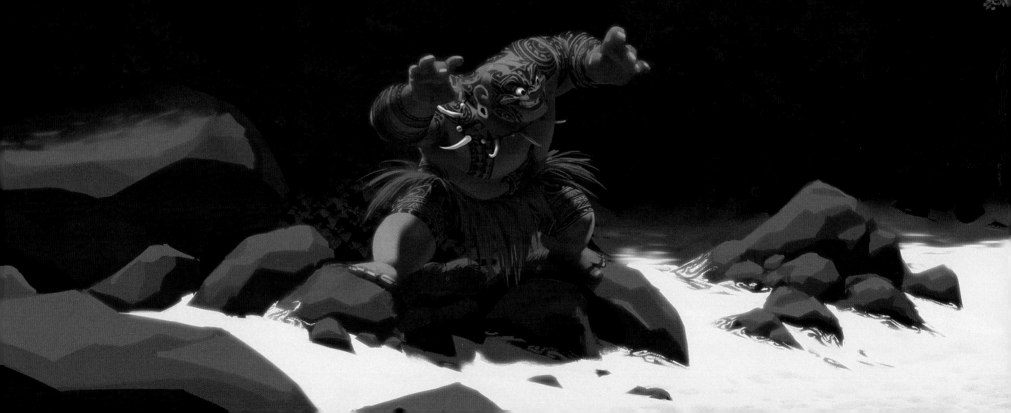

강인한
마우이

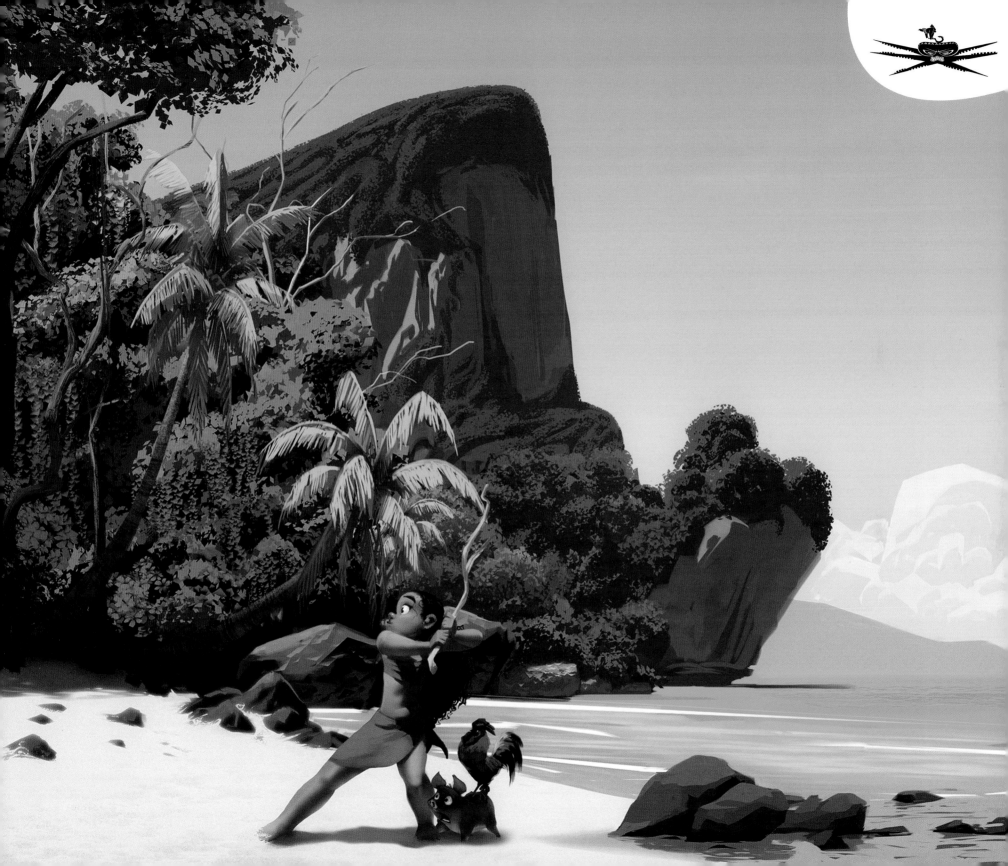

△토리 개발의 첫 단계에서부터 론 클레멘츠와 존 머스커 감독은 자신들이 만든 창작 설화의 주인공 모아나가 태평양 군도의 전설적인 인물과 함께 여행을 떠나게 하고 싶었다. 그 전설적인 인물이 바로 '마우이'다. 마우이는 트릭스터(Trickster: 도덕과 관습을 무시하고 사회질서를 어지럽히는 신화 속 인물이나 동물 등을 이름)지만 아주 강인하며, 변신의 귀재고, 남자 중의 남자로 알려진 반신반인의 존재다.

"마우이는 오세아니아 세계의 초특급 영웅이죠. 무척 거만하고 경솔하지만 그런 점을 상쇄할 만큼 아주 매력적이죠"라고 공동연출자 돈 홀이 설명했다.

공동연출자 크리스 윌리엄스도 보탰다. "마우이는 재미있는 캐릭터예요. 대담하고 지나치게 멋대로 행동하면서도 매번 별 탈 없이 무사히 넘어가죠. 배우이자 프로레슬러인 '더 록' 드웨인 존슨이 자신만만하고 매력적인 것 빼면 시체인 마우이의 목소리를 연기한 것은 완벽한 캐스팅이죠."

모아나와 마우이가 처음 만난 건 모아나가 자신의 친구인 바다에 이끌려 마우이의 섬으로 떠밀려 갔을 때였다. 어머니의 섬, 테피티의 심장을 되살리고자 하는 모아나에게 마우이는 꼭 필요한 존재지만 둘은 처음부터 충돌한다. 존은 이를 두고 다음처럼 설명했다. "마우이는 문제에 직면하면 고압적인 자세로 접근하지만 모아나는 동정심이 많죠. 그건 마우이에게 결핍된 부분이기도 하고요. 또 마우이는 트릭스터라 언제 믿어야 할지 알 수 없어요." 이에 론이 덧붙였다. "그럼에도 불구하고, 모아나가 자기 능력 밖의 세상에 뛰어들었을 때 마우이는 모아나의 멘토가 되어주죠. 하지만 궁극적으로 마우이에게 영웅이 된다는 것이 어떤 것인지 가르쳐주는 사람은 모아나예요."

반신반인을 디자인하는 것은 결코 쉬운 일이 아니었다. "처음에 우리는 마우이를 모아나보다 작게 디자인하려고 생각했어요. 그래서 모아나가 마우이를 만나서 시큰둥하고 실망하게 될 예정이었죠." 프로덕션디자이너 이언 구딩이 이어 말했다. "그때 우리는 섬사람들에게 마우이에 대해 어떤 인상을 받는지 물었어요. 그랬더니 모두들 마우이는 체구가 커야 한다고 말하더군요. 마우이는 초자연적인 힘 '마나'를 가진 사람이잖아요. 그래서 이 남자를 실제보다 크게 만들어야 하는 것이 분명해졌죠."

마우이의 형체와 신체 구조를 디자인하는 것은 디자인과 기술적 측면 모두에서 아주 힘든 도전이었다. 효과팀장 말론 웨스트가 설명했다. "우선 대부분의 다른 디즈니 애니메이션을 보면 캐릭터들이 옷을 입고 있는데, 〈모아나〉에서는 마우이처럼 옷보다는 피부가 훨씬 더 노출되는 캐릭터들이 많아요. 이는 캐릭터와 기술애니메이션 부서의 모두에게 새로운 시험이었어요." 이들은 근육 위에서 피부가 어떻게 자연스럽게 움직이는지 알기 위해서 새로운 소프트웨어를

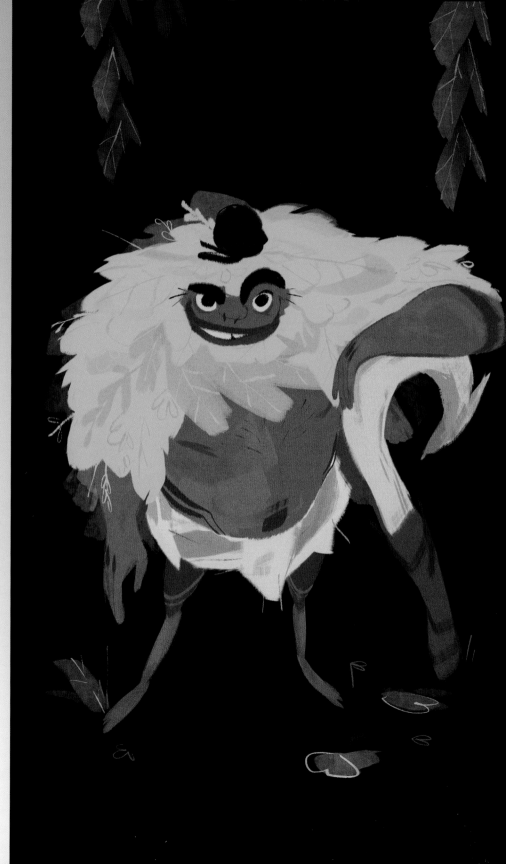

제임스 우즈 | 디지털
84~85p: 라이언 랑 | 디지털

이민규 | 디지털

이민규 | 디지털

만들어야만 했다.

애니메이션팀은 강하고 자연스러우면서도 매력적으로 캐리커처 할 수 있게 마우이의 몸을 디자인할 방법을 찾아내야만 했다. "그 과정에서 마우이 신체 구조를 만들기 위해서 엄청나게 많은 생각을 했어요." 이언은 계속 말했다. "마우이는 기본적으로 정방형 체형이고 보통 체형을 지닌 사람의 기준에서 봤을 때 다리가 상반신보다 짧아요. 그래도 우리는 이 반신반인이 강해 보이도록, 거대한 근육질의 모습을 디자인하기 위해 최선을 다했어요. 그 결과 마우이가 근육에 힘을 주면 그 모습이 정말 어마어마하죠."

최종 디자인을 결정하기 전에 마우이에게 몇 가지 머리 모양을 시도했다. "처음에 우리는 시각개발아티스트 수 니컬스가 그린 머리카락이 없는 마우이의 드로잉이 정말 마음에 쏙 들었어요." 존이 당시를 회상하며 말했다. "그래서 한동안 마우이는 머리카락이 없었죠. 그러니까 그 모습이 아주 독특했고…." 이때 론이 끼어들었다. "그런데 우리가 모오레아 섬 주민들에게 자문을 구하자 그들은 삼손의 사자 갈기 같은 머리카락의 마우이를 상상했다고 말했어요. 마우이의 머리카락은 그의 초자연적인 힘, 마나를 상징한다고 설명하더군요. 들어보니 그 말이 마음에 들었어요."

그리젤다 서스트위내터 레메이 | 디지털

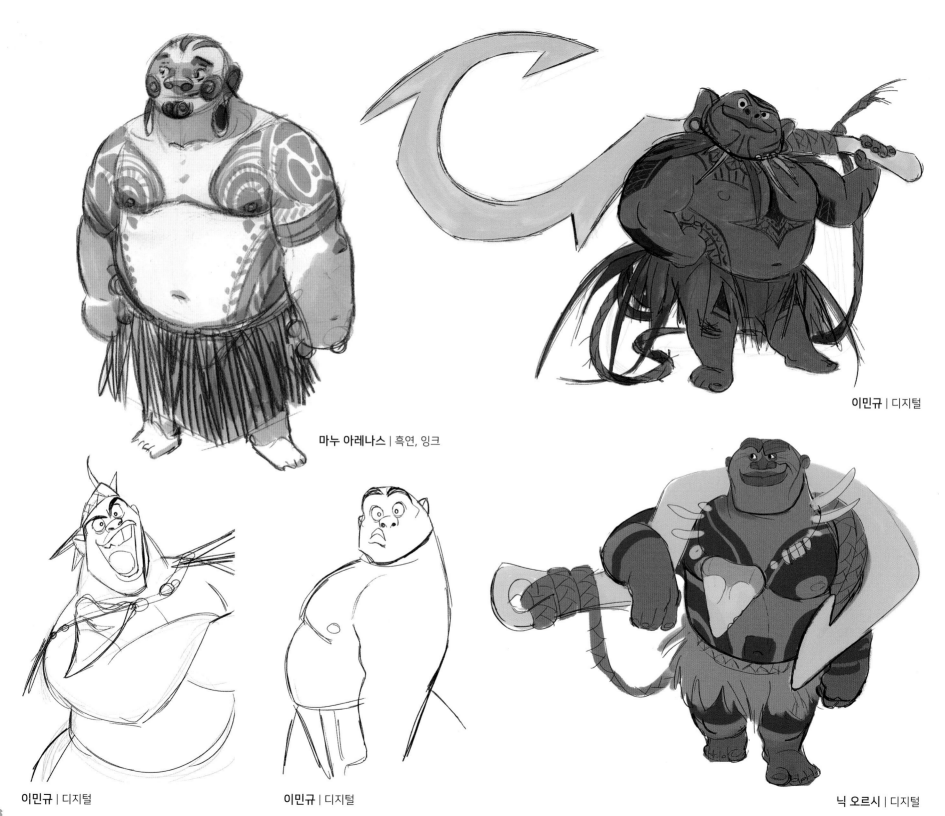

마누 아레나스 | 흑연, 잉크

이민규 | 디지털

이민규 | 디지털

이민규 | 디지털

닉 오르시 | 디지털

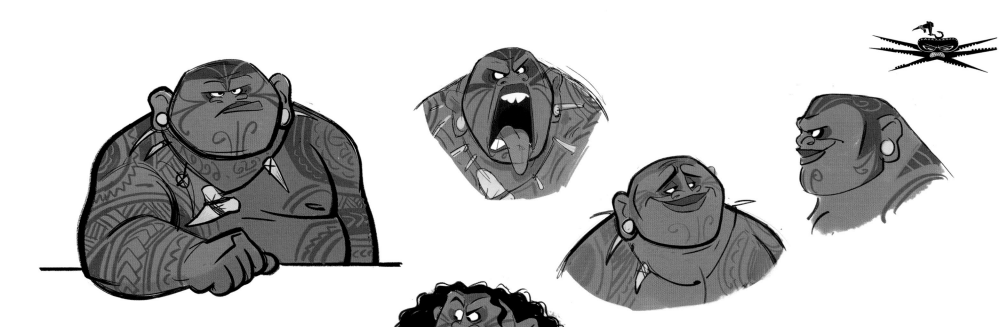

우리는 섬에서 혼자 1000년을 지낸 탓에 다소 현실감이 떨어진다는
스토리로 마우이를 설정하고 싶었다. 그래서 마우이는 썩은
조개껍데기와 메갈로돈 상어의 거대한 이빨과 거인의 어금니 등
여러 재료로 만든 괴상한 목걸이를 하고 있다.

— 빌 샵, 캐릭터아트디렉터

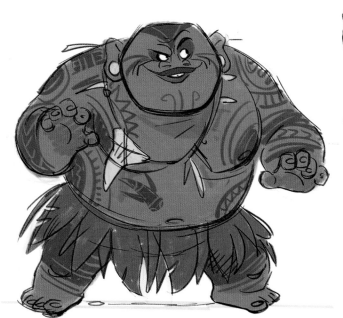

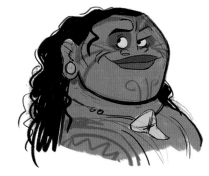

빌 샵 | 디지털

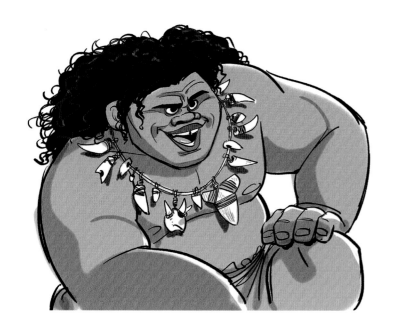

시각개발아티스트 김상진의 마우이 드로잉은
아주 매력적이고 신비스럽기까지 해서 시선을
뗄 수가 없다.

— 론 클레멘츠, 감독

김상진 | 디지털

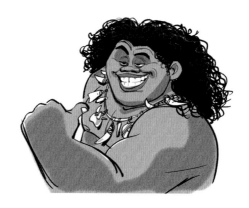

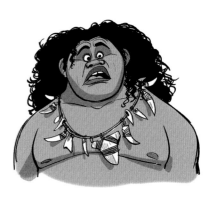

스토리보드 | 돈 홀 | 디지털

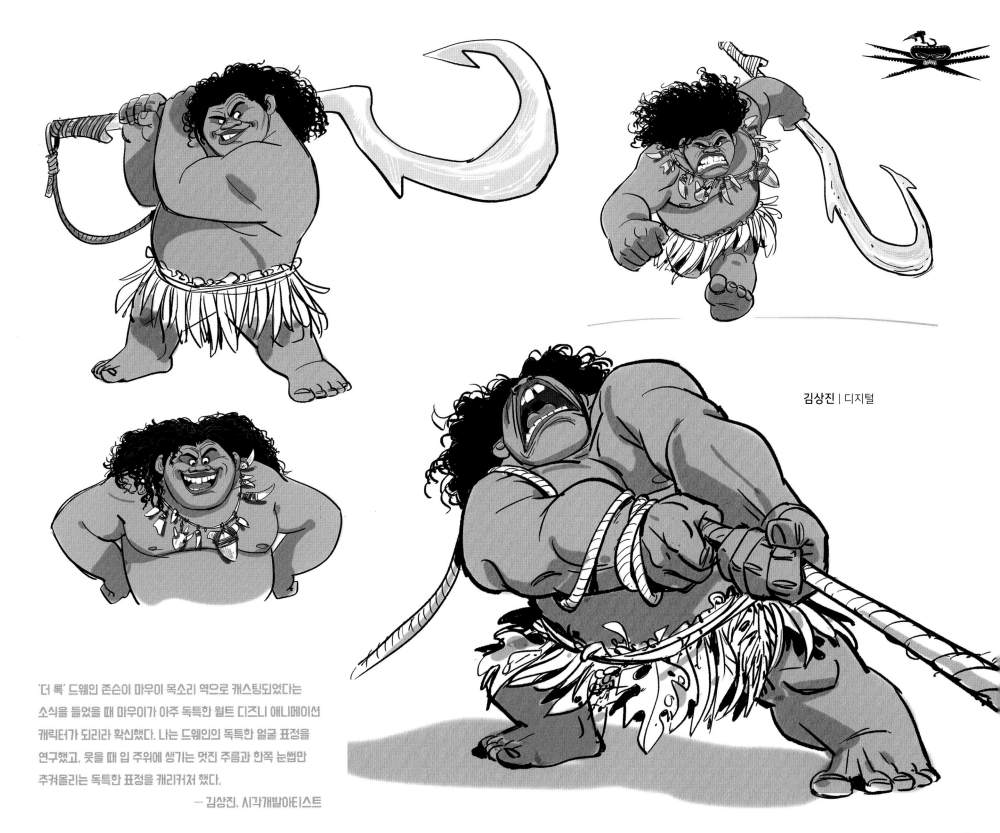

김상진 | 디지털

'더 록' 드웨인 존슨이 마우이 목소리 역으로 캐스팅되었다는
소식을 들었을 때 마우이가 아주 독특한 월트 디즈니 애니메이션
캐릭터가 되리라 확신했다. 나는 드웨인의 독특한 얼굴 표정을
연구했고, 웃을 때 입 주위에 생기는 멋진 주름과 한쪽 눈썹만
추켜올리는 독특한 표정을 캐리커처 했다.

— 김상진, 시각개발아티스트

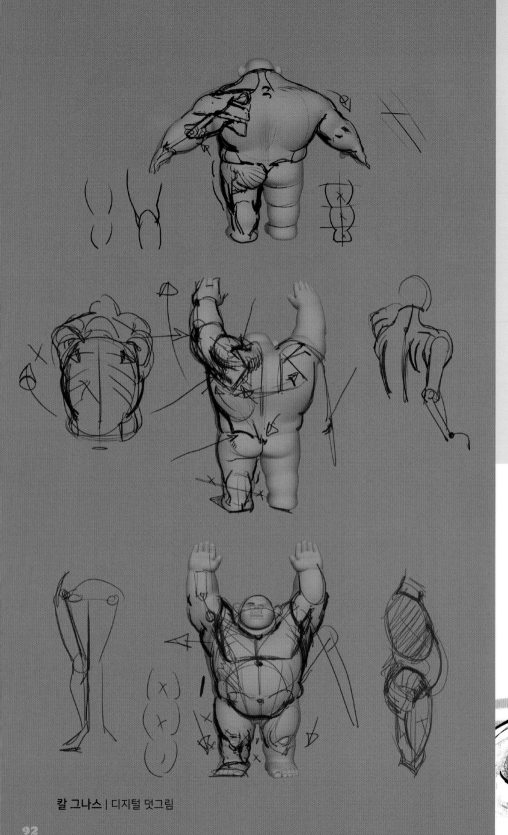

칼 그나스 | 디지털 덧그림

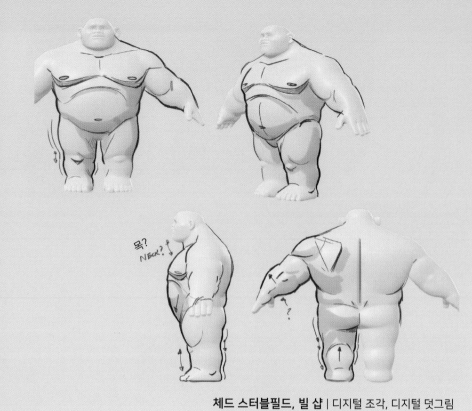

체드 스터블필드, 빌 샵 | 디지털 조각, 디지털 덧그림

목?
NECK?

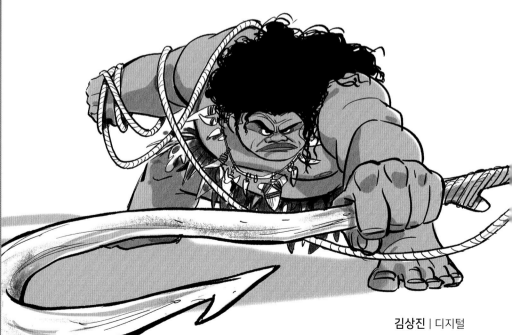

김상진 | 디지털

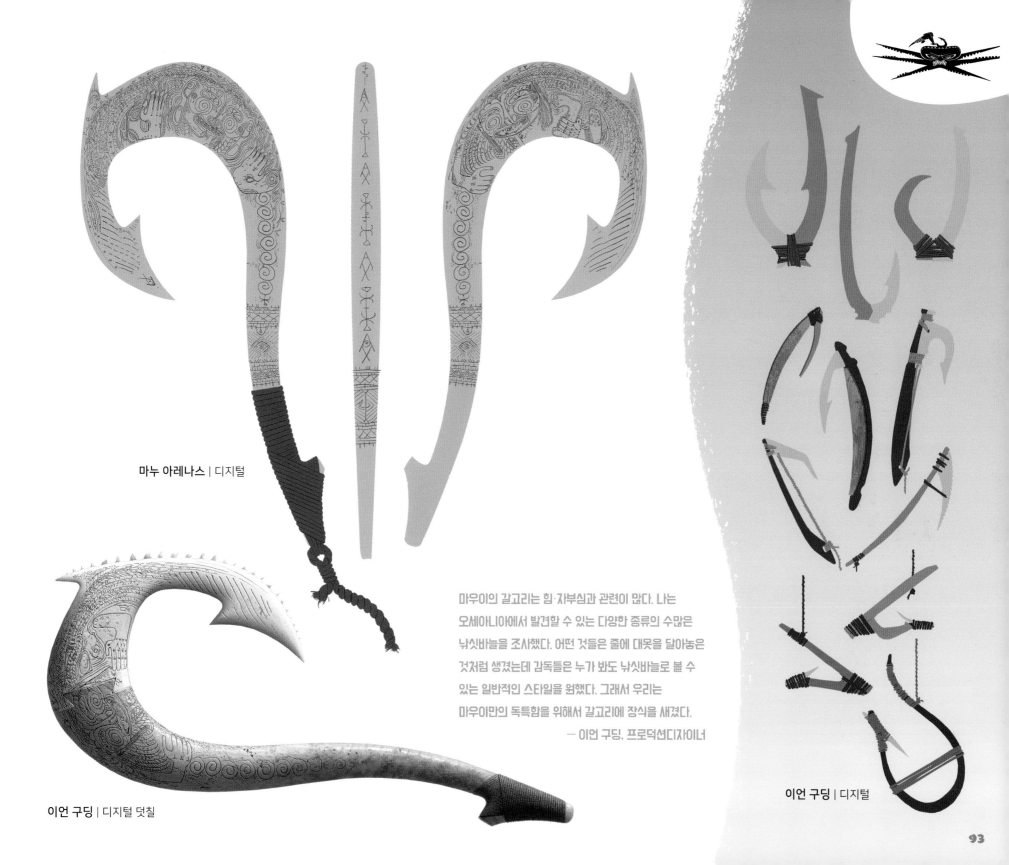

마누 아레나스 | 디지털

이언 구딩 | 디지털 덧칠

마우이의 갈고리는 힘·자부심과 관련이 많다. 나는 오세아니아에서 발견할 수 있는 다양한 종류의 수많은 낚싯바늘을 조사했다. 어떤 것들은 줄에 대못을 달아놓은 것처럼 생겼는데 감독들은 누가 봐도 낚싯바늘로 볼 수 있는 일반적인 스타일을 원했다. 그래서 우리는 마우이만의 독특함을 위해서 갈고리에 장식을 새겼다.

— 이언 구딩, 프로덕션디자이너

이언 구딩 | 디지털

리사 킨 | 디지털

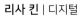

마우이는 풀만 있고 나무는 없는 섬에 살고 있어서 풀만 사용해서 옷을
만든다. 마우이는 오랜 세월을 섬에서 혼자 지내서 누군가 자신을
찾아올 거라는 생각을 하지 못한다. 그래서 간신히 가릴 데만 가린
풀잎 치마를 입고 있다.

— 이언 구딩, 프로덕션디자이너

김상진 | 디지털

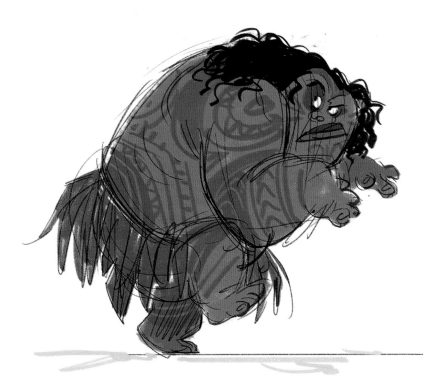

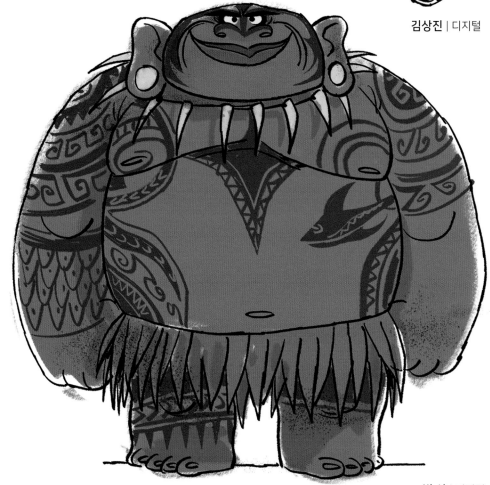

빌 샵 | 디지털

빌 샵 | 디지털

빌 샵 | 디지털

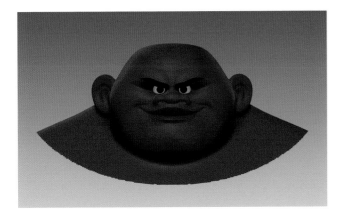

채드 스터블필드 | 디지털 조각

마우이는 내가 작업한 가장 재미있는 캐릭터다.
반신반인이기 때문에 성격이 아주 독특한데, 그렇다고
너무 순수하거나 결점이 없는 것은 아니다. 내 생각에
마우이는 그저 현재를 즐기는 사람 같다.
— 맥 카블란, 애니메이션감독

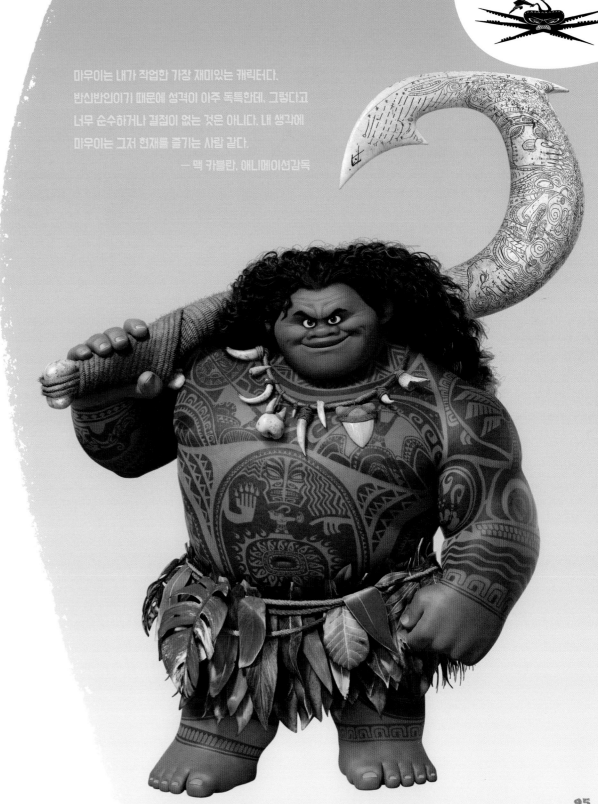

미니 마우이

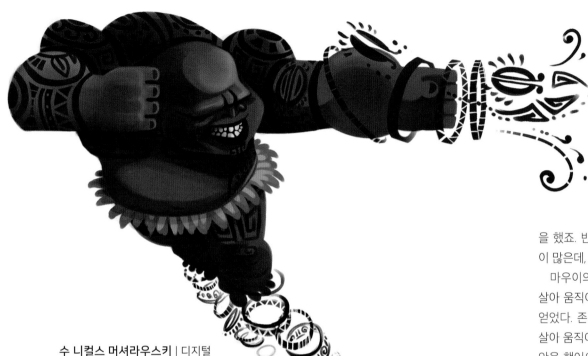

수 니컬스 머셔라우스키 | 디지털

마우이의 또 다른 독특한 특징은 문신이다. 제작자 오스냇 셔러가 한마디로 설명했다. "마우이 스스로가 자신의 삶과 업적을 보여주는 살아 있는 광고판이죠." 마우이의 몸은 머리부터 발끝까지 온통 자신이 이룬 업적과 승리에 대한 이야기로 덮여 있다. 어머니에 의해 바닷속으로 던져진 출생부터 장어의 머리를 잘라서 코코넛 나무를 만들고, 올가미 밧줄로 태양을 잡았으며, 눈이 여덟 개인 박쥐와 싸워 이긴 것까지 마우이의 신화가 가득 새겨져 있다. "스토리텔링의 관점에서 봤을 때, 마우이의 문신에는 엄청난 양의 작업이 소요되었어요." 프로덕션디자이너 이언 구딩은 계속 말했다. "어떤 이야기를 해야 할지 결정하는 것이 힘들었어요."

감독들이 제일 좋아하는 마우이 이야기를 선택하면, 해당 팀은 그 신화를 문신으로 전환하고 디자인 스타일을 선택하기 시작했다. 이언은 영감을 얻기 위해서 여러 태평양 섬의 문신을 참조했다. "모아나의 부족 사람들은 사모아 문신

을 했죠. 반면에 마우이의 문신은 곡선미가 있는 마르케사스나 타히티의 문신이 많은데, 그곳 문신이 마법적인 느낌을 더 잘 살려주죠."

마우이의 문신은 많은 요소가 실제로 살아 움직인다는 점에서 마법적이다. 살아 움직이는 문신은 시각개발아티스트 수 니컬스의 초기 디자인에서 영감을 얻었다. 존 머스커 감독은 당시를 회상하며 말했다. "어떤 한 드로잉에서 수는 살아 움직이는 마우이의 문신들이 그의 몸에서 뛰쳐나오게 하면 어떻겠냐는 제안을 했어요." 마우이라는 반신반인의 이중적인 본성에 대해서 많은 토론을 거치면서, 수의 디자인대로 마우이의 문신 중 하나에게 완전히 새로운 캐릭터로서의 생명력을 불어넣기로 했다. 바로 이름도 사랑스러운 미니 마우이다.

"미니 마우이는 〈피노키오, Pinocchio〉의 말하는 귀뚜라미 '지미니 크리켓'과 거의 비슷합니다. 이 친구는 마우이의 양심이라기보다는 잠재의식에 가깝죠." 공동연출자 돈 홀의 말에 또 한 명의 공동연출자인 크리스 윌리엄스가 좀 더 자세한 설명을 더했다. "미니 마우이는 마우이가 지난 수천 년 동안 억눌러 왔던 선한 심성에 해당됩니다. 그래서 마우이가 허풍을 떨 때조차도 우리는 이 남자가 내면 깊숙이 선량한 사람이라는 걸 알아차릴 수 있는 거죠. 미니 마우이는 우리에게 그런 통찰력을 줍니다."

애니메이션의 제작 과정에서 미니 마우이의 역할은 점점 더 커졌다. "이제 우리는 그를 단순한 디자인이 아니라 한 명의 출연자로 생각한다"고 존이 표현할 정도다.

레이턴 히크먼 | 디지털

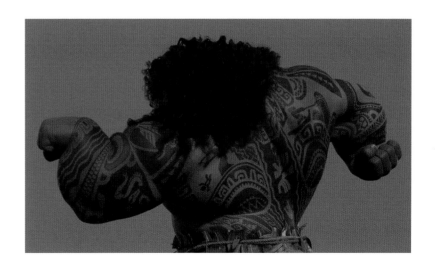

맥 조지, 레이턴 히크먼, 케빈 넬슨 | 디지털

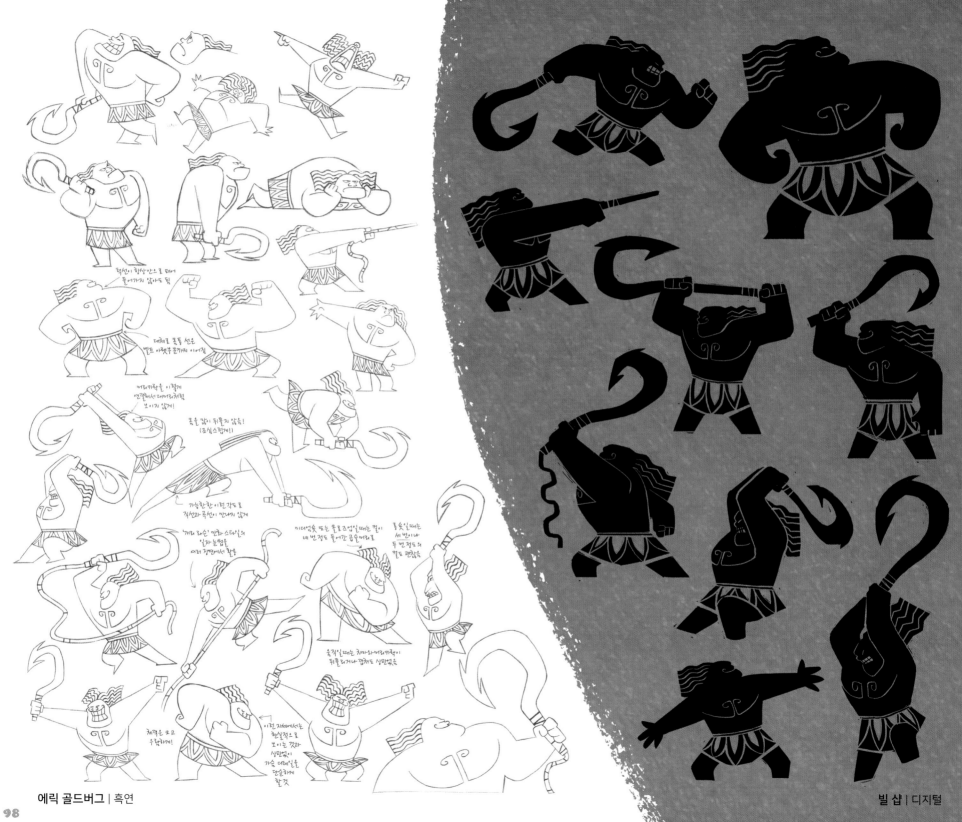

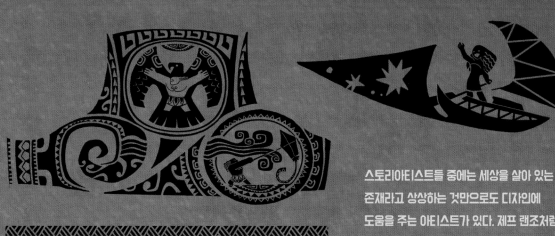

스토리아티스트들 중에는 세상을 살아 있는 존재라고 상상하는 것만으로도 디자인에 도움을 주는 아티스트가 있다. 제프 랜조처럼 말이다. 마우이의 문신 디자인들은 스토리아티스트 제프 랜조의 스토리보드에서 영감을 얻었다.

— 오스넷 셔러, 제작자

맥 조지, 레이턴 히크먼, 케빈 넬슨 | 디지털

스토리보드 | 제프 랜조 | 디지털

변신의 귀재, 마우이

손에 낚싯바늘 같은 갈고리를 든 반신반인 마우이는 새, 상어, 곤충 등으로 다양하게 변신할 수 있다. 그런데 변신하려면 반드시 갈고리가 있어야 한다는 점이 마우이의 약점이다. 모아나와 처음 만났을 때, 마우이는 갈고리 없이 외딴섬에 고립되어 있었다. 모아나는 잃어버린 반신반인의 힘을 되찾기 위해 함께 갈고리를 찾으러 떠나자고 마우이에게 제안한다.

주인공들이 마우이의 갈고리를 찾으러 가는 설정은 스토리 구성상 복잡할 뿐만 아니라 전체 미술팀에게 무엇보다 큰 도전이었다. 왜냐하면 마우이의 변신 능력 때문에 캐릭터 디자인이 한층 더 복잡해졌기 때문이다. "우린 〈알라딘〉의 '지니'처럼, 손으로 그리는 애니메이션에서 변신하는 캐릭터를 보여줬었죠." 존 머스커 감독이 이어서 설명했다. "그러나 컴퓨터 애니메이션에서는 모든 모델을 다르게 만들어야 하고, 이는 드로잉을 다르게 하는 것보다 훨씬 더 복잡합니다."

게다가 애니메이션팀은 새, 상어, 곤충을 캐리커처 할 때 마우이의 모습이 분명히 드러나도록 해야 했다. 캐릭터아트디렉터 빌 샵은 당시를 회상했다. "제작책임자 존 래시터는 이 부분을 특히 신경 써서 잘해야 한다고 강조했어요. 월트 디즈니의 18번째 장편 애니메이션인 〈아더왕의 검, Sword in the Stone〉에서 멀린 경의 변신을 예로 들었죠. 마우이가 변신할 때마다 캐리커처나 만화적 방법으로 마우이의 특징을 찾을 수 있어야 한다고 말했어요."

애니메이션팀은 마우이가 변신한 동물의 모습에 그의 사각형 머리 모양을 유지하고 눈·코·입의 위치를 제대로 배치해서 존 래시터의 요청대로, 성공적으로 표현했다. "마우이 특유의 눈썹 모양을 그대로 재연해서 이 남자의 변신을 더욱 설득력 있게 표현할 수 있었어요"라고 애니메이션팀장 에이미 로슨 스미드는 설명을 덧붙였다.

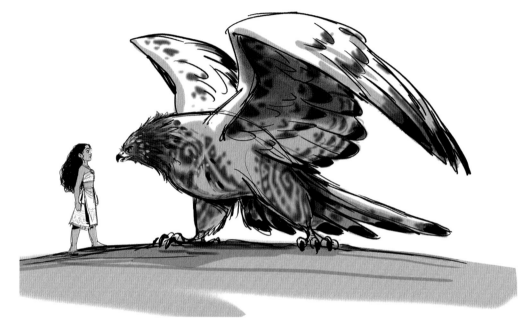

김상진 | 디지털

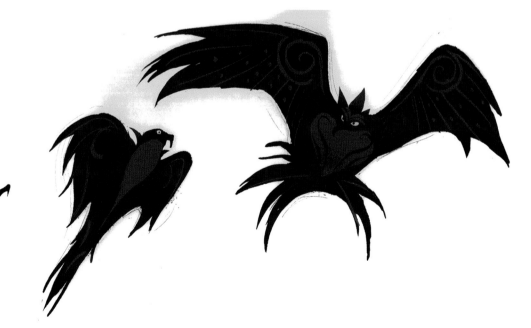

기욤 페스케 | 디지털

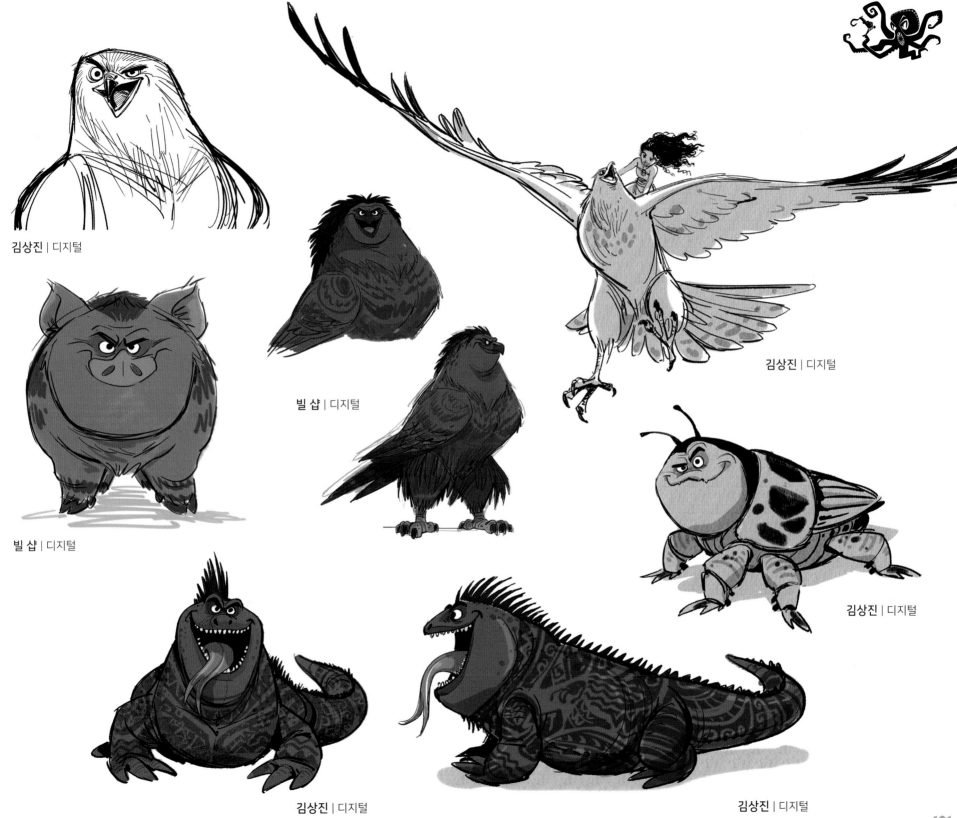

김상진 | 디지털

빌 샵 | 디지털

빌 샵 | 디지털

김상진 | 디지털

김상진 | 디지털

김상진 | 디지털

김상진 | 디지털

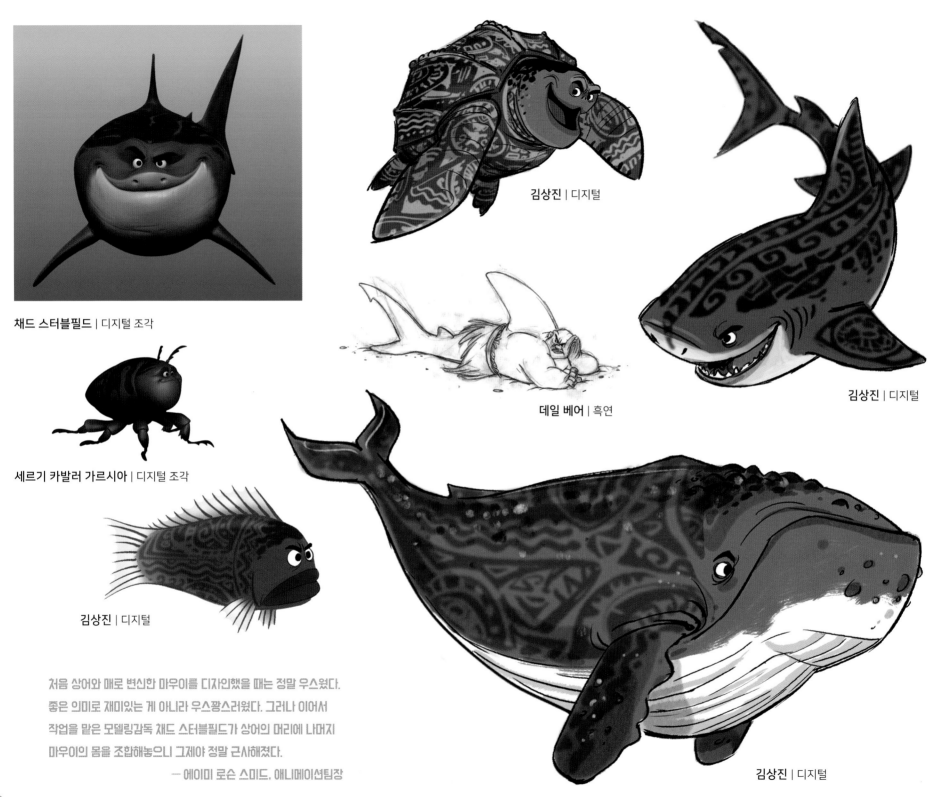

채드 스터블필드 | 디지털 조각

김상진 | 디지털

세르기 카발러 가르시아 | 디지털 조각

데일 베어 | 흑연

김상진 | 디지털

김상진 | 디지털

김상진 | 디지털

처음 상어와 매로 변신한 마우이를 디자인했을 때는 정말 우스웠다.
좋은 의미로 재미있는 게 아니라 우스꽝스러웠다. 그러나 이어서
작업을 맡은 모델링감독 채드 스터블필드가 상어의 머리에 나머지
마우이의 몸을 조합해놓으니 그제야 정말 근사해졌다.
— 에이미 로슨 스미드, 애니메이션팀장

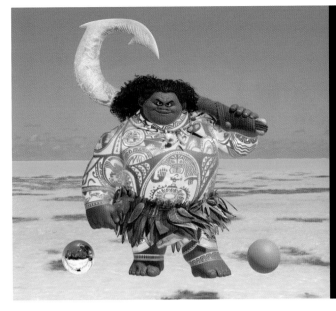
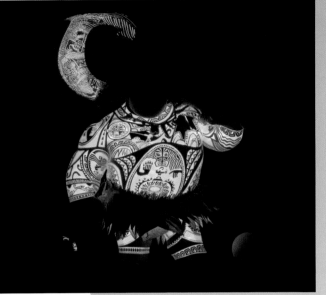

마우이의 문신들은 마우이가 다른
모습으로 변신할 때 그의 몸 위에서 빛을
내기 시작한다.

— 말론 웨스트, 효과팀장

대니얼 라이스 | 디지털

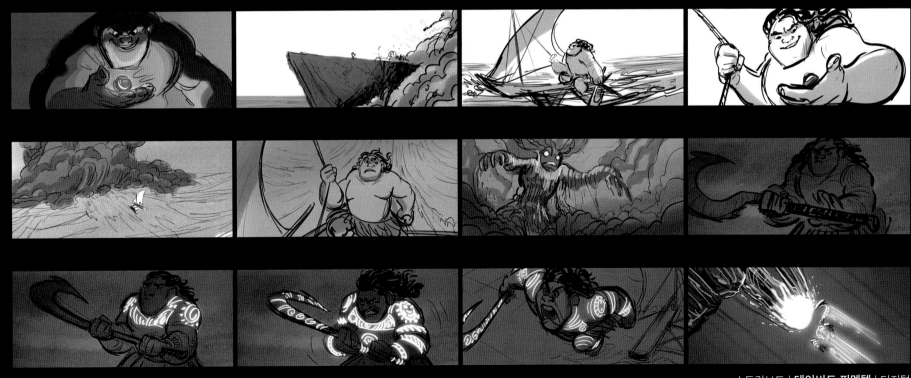

스토리보드 | 데이비드 피멘텔 | 디지털

잃어버린 섬

초목이 우거진 모아나의 고향 모투누이와 마우이가 갇힌 섬은 매우 대조적이다. "나무 한 그루 없는, 태양이 작열하는 메마른 외딴섬이죠. 탈출하기 위해서 배 한 척 만들 만한 것도 없어요"라고 환경아트디렉터 앤디 하크니스가 설명했다. 마우이는 지난 1000년 동안을 동굴에서 기거하며 이 외딴 모래톱에 갇혀 지냈다.

앤디의 팀은 마우이의 섬을 모투누이와 정반대로 디자인했다. 앤디는 어떻게 마우이의 섬 디자인을 시작하게 되었는지 설명했다. "시각개발아티스트 케빈 넬슨이 멀리서 보면 마치 숟가락으로 떠서 뒤집어놓은 듯한 섬의 모습을 스케치했어요. 아주 맘에 들었어요. 모투누이와 반대였기 때문이었죠. 저는 스케치에 근거해서 점토 모형을 만들어 사진을 찍었어요." 이것이 바로 마우이가 갇힌 섬의 기본 디자인이 되었다.

시각개발팀은 마우이의 섬이 외딴섬이니만큼 독특하게 디자인하고 싶었다. 마우이의 신화와 항해 문화에서 영감을 얻은 프로덕션디자이너 이언 구딩과 그 팀은 마우이의 섬에 조각 장식을 넣기로 했다. 고래 이빨, 상아, 동물 뼈 등에 문양을 넣는 전통적인 조각 기법으로 말이다. 아티스트들은 마우이가 직접 섬 곳곳을 조각하는 모습을 상상해보았다. "마우이는 1000년 동안 섬에 갇혀 있었기 때문에 너무 지루한 나머지 바위에 조각을 하며 지냈을 겁니다."

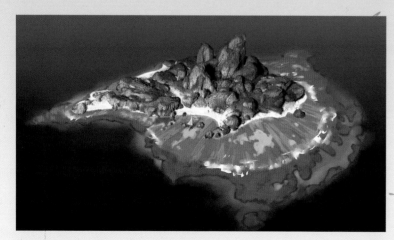

앤디 하크니스 | 점토 조각, 디지털 덧칠

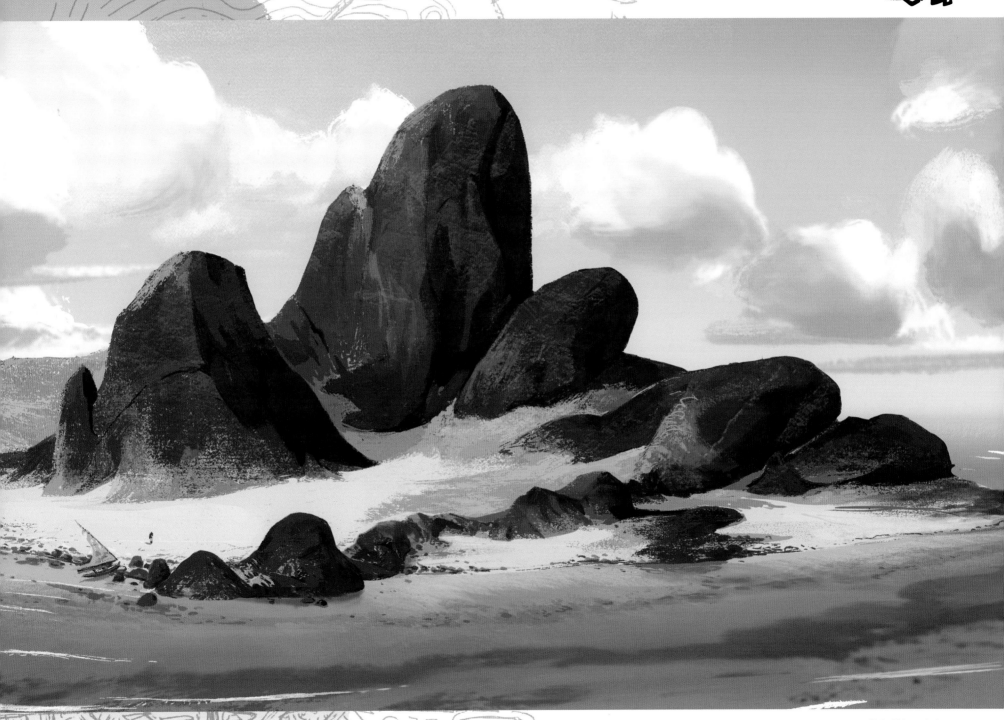

케빈 넬슨 | 디지털

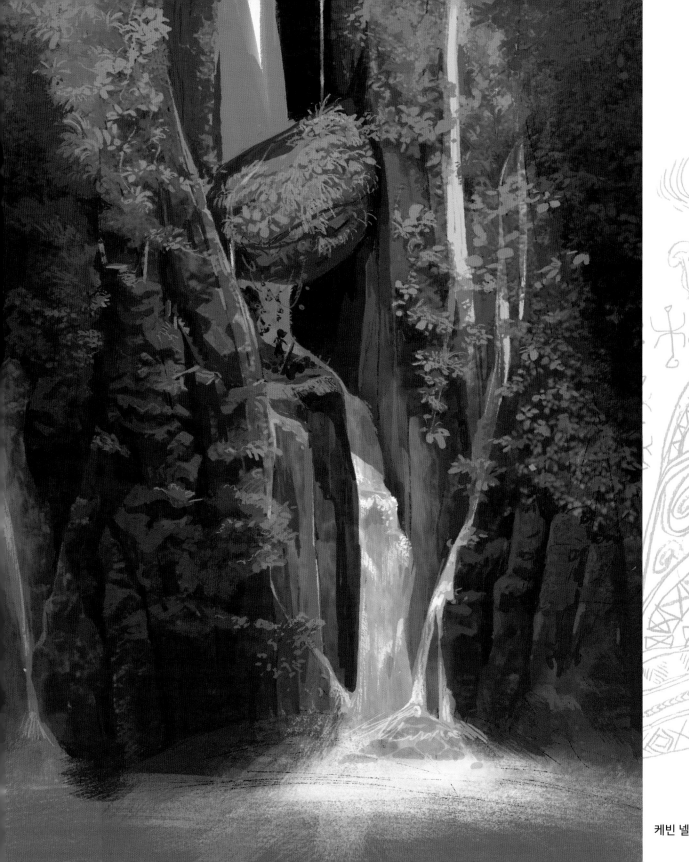

데이비드 우머슬리 | 디지털

앤디 하크니스 | 점토 조각, 디지털 덧칠

케빈 넬슨 | 디지털

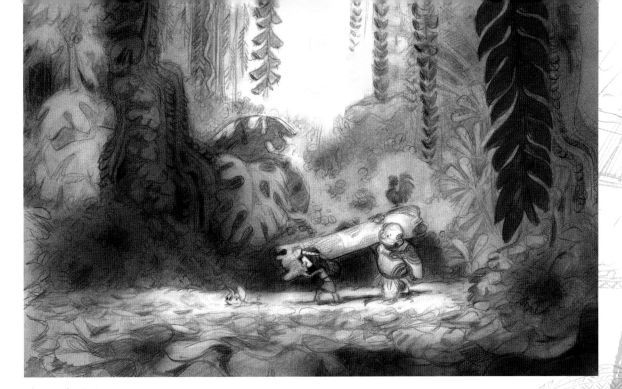

닉 오르시 | 흑연

마우이의 섬은 바다 한가운데에 있는 황량한 바위섬이다. 마치
알카트라즈(Alcatraz: 교도소로 쓰였던 건물만 우뚝 선 샌프란시스코 연안의
작은 바위섬) 같다. 섬 가까이에는 아무것도 찾아볼 수 없고, 섬의
크기가 너무 작아서 구름 배경을 넣을 필요도 없다. 다만 마우이가
폭풍을 피할 수 있는 동굴이 하나 있을 뿐이다.

— 앤디 하크니스, 환경아트디렉터

레이턴 히크먼 | 디지털

이언 구딩 | 디지털

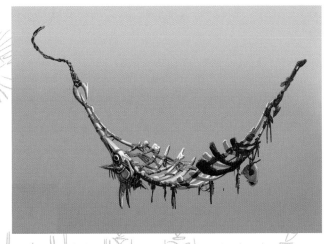

멜다드 아스반디 | 디지털

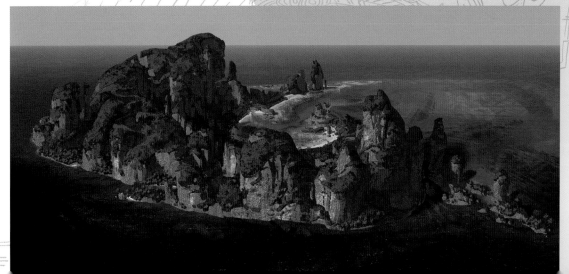

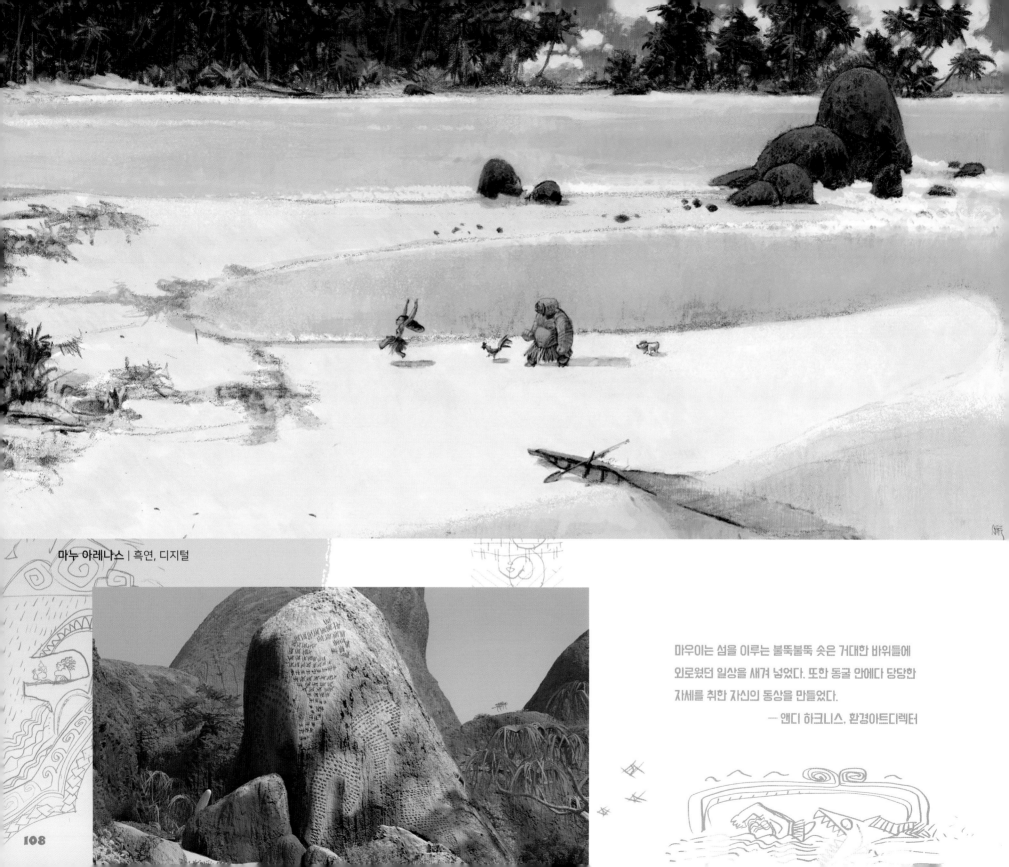

마누 아레나스 | 흑연, 디지털

마우이는 섬을 이루는 불뚝불뚝 솟은 거대한 바위들에
외로웠던 일상을 새겨 넣었다. 또한 동굴 안에다 당당한
자세를 취한 자신의 동상을 만들었다.

— 앤디 하크니스, 환경아트디렉터

마누 아레나스 | 흑연, 디지털

마누 아레나스 | 흑연, 디지털

판타지의
세계로

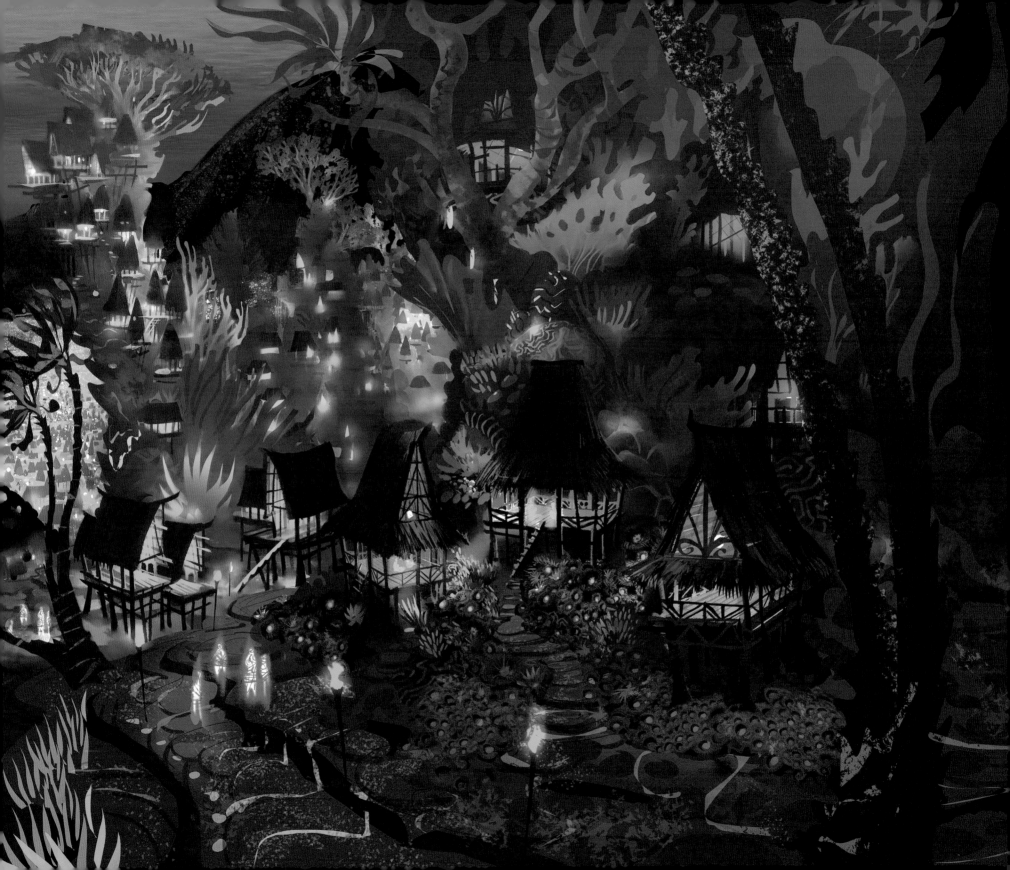

함께 광활한 바다로 떠난 모아나와 마우이는 판타지의 세계로 들어선다. 고향 섬에서만 지내던 모아나가 지금껏 한 번도 본 적 없는 세상으로 가게 된 것이다. 그곳에서 모아나는 다양한 초자연적인 존재와 마주치고 때로는 아주 우스꽝스러운 일을 겪기도 한다. 그런데도 마우이의 낚싯바늘 갈고리를 찾아주겠다는 모아나의 다짐은 굳건하다. 그래야만 마우이가 다시 한번 용암 괴물 테카와 맞서 싸우고, 그 자신이 1000년 전 훔쳐 갔던 어머니의 섬 테피티의 심장을 되찾을 수 있기 때문이다. 그럼으로써 부족 사람들이 강인한 항해자의 정체성을 되찾을 수 있다고 모아나는 확신한다.

모아나와 마우이가 만나는 첫 번째 판타지는 바로 작은 도깨비 카카모라다. 이 도깨비들은 솔로몬제도의 악령 이야기와 오세아니아 세계에 널리 알려진 신화의 등장인물들에서 영감을 얻어서 탄생했다. 그러나 이 영화에서 카카모라들은 월트 디즈니 애니메이션 특유의 모습으로 변화한다. 공동연출자 돈 홀이 말했다. "카카모라는 닥치는 대로 약탈하는 해적들입니다. 그들은 코코넛 갑옷으로 무장했고 인정사정없죠. 마치 영화 〈매드맥스, Mad Max〉의 전사들, 그렘린들과 조지 밀러의 다른 영화에 나오는 미치광이 캐릭터들을 혼합해놓은 것 같아요."

카카모라에서 간신히 벗어나자마자 모아나와 마우이는 더 큰 위기에 직면한다. 바다 밑 악령과 괴물의 세계인 랄로타이에 들어선 것이다. 그러나 모아나는 절대 물러서지 않는다. 왜냐하면 그 바다 밑, 사악한 수집가 타마토아의 소굴에 마우이의 갈고리가 있기 때문이다. 마우이의 갈고리는 그의 초인적인 힘의 원천이며, 무엇보다 어머니의 섬 테피티의 심장을 되찾는 데 꼭 필요하다. 그러나 랄로타이의 세계로 들어가려면 먼저 '불가능의 절벽'에 올라서 깊은 바다로 뛰어들어야만 한다.

랄로타이는 고대 폴리네시아 언어로 '바다 밑'이란 의미가 있다. 모아나와 마우이가 랄로타이를 찾아가기 힘들었던 것처럼, 시각개발팀에게도 랄로타이를 형상화하는 것은 신비롭고 까다로우며 힘든 작업이었다. 프로덕션디자이너 이언 구딩은 말했다. "우리는 많은 태평양 섬사람들에게 바다 밑 세상은 어떻게 생겼을 것 같으냐고 물었어요. 그런데 우리가 만났던 모든 섬사람들의 의견이 분분했죠."

해저 세계에 대해서 알려진 것이 거의 없었기 때문에 이언과 환경아트디렉터 앤디 하크니스 그리고 그의 팀은 그들 나름의 해저 세계를 디자인하기로 했다. "론 클레멘츠와 존 머스커 감독은 우리가 제안한 물방울 형태를 마음에 들어 했어요. 그 안에서 하늘을 올려다보면 물이 위로 흐르는 거죠. 랄로타이는 언뜻 보면 아름다운 열대 정원 같지만 가까이 보면 작은 코코넛 나무같이 생긴 산호와 서관충(Tubeworm) 등 모두 바다 생물로 이루어졌죠. 그리고 신비롭고 독특한 해저 세계를 표현하고 싶어서 실제 바다 생물들에게 영향을 받은, 빛이 나는 생물체를 많이 이용했어요."

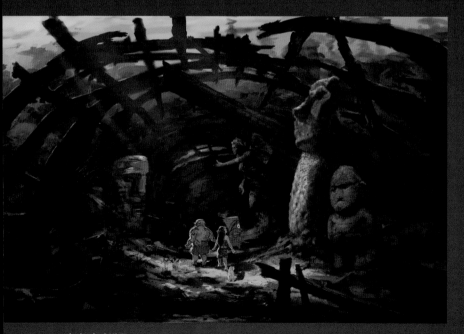

서니 아핀채퐁 | 디지털
110~111p: **제임스 핀치** | 디지털

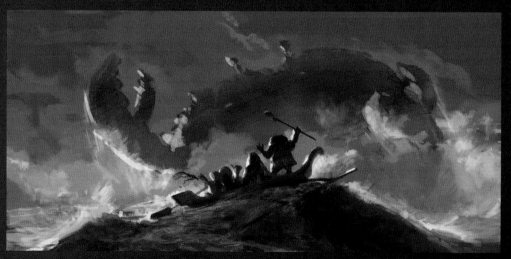

댄 쿠퍼 | 디지털

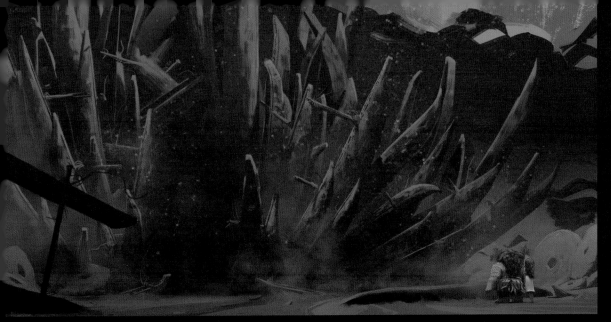

라이언 랑 | 디지털

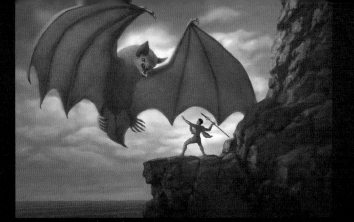

더그 볼 | 디지털

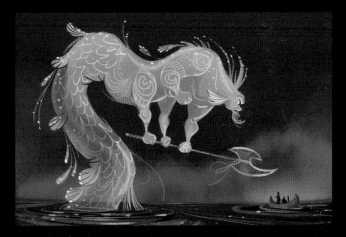

폰 비라순톤 | 디지털

랄로타이에 도착한 모아나와 마우이는 사악한 수집가 타마토아의 은신처에서 마우이의 잃어버린 갈고리를 찾아 헤맨다. 초기 디자인에서 타마토아는 오세아니아 신화에 나오는 머리 없는 거인 전사로 설정되어 있었다. 그러나 디자인팀은 최종적으로 자신들에게 영감을 준 화려한 코코넛 게를 타마토아의 디자인으로 결정했다. 이 디자인은 캐릭터 성격에도 영향을 미쳤다. 이언이 설명했다. "타마토아는 수집가예요. 뉴욕의 구겐하임미술관 같은 나선형의 조개껍데기 속에 살죠. 멋지고 희귀한 수집품들로 집을 장식했어요."

마침내 모아나와 마우이가 타마토아를 무찌르지만 그들 앞에 놓인 난관들은 첩첩산중이다. 그중 가장 큰 시련은 테카와의 만남이다. 막강한 용암 괴물 테카를 이겨야만 모아나가 꿈꾸던 최종 목적지 테피티에 다다를 수 있지만, 모아나와 마우이는 테카와 만나는 것을 두려워한다. 테카가 특히 더 두려운 이유는 그녀가 이전에 마우이를 이겼기 때문이다. 사실 테카는 마우이에게서 마법의 갈고리를 빼앗고 그를 작은 외딴섬에 고립시킨 장본인이다.

화산을 의인화한 테카는 무시무시하지만 따뜻한 면도 보이는 존재다. 이런 테카를 디자인하는 것은 이미 다른 엄청난 디자인적 도전들로 가득 찬 팀에게는 또 다른 시련이었다. "테카는 이 영화에서 가장 디자인하기 힘든 캐릭터였어

요. 엄청난 특수 효과 작업이 필요했어요"라고 캐릭터아트디렉터 빌 샵은 회상하며 말했다.

모아나는 어머니의 섬 테피티의 잃어버린 심장을 되돌리기 위해서 목숨을 걸고 테카와 싸운다. 테피티의 디자인은 영화에서 가장 중요한 부분이었다. 테피티는 모든 섬의 어머니처럼 보여야 했고 수많은 절경 속에서도 두드러지게 환상적인 아름다움을 지녀야 했다. 동시에 지질학적으로도 실존 가능한 섬의 형태를 보여야 했다. 앤디는 말했다. "간단히 말해서 우리는 테피티를 가장 초록이 무성하고, 가장 아름다운 섬으로 만들고 싶었어요." 이언이 앤디의 말에 설명을 보탰다. "그래야지 관객들이 모아나의 사명과 목표에 재빨리 감정이입을 할 수 있으니까요."

카카모라

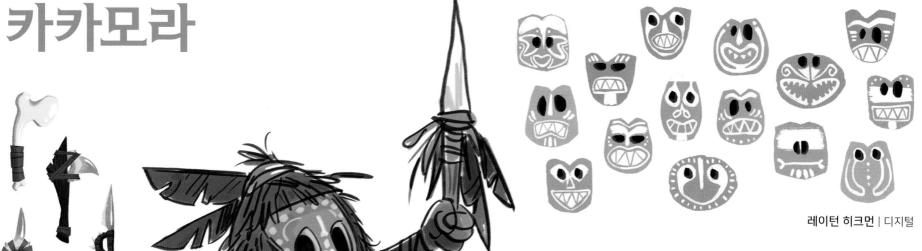

레이턴 히크먼 | 디지털

빌 샵 | 디지털

레이턴 히크먼 | 디지털

카카모라는 오세아니아의 신화에서 영감을 얻었지만 디자인과 스토리가 전개되면서 월트 디즈니 애니메이션만의 독특한 캐릭터가 되었다. 닥치는 대로 약탈하는 해적인 카카모라는 망망대해에서 모아나와 마우이를 기습 공격한다. 스토리팀장 데이비드 피멘텔이 말했다. "처음에는 카카모라를 파티를 좋아하는 귀여운 캐릭터로 디자인하려고 생각했어요. 하지만 결국엔 무슨 일이 있어도 갖고 싶은 것을 손에 넣고 마는 사나운 전사들로 탈바꿈했어요."

"캐릭터아트디렉터 빌 샵이 카카모라들을 코코넛으로 디자인하면 어떠냐는 아이디어를 냈어요." 프로덕션디자이너 이언 구딩은 회상했다. "카카모라를 코코넛으로 디자인하고 보니, 신화적인 존재와는 너무 거리가 멀게 느껴져서 결국은 사람처럼 묘사하게 된 거죠. 그래서 카카모라를 코코넛 자체가 아니라 코코넛 갑옷을 입은 존재로 설정하자는 의견이 제시됐던 거죠." 빌은 그 결정 이면에 감춰진 생각을 설명했다. "오싹하게 생긴 작은 사람들이 주위를 뛰어다닌다면 정말 무서울 것 같았어요. 그래서 저는 재미를 가미하고 싶었던 거죠. 스토리아티스트 브라이언 케싱어와 저는 무서우면서도 귀여운 카카모라를 디자인하기 위해서 무척 노력했답니다."

카카모라는 코코넛 갑옷 뒤에 얼굴을 숨기고 있고, 전투에 앞서 얼굴에 무서운 그림을 그리거나 북을 치는 것만이 유일한 대화 수단이었기 때문에 애니메이터들은 카카모라를 보다 더 활기차게 표현하고 싶었다. 카카모라 캐릭터의 만화 같은 스타일을 희석하기 위해서 애니메이터들이 손으로 그리는 고전적인 기법을 이용했다고 애니메이션팀장 에이미 로슨 스미드는 말했다. "애니메이터 랜디 헤이콕은 카카모라 캐릭터를 풍부하게 표현하기 위해서 수작업을 이용했어요. 예를 들어서, 카카모라들이 음식을 먹거나 코코넛 껍질 속으로 숨는 모습 등을 직접 손으로 그려봤죠. 정말 그들을 재미있게 표현하고 싶었어요."

카카모라는 자기들 모습만큼이나 독특한 배로 항해한다. 정확히 말하면 그들의 배라는 것은 코코넛 껍데기 또는 떠다니는 나무 등 아무거나 손에 닿는 재료로 만든 '떠 있는 섬 덩어리'라고 할 수 있다. 그렇다 보니 아주 기괴한 모습이 되었다고 환경아트디렉터 앤디 하크니스는 말했다. "카카모라의 섬들은 슈스 박사(Dr. Seuss: 어린이용 그림책을 많이 지은 미국의 작가이자 만화가)의 만화 느낌이 납니다. 마치 텔레비전 쇼 〈Hoarders〉(병적으로 물건을 수집하고 쌓아두는 사람들을 다룬 미국의 리얼리티 쇼)에 나오는 것을 혼합한 것 같아요."

카카모라들이 어떻게 섬을 배로 삼아서 항해하는지 알아보기 위해서 관련 팀은 다시 한번 코코넛을 참조했다. "코코넛에서 때때로 싹이 트는데, 이것이 높이 자라면 돛을 매달 수 있는 돛대가 됩니다"라고 이언은 설명했다. 결론적으로 말해서, 카카모라의 섬은 그들과 상당히 닮았다. 이언의 말마따나 "아주 기괴하고 비현실적이지만 재미있는 것"이 된 것이다.

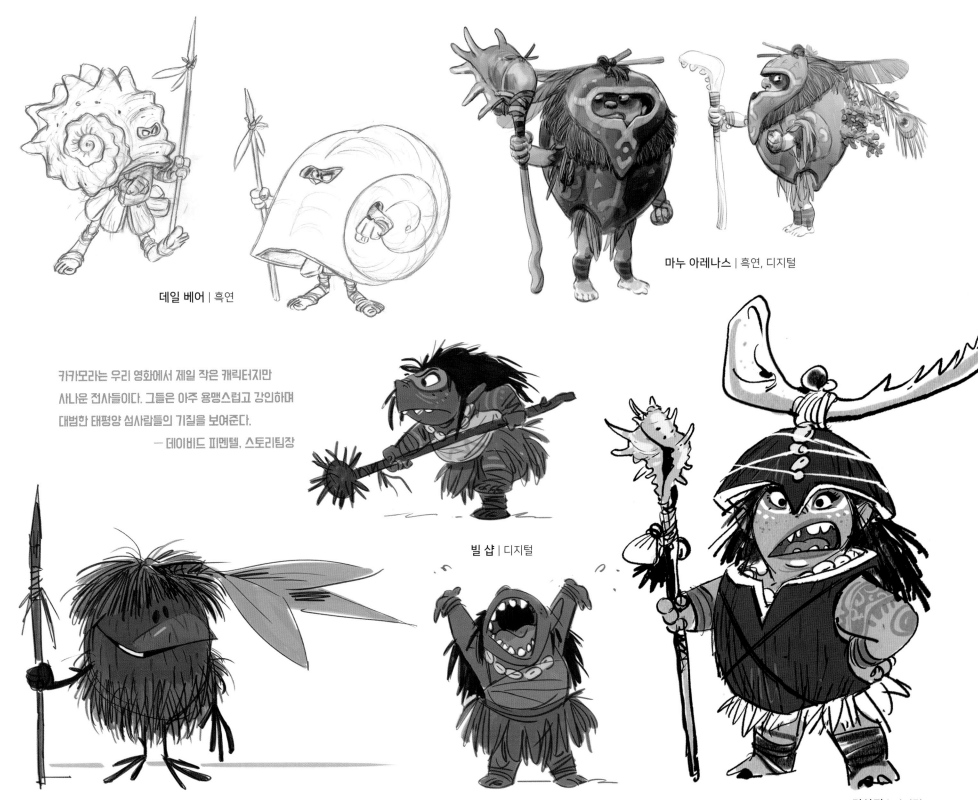

데일 베어 | 흑연

마누 아레나스 | 흑연, 디지털

카카모라는 우리 영화에서 제일 작은 캐릭터지만
사나운 전사들이다. 그들은 아주 용맹스럽고 강인하며
대범한 태평양 섬사람들의 기질을 보여준다.
— 데이비드 피멘텔, 스토리팀장

빌 샵 | 디지털

빌 샵 | 디지털

김상진 | 디지털

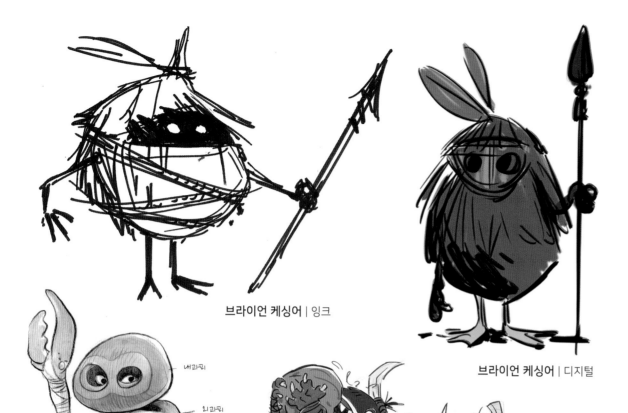

브라이언 케싱어 | 잉크

브라이언 케싱어 | 디지털

마누 아레나스 | 흑연, 잉크

내 과피
외 과피
중 과피

빌 샵 | 디지털

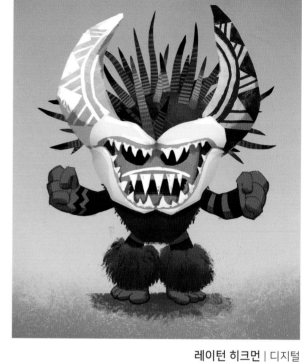

레이턴 히크먼 | 디지털

스토리상 2부가 시작될 즈음에 카카모라들이 등장한다. 그래서 그들을 무섭기보다는 재미있게 표현했다. 하지만 위험한 존재라는 느낌은 그대로 살리고 싶었다!

— 크리스 윌리엄스, 공동연출자

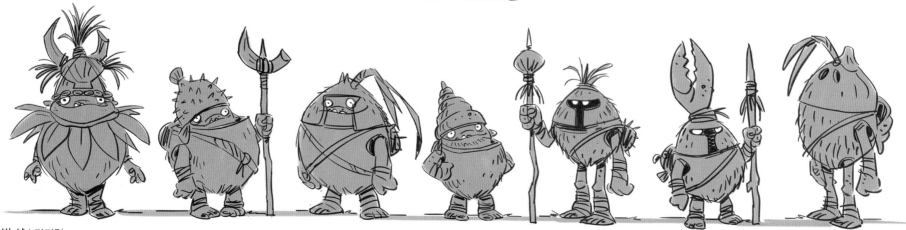

빌 샵 | 디지털

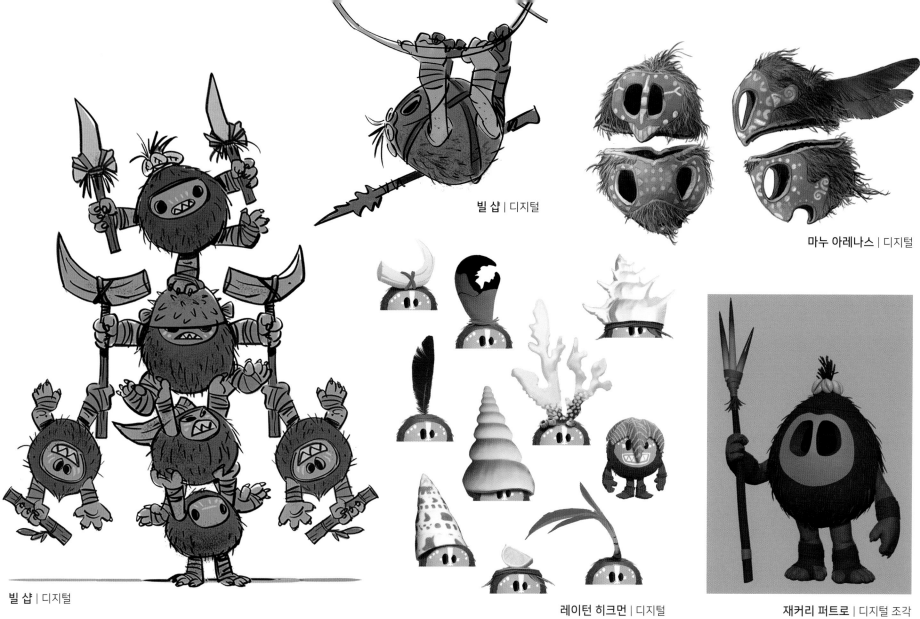

빌 샵 | 디지털

마누 아레나스 | 디지털

빌 샵 | 디지털

레이턴 히크먼 | 디지털

재커리 퍼트로 | 디지털 조각

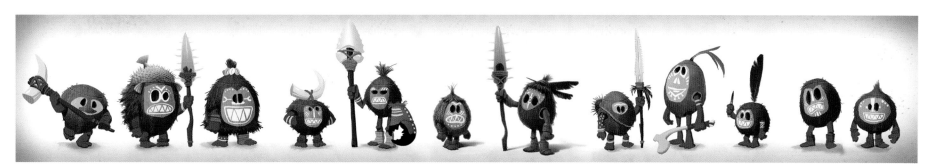

레이턴 히크먼 | 디지털

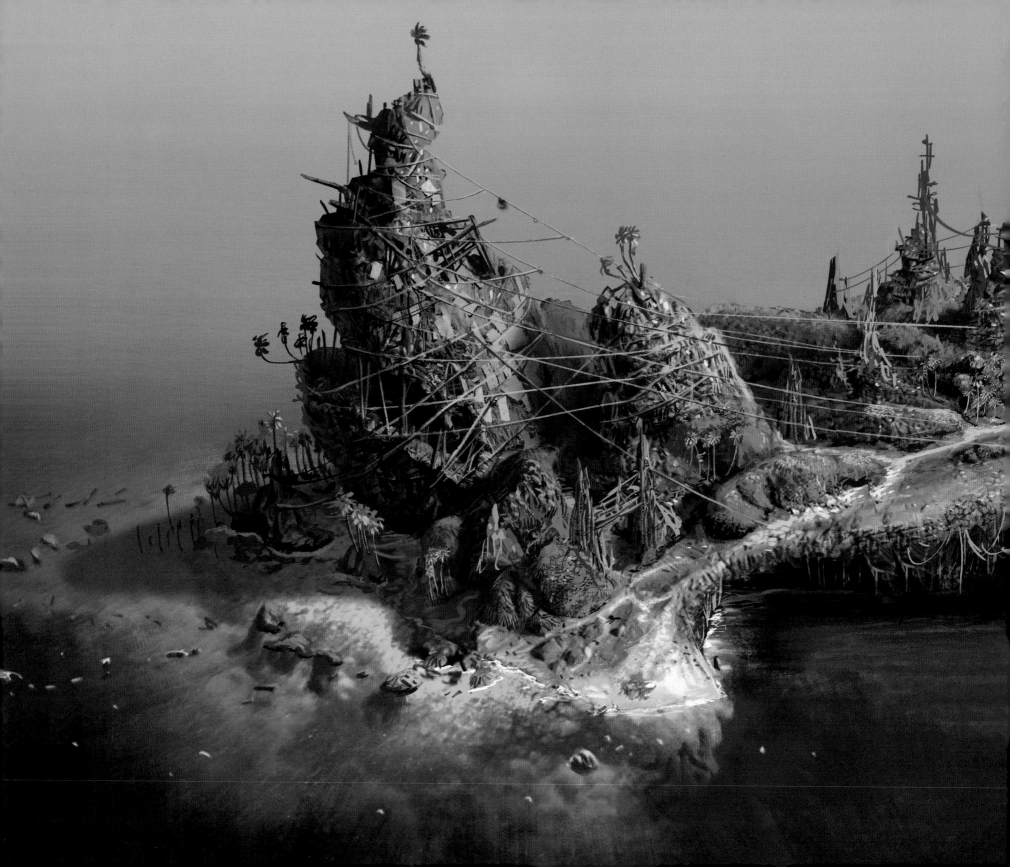

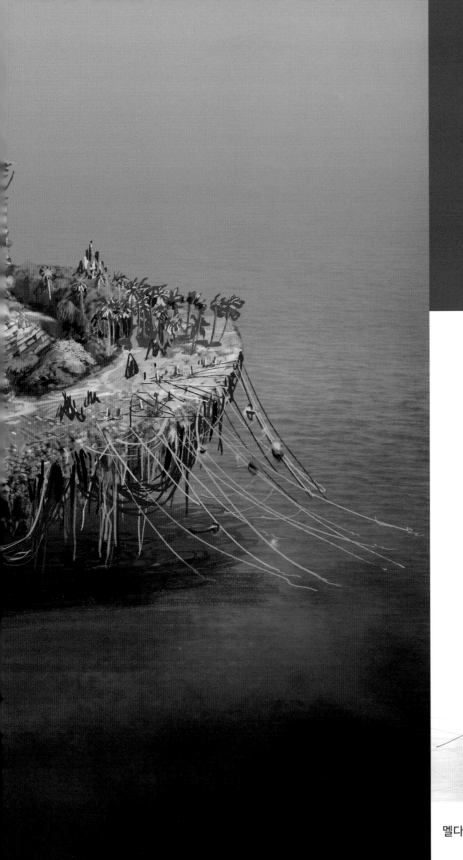

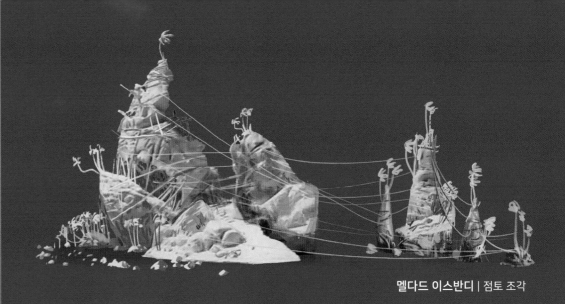

원래 카카모라들은 기울어진 큰 섬에 살았다. 섬은
반쪽만 물 위로 나와 있는데, 마치 한쪽으로 물건을
가득 쌓아서 무게가 쏠린 것처럼 기울어졌다.
— 앤디 하크니스, 환경아트디렉터

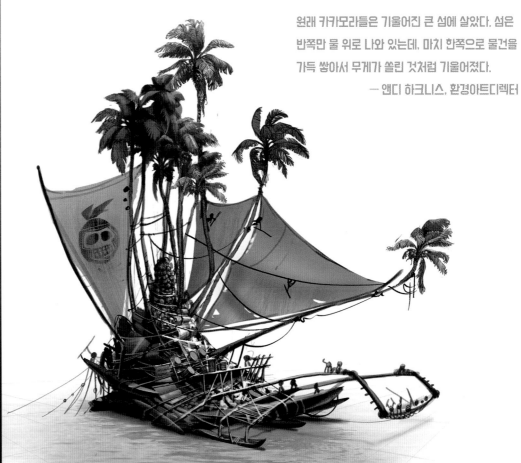

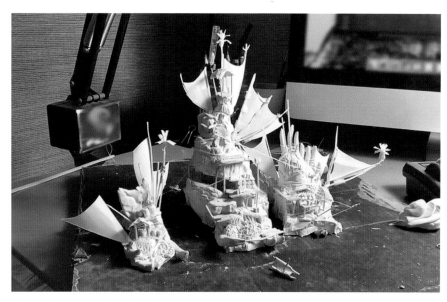

카카모라들이 코코넛 갑옷을 입으니, 우리는 그들이 사는 섬을
수많은 코코넛이 엮여 만들어진 섬으로 설정하게 되었다.
카카모라들은 오랫동안 코코넛을 엮었으며 지금도 계속 코코넛을
엮고 있다.

— 이언 구딩, 프로덕션디자이너

멜다드 이스반디 | 점토, 종이, 이쑤시개 조각

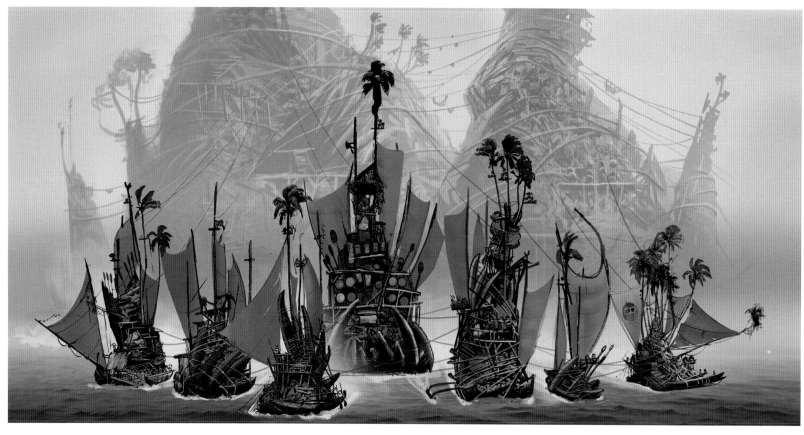

멜다드 이스반디 | 디지털

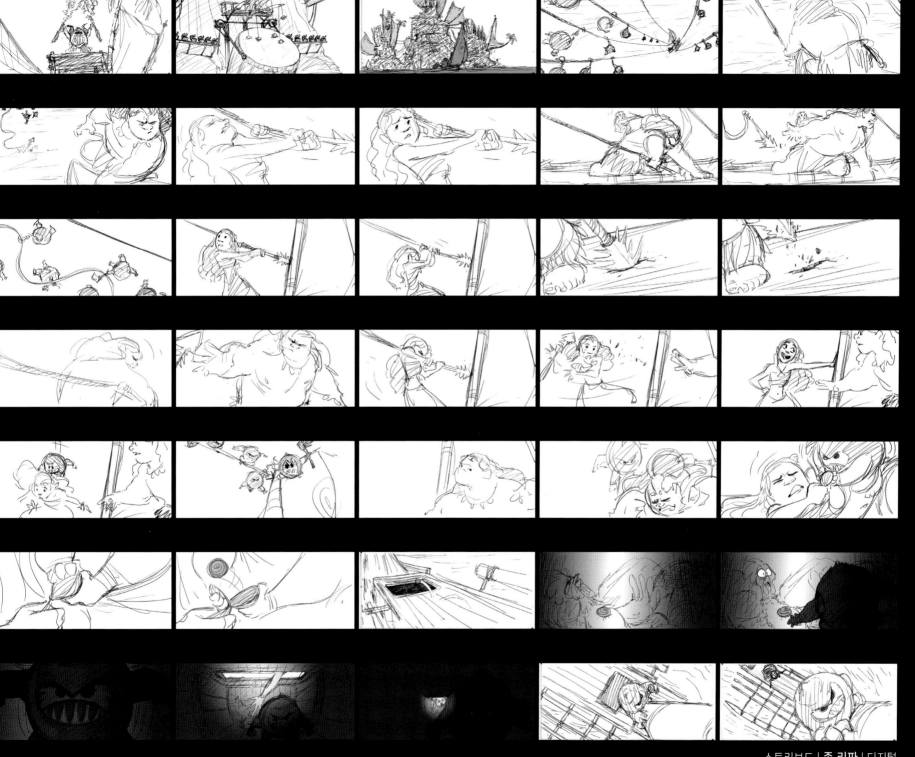

랄로타이로의 여정

최종 디자인을 결정하기까지 오랜 시간이 걸린, 영화 속에서 가장 신비로운 배경 중 하나는 랄로타이의 세계다. 바다 밑 무대는 스토리 초기에는 조상들의 영혼이 머무는 장소로 표현되다가 나중에는 모아나가 싸워야 하는 무시무시한 수중 괴물들의 세계로 전개된다. 이런 세계가 어떤 모습일지 알아내는 것은 결코 쉬운 일이 아니었다. 시각개발아티스트 리사 킨은 당시를 이렇게 회상했다. "해저 세계의 조사를 위해 문화 컨설턴트팀에게 물었을 때 그 세계가 어떻게 생겼는지 정확히 아는 사람은 아무도 없었어요. 단지 그곳이 아름답고 실제보다 크며 상당히 신비롭다는 말이 전부였어요."

리사는 이어서 설명했다. "랄로타이의 건축양식과 조명에 대해서 더 말하자면, 우리는 섬에서 볼 수 있는 현무암으로 형성된 바위와 깊은 바다의 빛나는 해양식물에서 영감을 얻었어요. 수중 세계는 바다 밑 산호초처럼 설계했어요. 영혼들은 깊은 바다 밑으로 내려가서 지상의 섬에서 했던 대로 집을 지어요. 그런데 해저 세계에서는 빛이 바닥에서부터 비쳐서 초자연적인 세계 같은 분위기를 자아내지요. 조금 이상하면서도 아늑한 느낌이에요."

앞서 언급했던 것처럼, 모아나는 해저 세계에서 조상들을 만난다. 그들은 꼭 필요한 순간에 나타나서 깊은 바다에 빠진 모아나를 구해줄 뿐만 아니라 바다처럼 깊은 절망에서도 끌어 올린다. 스토리아티스트 데이비드 데릭이 그 장면을 그림으로 시연했다.

스토리팀장 데이비드 피멘텔은 당시를 회상하며 말했다. "처음으로 눈물이 핑 돌던 순간이었어요. 그런 영적인 유대감은 영화가 시작되면서부터 줄곧 느껴졌어요. 그래서 저는 우리 영화에서 어느 정도의 깊이까지 그 감정을 다룰 것인가를 고민했죠."

모든 팀원들이 섬에서 봤다고 한 자연 형성물들 중에는
현무암으로 만들어진 기둥같이 생긴 것들이 있었다.
나는 그것들을 악보의 음표들처럼 한데 모은 다음
여러 조각으로 나눠서 계단을 만들었다.
― 케빈 넬슨, 시각개발아티스트

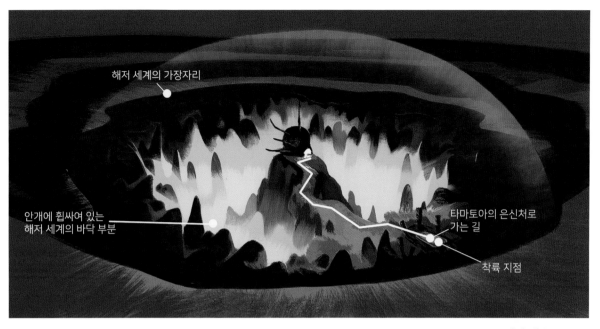

케빈 넬슨 | 디지털

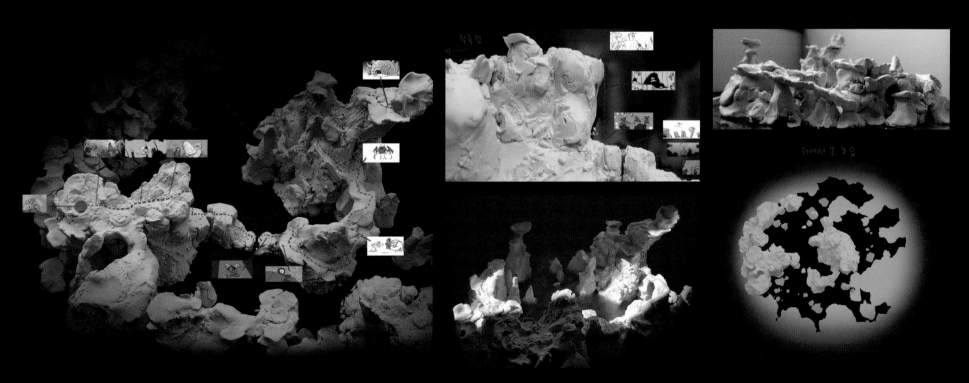

앤디 하크니스 | 점토 조각

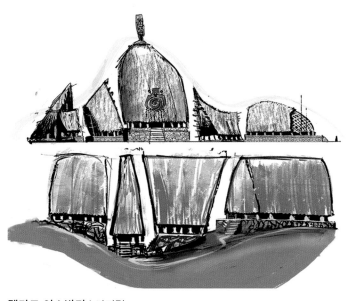

멜다드 이스반디 | 디지털

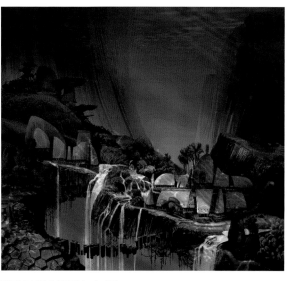

멜다드 이스반디 | 디지털

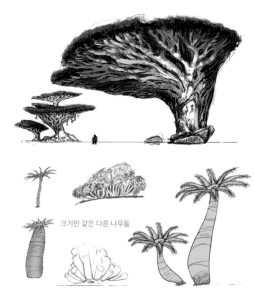

크기만 같은 다른 나무들

멜다드 이스반디 | 디지털

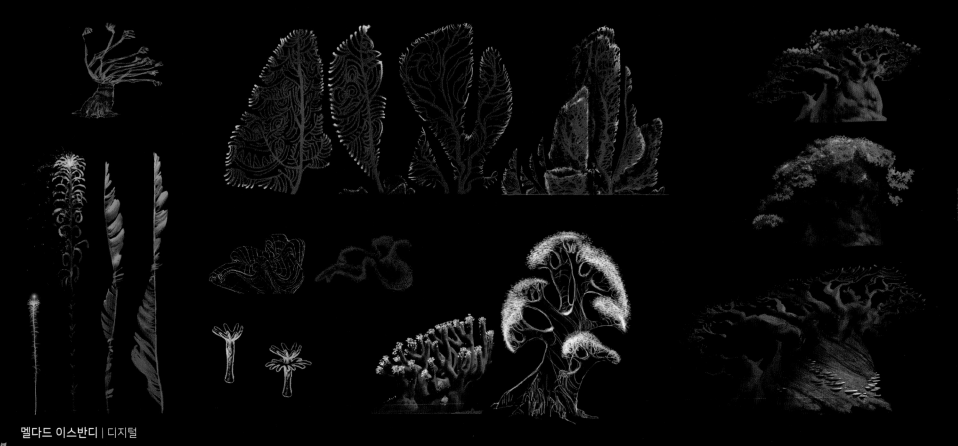

멜다드 이스반디 | 디지털

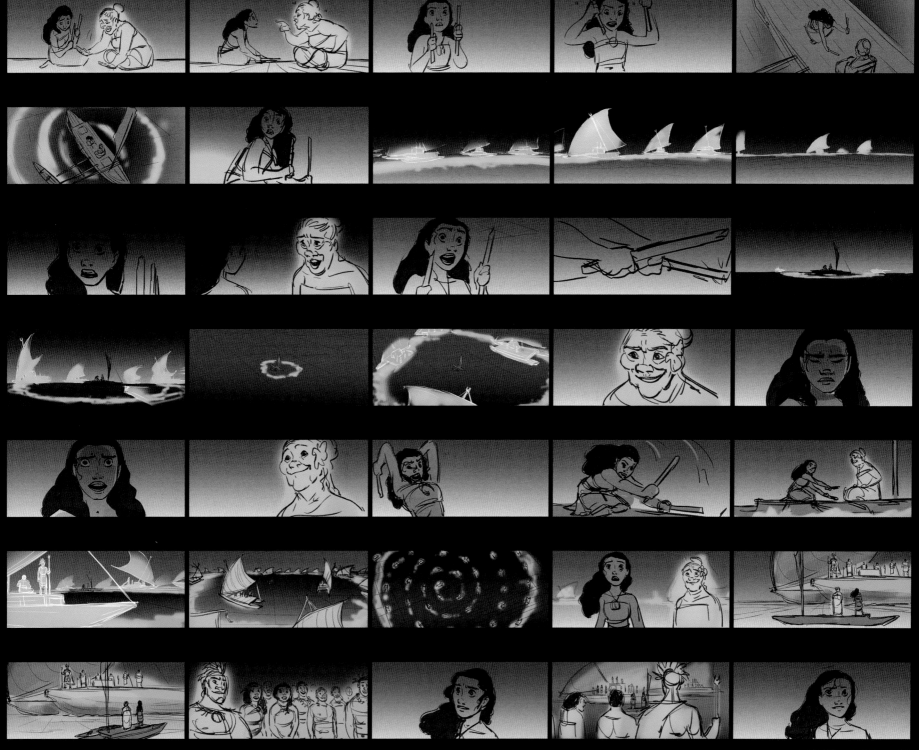

스토리보드 | 데이비드 데릭 | 디지털

불가능의 절벽

'불가능의 절벽'은 포화도가 낮은 옅은 회색이다. 그러다가 모아나와
마우이가 바다로 뛰어들 때 색깔에 커다란 변화가 생긴다. 그것은
마치 앞으로 다가올 일을 암시하듯이 은은히 빛난다.

— 앤디 하크니스, 환경아트디렉터

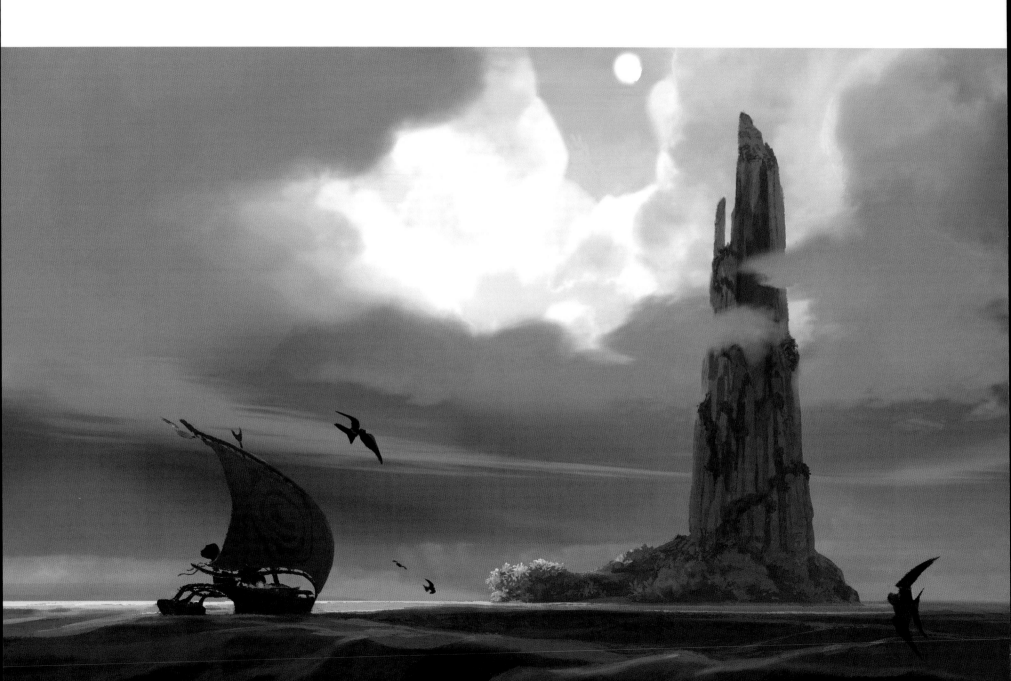

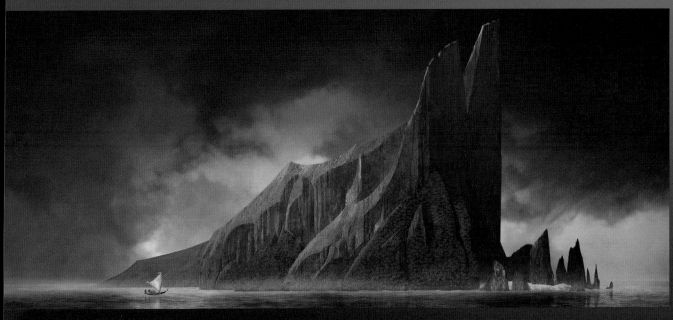

데이비드 우머슬리 | 디지털

멜다드 이스반디 | 점토 조각, 디지털 덧칠

모아나와 마우이가 랄로타이를 향해 뛰어내리는 '불가능의 절벽'은 섣불리 들어갈 수 없는 웅장한 대문처럼 신비스러워야 했다. 그러면서 누구도 뛰어내리고 싶지 않게 무시무시해야 했다.

— 이언 구딩, 프로덕션디자이너

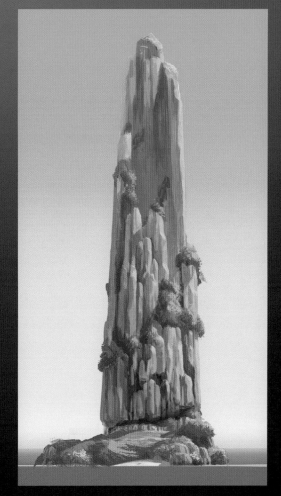

케빈 넬슨 | 디지털

케빈 넬슨 | 디지털

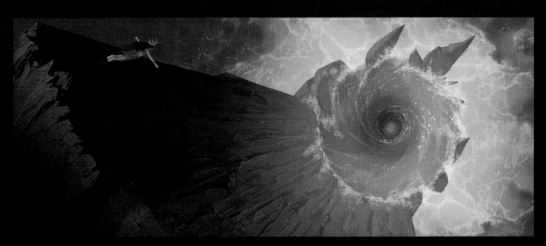

데이비드 우머슬리 | 디지털

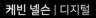

랄로타이

모아나와 마우이는 최종 목적지인 타마토아의 남빛 소굴에 이를 때까지 랄로타이의
여러 구역을 거쳐 간다. 산호에서 영감을 얻은 랄로타이는 오렌지색이 군데군데
두드러진 가운데, 파란색과 붉은색으로 이루어진 구역에서부터 곳곳에 초록색이
두드러진 채 전반적으로 오렌지색을 띠는 구역까지 다양한 색깔의 향연이 펼쳐진다.

— 앤디 하크니스, 환경아트디렉터

폰 비라순톤 | 디지털

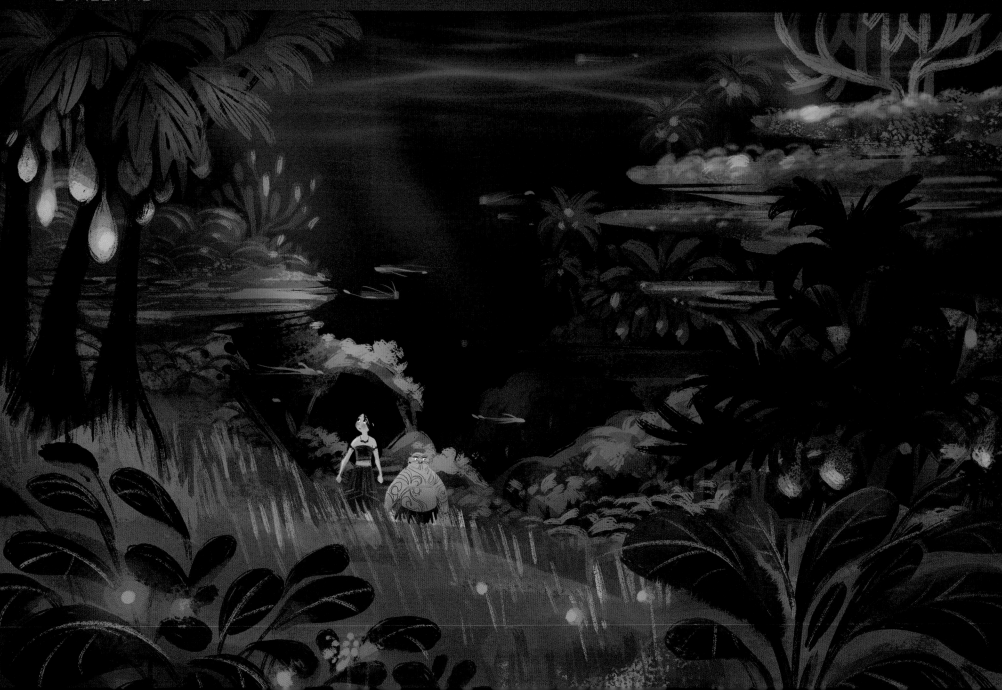

리사 킨 | 디지털

폰 비라순톤 | 디지털

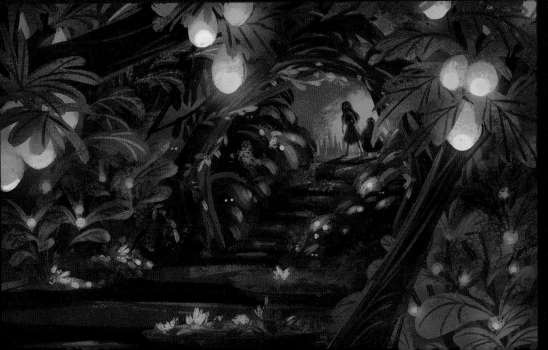

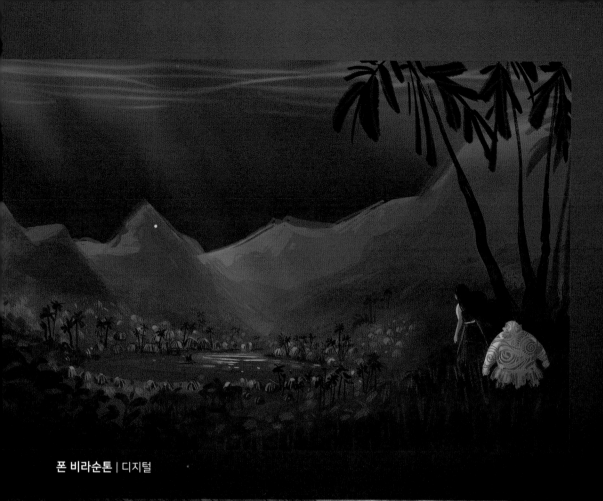

폰 비라순톤 | 디지털

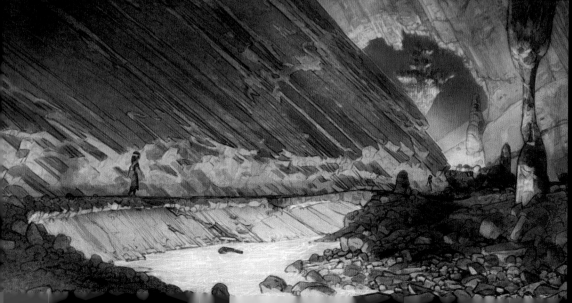

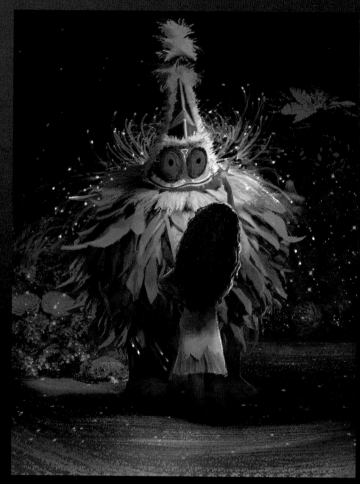

리사 킨 | 디지털

초기 스토리에서 모아나는 해저 세계의 적들로부터
마우이를 숨기기 위해서 옷을 입히고 식물들로 치장해
그를 변장시킨다.

— 리사 킨, 시각개발아티스트

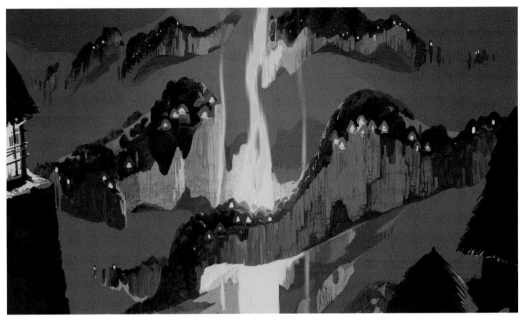

케빈 넬슨 | 디지털

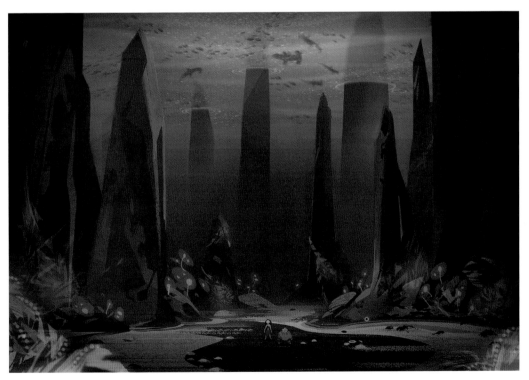

저스틴 크램 | 디지털

케빈 넬슨 | 디지털

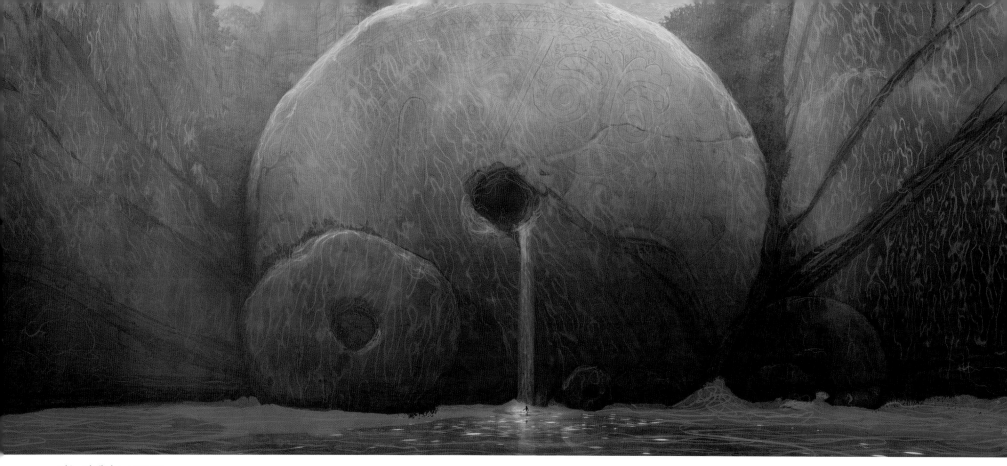

마누 아레나스 | 디지털

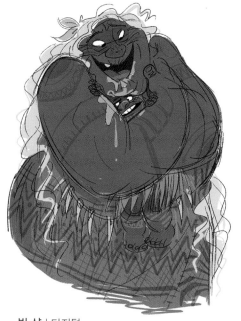

시각개발아티스트 마누 아레나스는
해저 세계로 들어서는 입구를 아주
매혹적으로 장식했다. 그리고 그 입구의
문지기는 바로 마우이의 할머니 히나다.
— 이언 구딩, 프로덕션디자이너

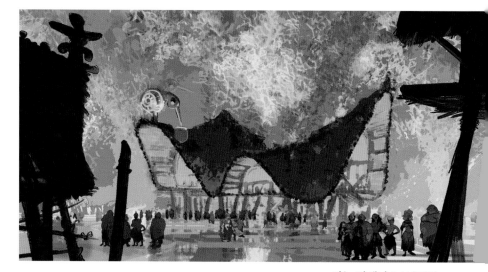

마누 아레나스 | 디지털

빌 샵 | 디지털

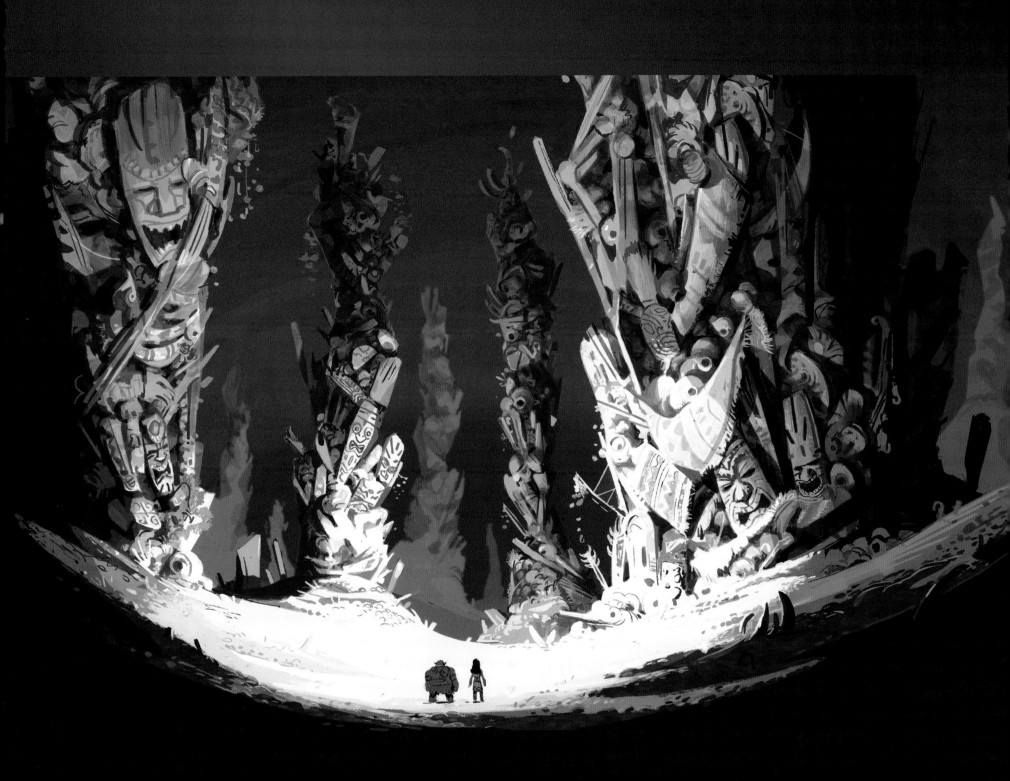

케빈 넬슨 | 디지털

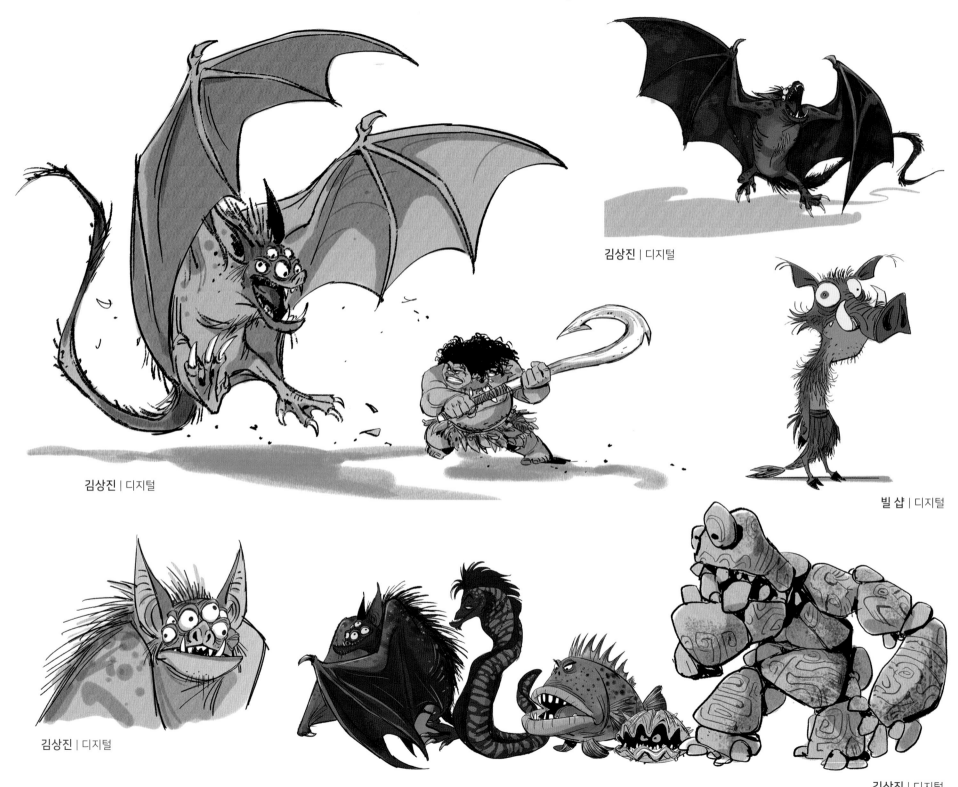

김상진 | 디지털

김상진 | 디지털

빌 샵 | 디지털

김상진 | 디지털

김상진 | 디지털

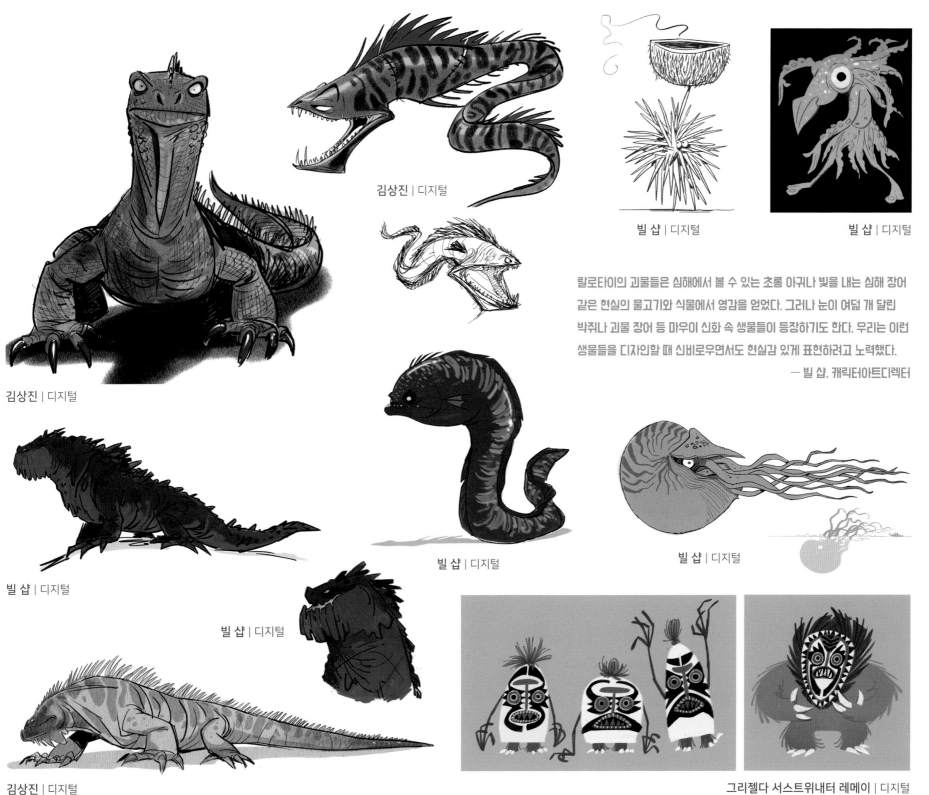

김상진 | 디지털

김상진 | 디지털

빌 샵 | 디지털

빌 샵 | 디지털

빌 샵 | 디지털

빌 샵 | 디지털

빌 샵 | 디지털

빌 샵 | 디지털

칼로타이의 괴물들은 심해에서 볼 수 있는 초롱 아귀나 빛을 내는 심해 장어 같은 현실의 물고기와 식물에서 영감을 얻었다. 그러나 눈이 여덟 개 달린 박쥐나 괴물 장어 등 마우이 신화 속 생물들이 등장하기도 한다. 우리는 이런 생물들을 디자인할 때 신비로우면서도 현실감 있게 표현하려고 노력했다.
— 빌 샵, 캐릭터아트디렉터

그리젤다 서스트위내터 레메이 | 디지털

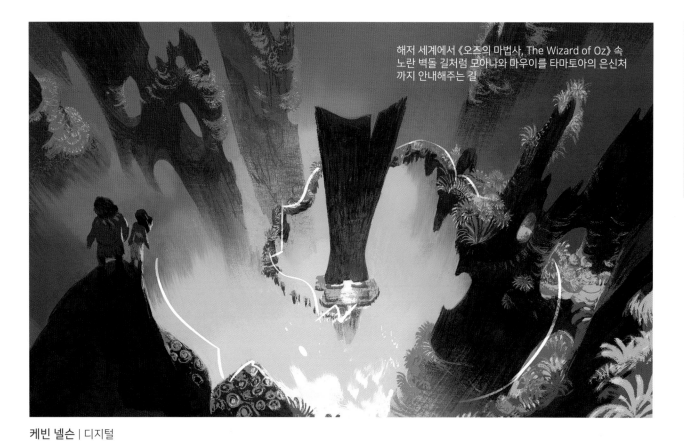

해저 세계에서 《오즈의 마법사, The Wizard of Oz》 속
노란 벽돌 길처럼 모아나와 마우이를 타마토아의 은신처
까지 안내해주는 길

케빈 넬슨 | 디지털

케빈 넬슨 | 디지털

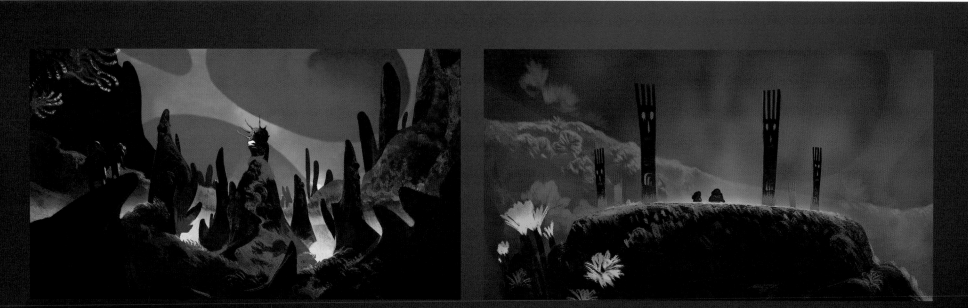

케빈 넬슨 | 디지털

케빈 넬슨 | 디지털

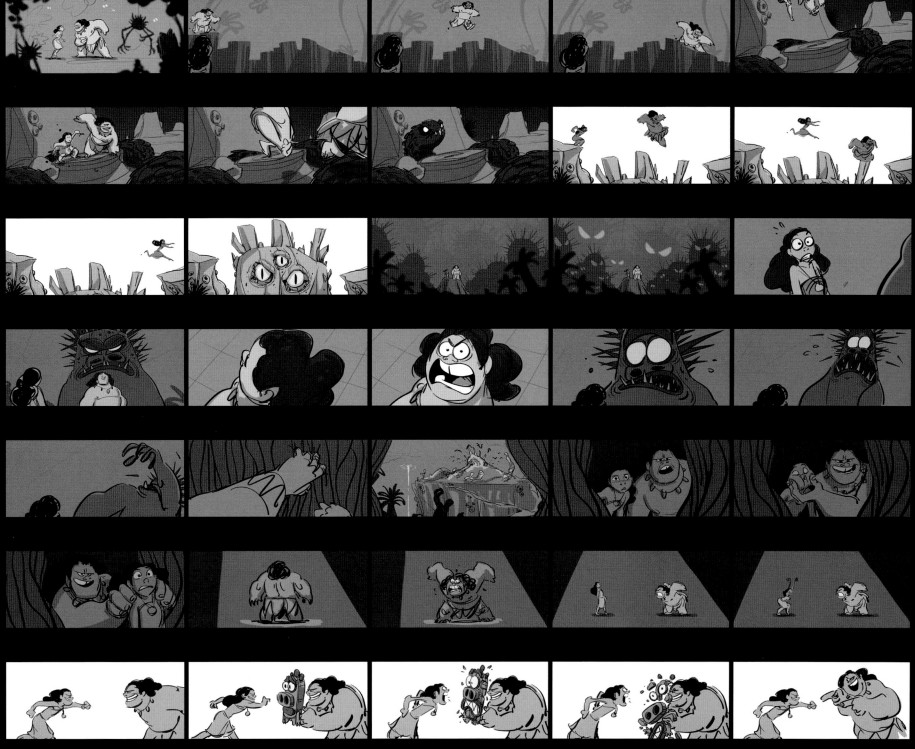

타마토아

타마토아는 코코넛 게다. 거대하고 무시무시하게 생겼으며
코코넛을 깨부술 정도로 강하다. 코코넛 게는 성체가 되면 자신의
조개껍데기에서 나와서 새로운 조개껍데기를 찾아야 한다.
여기서 영감을 얻어 타마토아는 수집가로 설정되었다.
타마토아는 마치 새 돈처럼 반짝반짝 멋지고 화려하지만,
단언컨대 맛이 없다.

— 빌 샵, 캐릭터아트디렉터

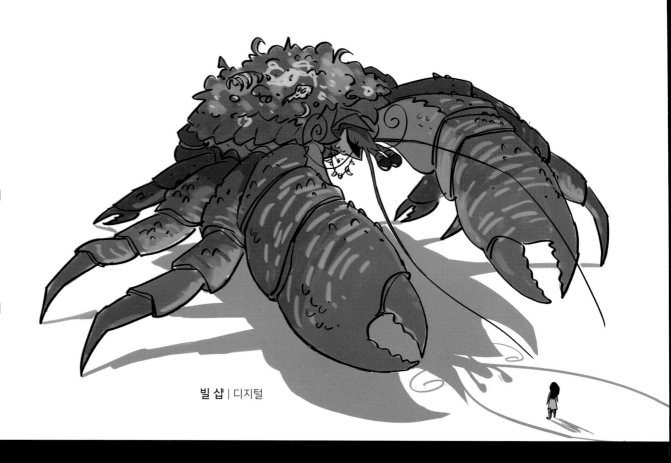

빌 샵 | 디지털

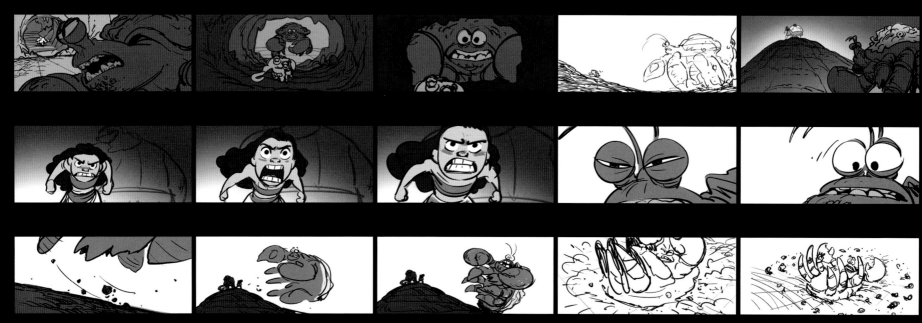

스토리보드 | **노먼드 레메이** | 디지털

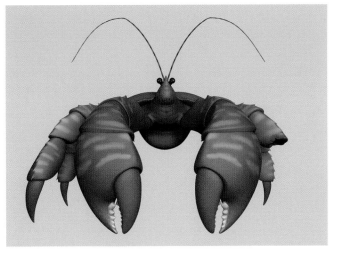

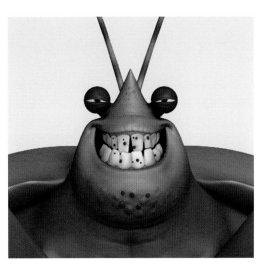

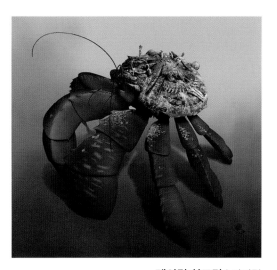

알레나 운텐 토틀 | 디지털 조각

알레나 운텐 토틀 | 디지털 조각

레이턴 히크먼 | 디지털

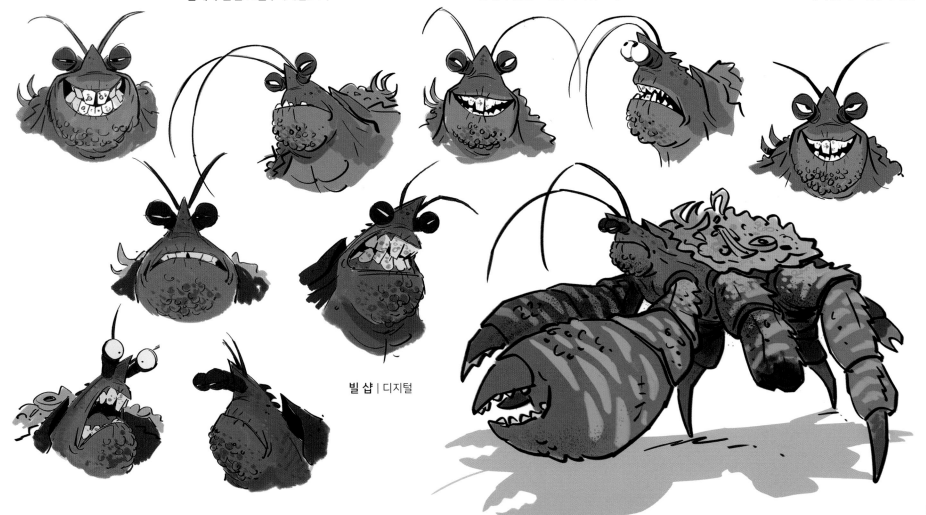

빌 샵 | 디지털

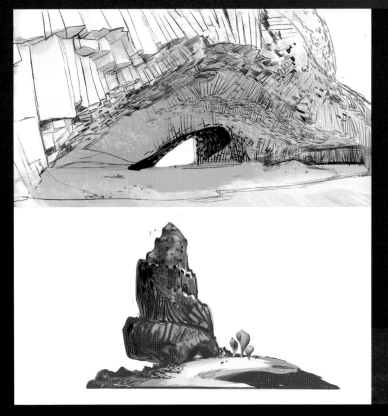

멜다드 이스반디 | 디지털

멜다드 이스반디 | 디지털

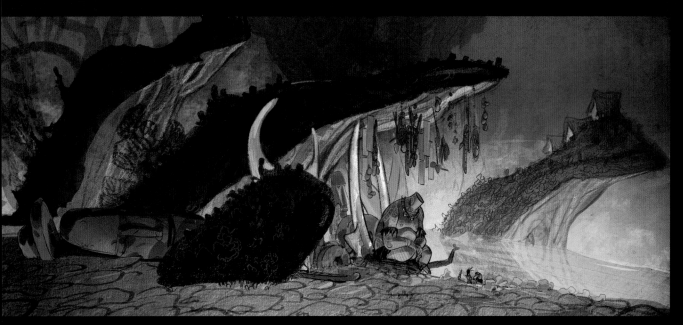

타마토아의 은신처는 진주층(Mother-of-Pearl:
조개껍데기 속 진주광택이 나는 얇은 층) 벽으로
둘러싸인 조개껍데기 속이다. 타마토아는 등과
은신처의 바닥을 온통 금으로 위장하고 있다가
갑자기 모습을 드러낸다.
— 앤디 하크니스, 환경아트디렉터

마누 아레나스 | 디지털

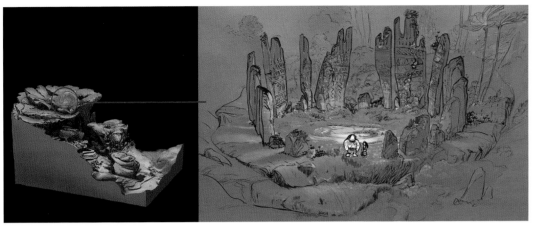

멜다드 이스반디 | 디지털

멜다드 이스반디 | 디지털

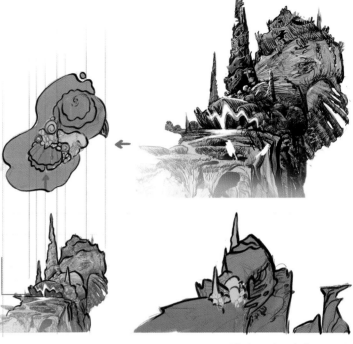

멜다드 이스반디 | 디지털

마누 아레나스 | 흑연, 잉크

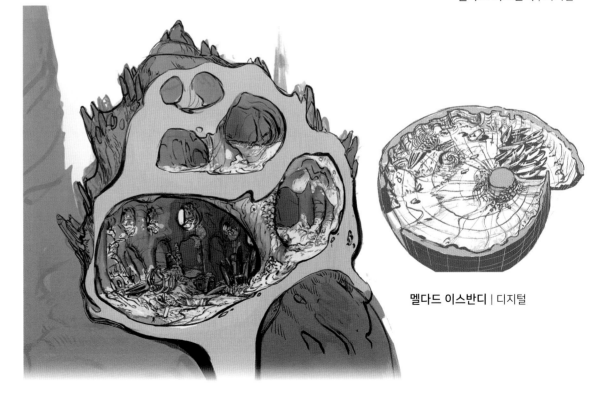

멜다드 이스반디 | 디지털

테카

제작진은 화산을 영화에서 가장 인상적인 캐릭터로 변신시키는 것이 야심 찬 기획인 동시에 시각개발팀, 효과팀, 애니메이션팀들 간의 특별한 협업이 필수 불가결하다는 사실을 처음부터 알고 있었다.

시각개발팀은 초기 디자인 콘셉트를 정하기 위해서 용암의 매력적인 특징을 연구하기 시작했다. 시각개발아티스트 케빈 넬슨은 당시를 회상했다. "처음부터 우리는 테카를 용암으로 디자인하려 했어요. 용암이 사악한 것은 아니지만 가까이서 본다면 정말 무섭잖아요. 끌리기는 하지만 아주 위험하죠!"

"용암은 독특한 캐릭터를 만드는 데 필요한 모든 매력적인 특징을 가지고 있지만 한편으로는 캐릭터의 연기를 산만하게 만들 수 있어요"라고 효과팀장 말론 웨스트는 말했다.

아티스트들은 용암 괴물을 움직이게 하는 실험을 시작하자마자 예견된 난관에 직면했다. 말론은 이 난관에 대해 설명했다. "애니메이터들은 분노에 찬 이 아름다운 여성에게 생명을 불어넣었어요. 그리고 곧바로 특수 효과를 써서 용암 괴물로 만들었어요. 그런데 테카를 진짜 용암으로 만든 것처럼 보이게 하는 동시에 애니메이터들이 원하는 움직임을 표현하기는 정말 힘들었어요."

"케빈 덕분에 테카 캐릭터를 처음부터 완전히 다시 생각하게 됐어요." 프로덕션디자이너 이언 구딩이 말했다. "케빈이 이런 제안을 했어요. 만약 용암으로 된 머리카락이 늘어져서 캐릭터가 연기하는 것을 방해한다면, 머리카락을 연기(Smoke)로 희미하게 처리하자는 겁니다. 그러니까 위로 피어오르는 연기로 테카의 머리카락을 대체하는 거죠. 연기가 얼굴을 가리지 않고 화면 밖으로 날아 올라가게 처리하면 되니까 우리가 신경 쓸 게 없는 거죠."

"케빈의 연기 디자인은 우리에게는 아주 큰 힘이 되었어요." 효과팀장 데일 마예다도 같은 의견이었다. "연기 디자인 덕분에 테카에게 화산과 용암의 모습을 확실히 입힐 수 있었어요. 그녀에게서 화산 연기가 뿜어져 나오면 얼굴과 손은 보이지만 몸은 잘 보이지 않아요. 덕분에 테카의 거대하고 웅장한 모습을 잘 표현할 수 있었죠."

이언 구딩 | 디지털

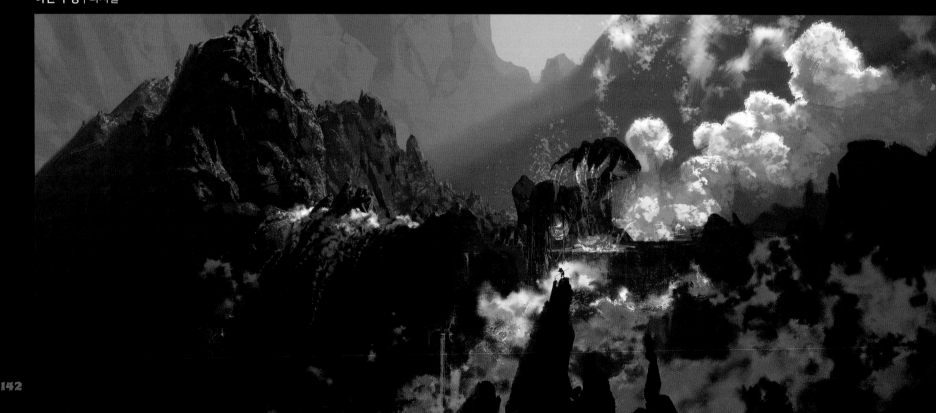

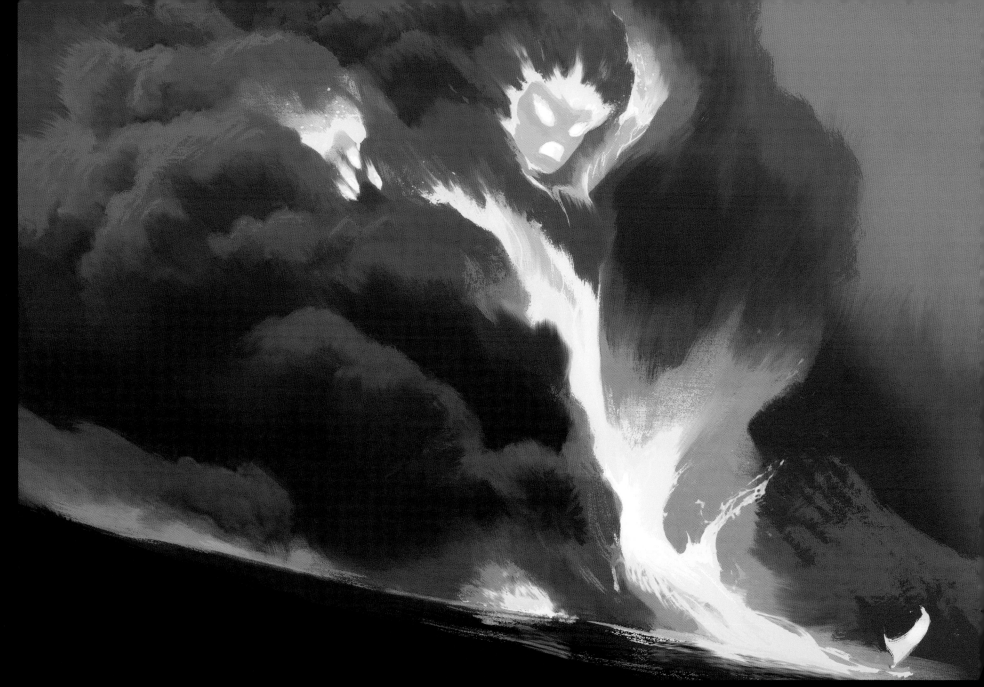

케빈 넬슨 | 디지털

화산 연기의 모양은 아주 특이하다. 엷거나 성글지
않으면서 꽃양배추 같은 정교한 꽃 모양을 자연스럽게
만들어낸다.

— 데일 마예다, 효과팀장

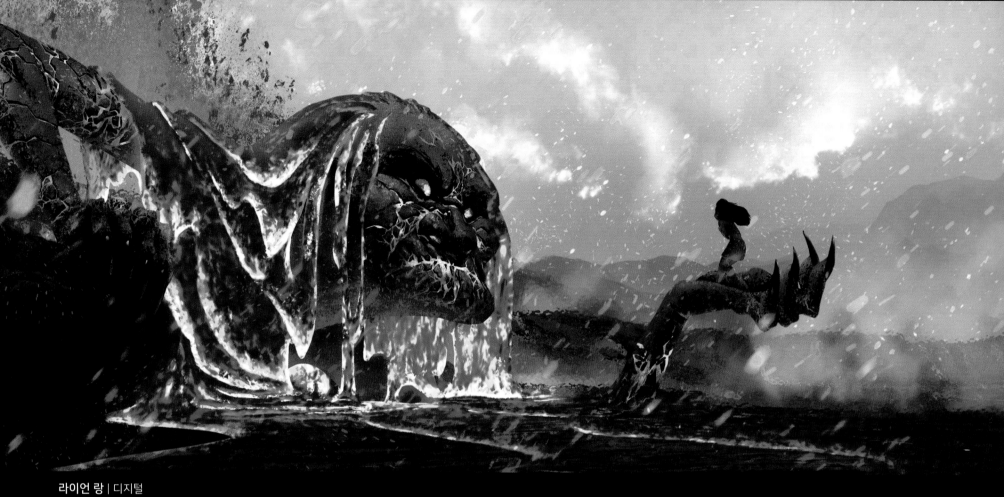

라이언 랑 | 디지털

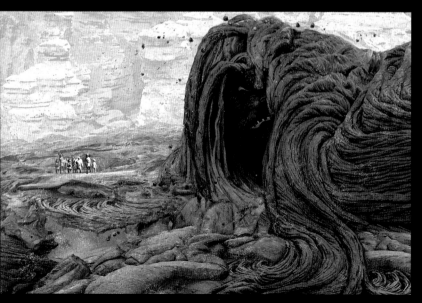

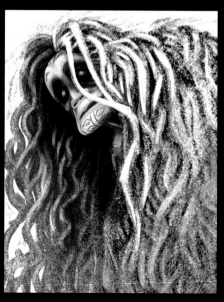

우리는 테카의 이목구비 비율을 조종해서
초자연적인 그녀의 모습을 표현했다. 테카는 여성의
얼굴을 가지고 있지만, 코가 위치할 공간이 별로
없고 눈과 입만 크게 보이는 단순하고 여윈
얼굴이다.

— 케빈 넬슨, 시각개발아티스트

수 니컬스 머셔라우스키 | 디지털

수 니컬스 머셔라우스키 | 디지털
145p: 이언 구딩 | 디지털

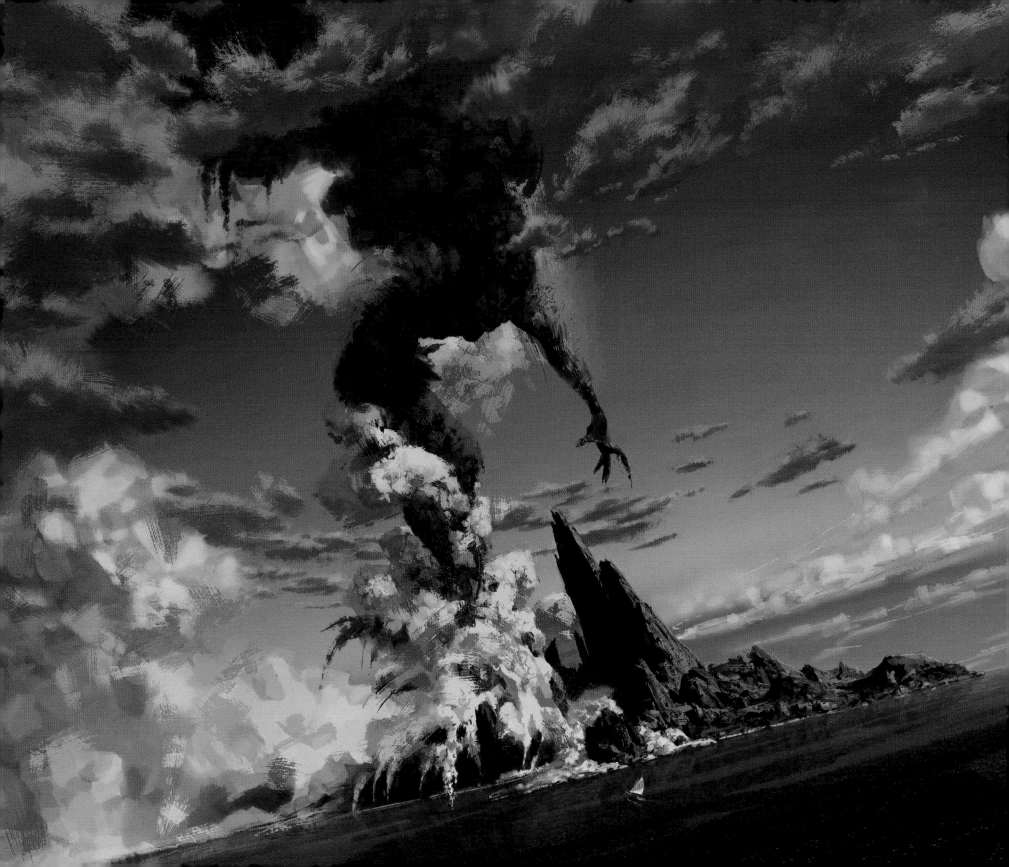

시각개발아티스트 케빈 넬슨은 용암 괴물을 어떻게 하면 논리적으로
표현할 수 있을까를 생각하면서 시간을 보냈다. 테카는 어떻게 움직일까?
화가 나면 몸이 굳어질까? 용암 괴물 스토리가 설득력 있으려면 어떤
물리학적인 이론과 규칙 들을 적용해야 하나?

— 오스냇 셔러, 제작자

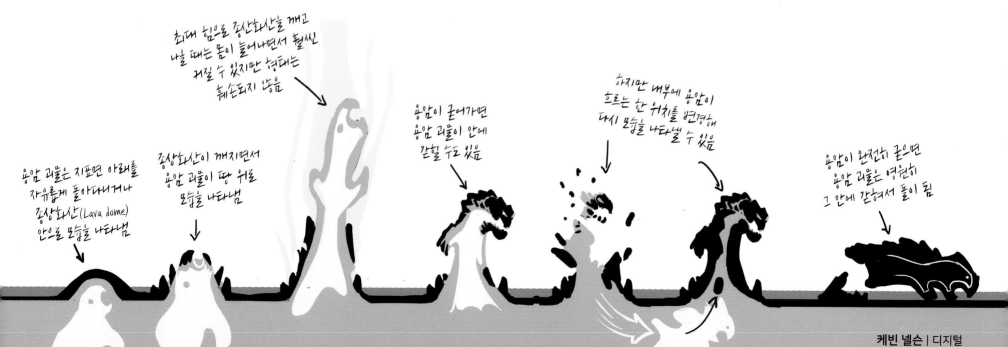

최대 힘으로 종상화산을 깨고
나올 때는 몸이 늘어나면서 훨씬
커질 수 있지만 형태는
훼손되지 않음

용암이 굳어가면
용암 괴물이 안에
갇힐 수도 있음

하지만 내부에 용암이
흐르는 한 위치를 변경해
다시 모습을 나타낼 수 있음

용암 괴물은 지표면 아래를
자유롭게 돌아다니거나
종상화산(Lava dome)
안으로 모습을 나타냄

종상화산이 깨지면서
용암 괴물이 땅 위로
모습을 나타냄

용암이 완전히 굳으면
용암 괴물은 영원히
그 안에 갇혀서 돌이 됨

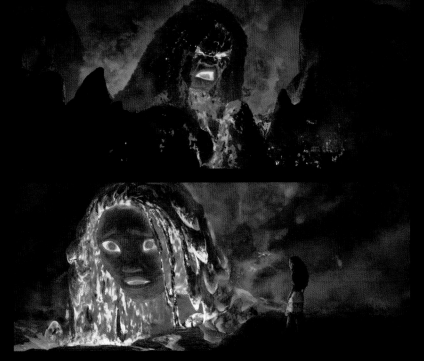

이언 구딩 | 디지털

앤디 하크니스 | 디지털 덧칠

우리는 테카가 연기하는 것을 부드럽고 섬세하게 표현하고
싶었다. 하지만 용암이 계속해서 뚝뚝 떨어지니까 어느새
모든 게 산만해졌다.

— 에이미 로슨 스미드, 애니메이션팀장

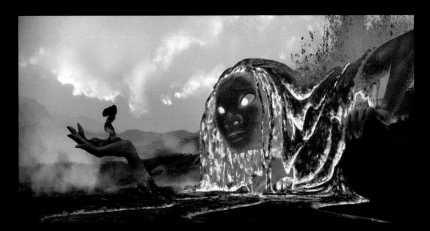

라이언 랑 | 디지털

이언 구딩 | 디지털

147

테피티

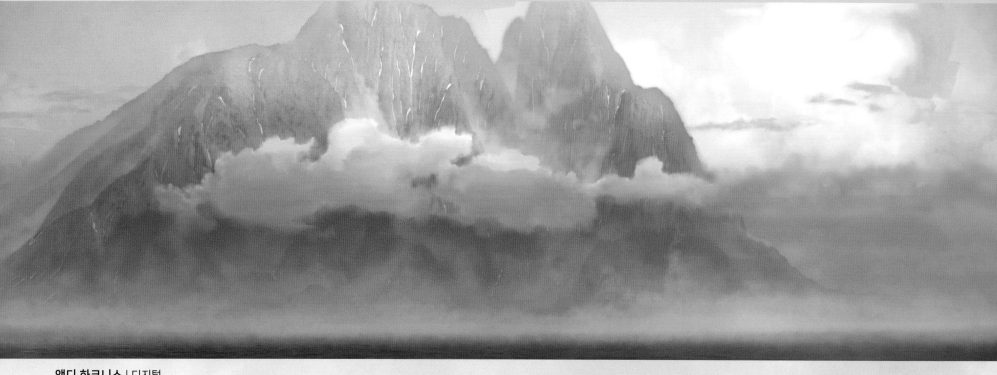

앤디 하크니스 | 디지털

모아나와 마우이, 용암 괴물 테카는 영화의 클라이맥스에서 어머니의 섬 테피티를 사이에 두고 사투를 벌인다. 프로덕션디자이너 이언 구딩은 "테피티는 지상낙원"이라고 설명했다. 마우이는 1000년 전 이 섬의 심장을 훔쳐서 완벽했던 섬 테피티를 망가뜨렸는데, 모아나는 다시 테피티에 생명을 불어넣으리라고 다짐한다.

이언은 환경아트디렉터인 앤디 하크니스와 함께 이렇게 특별한 섬 테피티에 어울리는 독특한 디자인을 찾아야만 했다. 그러기 위해서 디자인팀은 섬의 산뜻한 초록빛을 강조하고 군청색 바닷물과 대조를 이루도록 검은 모래로 섬을 에워쌌다. 이언이 이런 환경에 대해 설명했다. "검은 모래는 예상하지 못했어요. 사람들은 일반적으로 하얀 모래사장을 생각하잖아요. 그러나 태평양 군도에서 생성 시기가 가장 늦고 가장 큰 섬인 타히티를 보니까 하얀 모래가 없고 모두 검은 모래뿐이더군요."

물질적인 섬인 한편 영적인 존재이기도 한 테피티를 특별한 여성의 형상으로 만들기 위해 앤디는 특이한 접근 방식을 선택했다. "테피티를 누워 있는 여성의 모습으로 표현하자는 것이 제 생각이었어요. 그래서 아내에게 시트를 두른 채 포즈를 취해달라고 부탁했죠. 하늘에서 내려다보면 테피티의 모습을 제대로 잘 볼 수 있을 거예요. 테피티의 머리카락 부분은 어마어마하게 흘러내린 용암의 잔재죠." 앤디는 이런 실험적인 생각을 바탕으로 모아나가 힘든 여정을 할 가치가 있는 유일무이한 섬 테피티를 스케치하고 모델링 했다.

모아나는 자신의 부족 사람들을 구하기 위해 떠난 여정에서 신비하고 놀라운 생명체들을 만나고 여러 힘든 도전에 직면한다. 그 과정을 겪으면서 항해자와 지도자가 지녀야 할 자질을 연마하고, 자신이 얼마나 강한 사람인가를 깨닫게 되며, 반신반인 마우이와도 평생 친구가 된다. 그리하여 이 작은 소녀는 마우이 전설의 일부분이 되고 그의 가슴에 영원히 새겨진다.

앤디 하크니스 | 사진

스토리보드 | 폰 비라순톤 | 디지털

장 크리스토프 폴랑 | 디지털

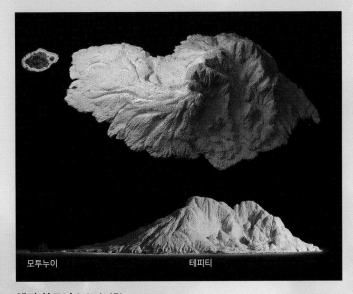

모투누이 테피티

앤디 하크니스 | 디지털

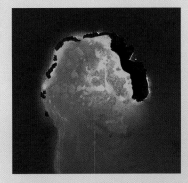

앤디 하크니스 | 디지털

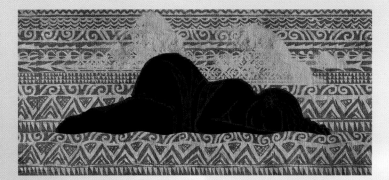

멜다드 이스반디 | 디지털

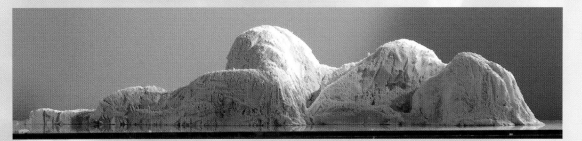

앤디 하크니스 | 점토 조각

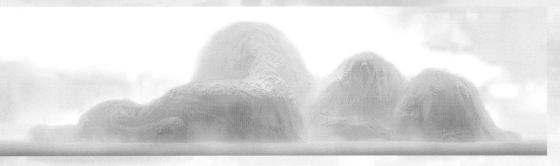

앤디 하크니스 | 디지털

테피티는 비교적 어린 섬이다. 섬의 색깔은 아주 멋진데,
전체적으로 산뜻한 청록색이며 흙은 비옥한 붉은색이다.
이는 용암으로 생성된 검은 바위와 극명한 대조를 보인다.
용암은 아직 채 마르지 않았으며 산호초도 형성되지 못했다.
그래서 짙은 군청색의 깊은 바다로 둘러싸여 있다.
— 앤디 하크니스, 환경아트디렉터

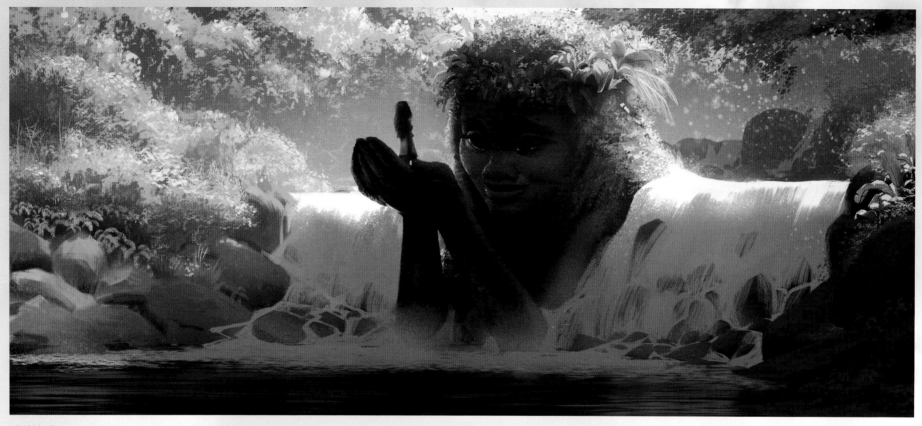

라이언 랑 | 디지털

스콧 와타나베 | 디지털

케빈 넬슨 | 디지털

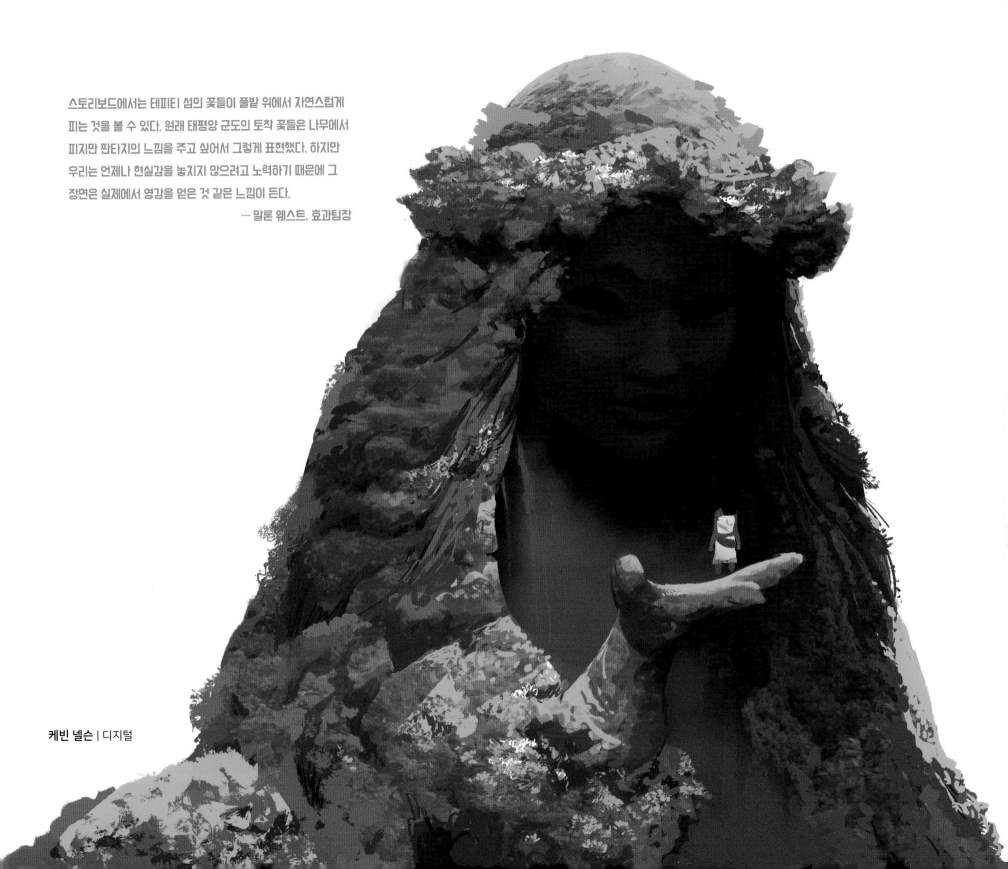

스토리보드에서는 테피티 섬의 꽃들이 풀밭 위에서 자연스럽게
피는 것을 볼 수 있다. 원래 태평양 군도의 토착 꽃들은 나무에서
피지만 판타지의 느낌을 주고 싶어서 그렇게 표현했다. 하지만
우리는 언제나 현실감을 놓치지 않으려고 노력하기 때문에 그
장면은 실제에서 영감을 얻은 것 같은 느낌이 든다.
— 말론 웨스트, 효과팀장

케빈 넬슨 | 디지털

환경 모델

애니메이션을 제작하다 보면 종종 모델링과 시각개발 부서 사이의 경계가 모호할 때가 있다. 새로운 카메라 구도를 적용하거나 스토리의 새로운 포인트가 생기는 등 예상치 못한 디자인 작업을 해야 하는 어려움에 직면했을 때, 모델링 작업자와 아트디렉터 사이의 긴밀한 협업은 오히려 더욱 풍부하고 더욱 역동적인 스토리를 만들어내기도 한다.

— 브라이언 하인드먼, 환경모델감독

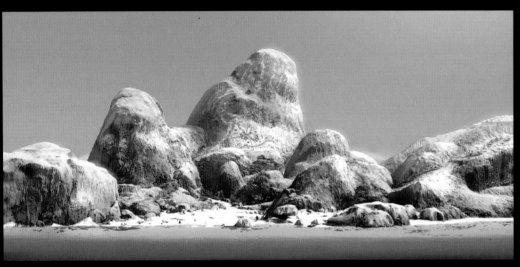

앤디 하크니스 | 조명 덧칠

크리스 오코넬 | 디지털 조각

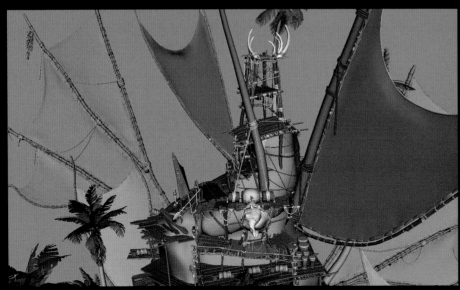

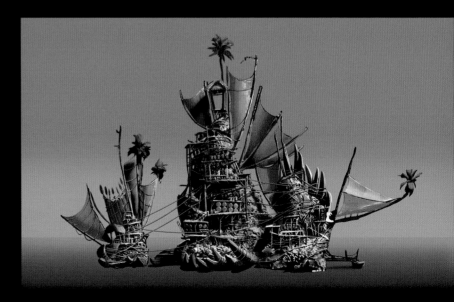

크리스 오코넬 | 디지털 조각

멜다드 이스반디 | 디지털

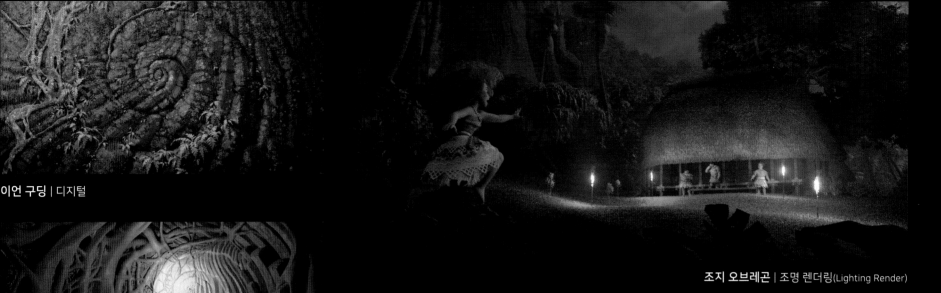

이언 구딩 | 디지털

조지 오브레곤 | 조명 렌더링(Lighting Render)

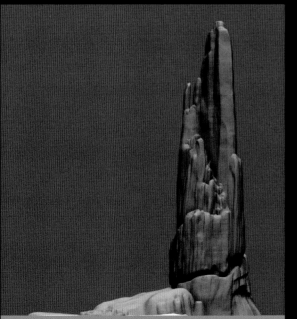

브라이언 하인드먼 | 디지털 조각

버질리오 존 아퀴노, 제임스 샤우프 | 디지털 조각

찰스 커닝햄 스콧 | 디지털 조각

앤디 하크니스, 케빈 넬슨 | 디지털

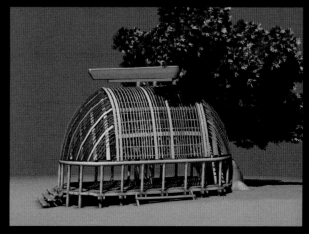

플로리안 페레, 버질리오 존 아퀴노 | 디지털 조각

색의 적용 방식

선명한 색감에 주목했다. 바로 수많은 색조를 띤 초록색, 그 사이사이

두드러지는 자홍색과 붉은색, 검은 현무암 등등이다.

— 앤디 하크니스, 환경아트디렉터

앤디 하크니스 | 디지털

협업의 문화

제프 랜조 | 잉크

OH니메이션 〈모아나〉의 열정적인 아티스트들은 태평양 군도의 문화에 독특한 방식으로 생명을 불어넣어서 환상적인 월트 디즈니 애니메이션을 탄생시켰다. 그리고 그들은 〈모아나〉를 탄생시킨 월트 디즈니 애니메이션 스튜디오의 협업 문화에 대해서도 강한 자부심을 가지고 있다. 이런 협업은 소프트웨어부터 효과, 애니메이션에서 모델링과 리깅에 이르기까지 전 부서에 걸쳐서 성실히 실천되었다. 특히 스토리 룸(Story Room)에서 협업 문화를 가장 확실히 확인해볼 수 있다. 이곳에서는 스토리보드아티스트들이 협업의 순간에 벌어지는 우여곡절을 끊임없이 스케치하고 녹음한다.

스토리팀장 데이비드 피멘텔은 스토리 룸에 대해 이렇게 말했다. "스토리 룸은 창의력의 집합소랍니다. 얼마든지 자유롭게 아이디어를 표출할 수 있는 보호된 공간이죠. 그렇게 나온 아이디어들을 취합해서 마침내 더 강력한 스토리를 창출해내는 곳이죠."

공동연출자 크리스 윌리엄스는 스토리 룸을 이끄는 협업 정신과 스튜디오의 예술적인 문화 전반에 대해서 좀 더 자세히 설명했다. "스토리 룸과 관련된 모든 제작 부서에게 가장 중요한 것은 협업 환경을 조성하는 겁니다. 여기서 말하는 협업 환경이란 사람들이 자신의 아이디어에 집착하지 않고 다른 사람의 주장을 받아들일 수 있는 분위기를 말하는 거죠. 이렇게 여러 사람의 의견을 서로 상충시키는 방법을 통해서 우리는 더 나은 해결책을 얻을 수 있습니다."

스토리팀은 최고의 스토리를 찾기 위해 최선을 다하는 한편, 영화에서의 최종 사용 여부와 상관없이 엄청난 양의 스케치를 그린다. "스토리아티스트들은 영화에 대해서 끊임없이 농담도 하고 서로 캐리커처를 그리기도 합니다. 스토리텔링 작업이라고 해서 온통 논리적이고 체계적인 것만은 아니에요. 농담도 많이 하고 캐리커처도 많이 그리면서 자유로운 분위기를 유도하고, 그러면서 최고의 스토리를 탄생시킬 수 있다는 확신을 얻게 되는 거죠"라고 데이비드는 설명했다.

공동연출자 돈 홀은 놀듯이 일하는 즐거운 분위기가 아주 고무적이라고 생각했다. "주변에 이런 에너지가 있다는 것은 굉장히 긍정적인 일이죠." 제작자 오스낫 셔러도 같은 부분에서 감탄했다. "스토리 룸에서는 모든 사람이 계속 드로잉을 합니다. 드로잉의 양이 그동안 제가 작업했던 그 어떤 영화보다도 훨씬 많았어요. 이런 작업 분위기가 영화 전반에 나타나게 되죠."

데이비드 피멘텔 | 디지털

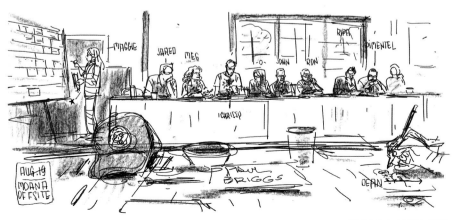

폴 브릭스 | 잉크, 흑연

데이비드 피멘텔 | 잉크

스토리 룸에서 론 클레멘츠 감독은 사랑스러운 돼지
푸아를 닮았고, 존 머스커 감독은 슈퍼 수탉 헤이헤이를
닮았다며 농담하곤 했다.

— 데이비드 피멘텔, 스토리팀장

제러미 스피어스 | 디지털

존 머스커 | 디지털

라이언 그린 | 잉크, 흑연

라이언 그린 | 잉크

레이턴 히크먼 | 디지털

존 머스커 | 디지털

감사의 말

우리 작가들은 제작자 오스냇 셔러, 론 클레멘츠 감독과 존 머스커 감독에게 특별한 감사를 전하고 싶다. 그들이 우리를 믿어준 덕분에 우리는 〈모아나〉가 아이디어에서 출발해서 한 편의 애니메이션으로 완성되는 과정을 함께하는 영광을 누렸다.

또한 이야기 나눌 시간을 내어준 아티스트들, 특히 이언 구딩, 앤디 하크니스, 빌 샵과 그들의 훌륭한 팀에게도 감사한다. 아티스트 한 사람 한 사람으로부터 많은 것을 배웠으며, 우리가 그들의 창의적이고 사려 깊은 노력과 놀라운 재능을 제대로 잘 표현했기를 바랄 뿐이다.

레나토 래탠지, 라이언 길레랜드, 마이카 메이, 켈리 아이서트, 제이컵 버넘, 위벳 메리노, 엘리스 알버티, 할리마 허드슨 그리고 〈모아나〉 제작관리팀 전체에게 감사의 마음을 전한다. 그리고 캘리코 헐리, 그가 없었더라면 우리는 바다 한가운데서 길을 잃었을 것이다. 그의 사려 깊은 메모 덕분에 이 책이 더 나은 책이 될 수 있었다. 그리고 우리의 편집자인 베스 웨버와 디자이너 글렌 나카사코에게도 감사를 전한다. 이들 덕분에 이렇게 멋진 책이 나올 수 있었다. 또한 인터뷰 등의 자료를 훌륭한 원고로 만들어준 스콧 험멜에게도 감사 인사를 빠뜨릴 수 없다.

개인적으로 나 제시카는 우리가 태평양 군도에서 만났던 멋진 친구들, 피오나, 탈라, 디온, 히나노, 프랭크, 폴, 피터에게 감사를 전하고 싶다. 이들의 친절함과 가르침을 고맙게 생각하며 이들에게 배운 것을 영광스럽게 생각한다.

나 매기는 월트 디즈니 애니메이션 스튜디오 개발팀에게 감사를 전하고 싶다. 그들의 지원과 유머 감각은 나와 제시카에게 있어 하루하루를 이끌어갈 힘이었다. 그리고 이 책을 쓰는 내내 함께해준 맥스 말론에게도 감사를 전한다.

—제시카 줄리어스 & 매기 말론

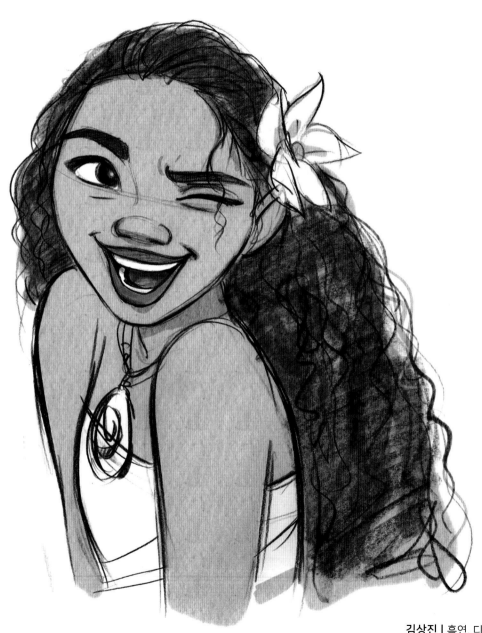

김상진 | 흑연, 디지털 덧그림